普通高等教育动画类专业系列教材

动画速写

Animation Sketch

（第三版）

张　轶　编著

清华大学出版社

北　京

内 容 简 介

本书汇集了作者多年教学实践中积累的丰富经典案例，对动画速写创作中的基础知识、形式规律、绘制技巧和实践方法进行了详细介绍，旨在潜移默化地引导读者逐步掌握动画速写的技法。全书共分为6章，内容涵盖动画速写概述、动画速写的学习与画面表现、人体结构与绘制范例、人体动态速写与绘制范例、动物速写与绘制范例、场景速写与绘制表现等。书中不仅深入讲解动画速写的基础知识，还展示了人体结构速写、人体动态速写、动物速写、场景速写等多个领域的绘制范例及绘制步骤，便于读者熟悉绘制流程、理解绘制方法、掌握绘制技巧，从而全面提升造型和表现能力。

本书可作为高等院校动画设计、游戏设计等相关专业的教材，也适合从事动画制作、影视制作等工作的人员阅读参考。

图书在版编目 (CIP) 数据

动画速写 / 张轶编著 . -- 3 版 . -- 北京：清华大学出版社，2025. 1. -- (普通高等教育动画类专业系列教材).

ISBN 978-7-302-67876-2

Ⅰ . J218.7

中国国家版本馆 CIP 数据核字第 2024LM3768 号

责任编辑：李　磊
封面设计：杨　曦
版式设计：恒复文化
责任校对：马遥遥
责任印制：刘　菲

出版发行：清华大学出版社
　　　　　网　　　址：https://www.tup.com.cn，https://www.wqxuetang.com
　　　　　地　　　址：北京清华大学学研大厦A座　　　　　邮　　编：100084
　　　　　社　总　机：010-83470000　　　　　　　　　　邮　　购：010-62786544
　　　　　投稿与读者服务：010-62776969，c-service@tup.tsinghua.edu.cn
　　　　　质　量　反　馈：010-62772015，zhiliang@tup.tsinghua.edu.cn
印 装 者：三河市龙大印装有限公司
经　　销：全国新华书店
开　　本：185mm×250mm　　　　印　张：16　　　　字　数：340千字
　　　　　(附小册子一本)
版　　次：2013年6月第1版　　2025年3月第3版　　印　次：2025年3月第1次印刷
定　　价：69.80元

产品编号：110578-01

普通高等教育动画类专业系列教材
专家委员会

动画专业是一个复合性、实践性、交叉性很强的专业，其教材的质量在很大程度上影响着教学的质量。动画专业的教材建设是一项具体的常规性工作，是一个动态和持续的过程。党的二十大报告指出："教育是国之大计、党之大计。培养什么人，怎样培养人、为谁培养人是教育的根本问题。"本套教材坚持"加强基础学科、新兴学科、交叉学科建设，加快建设中国特色、世界一流的大学和优势学科"这一教育发展方向，以优化课程体系、强化实践教学、创新动画人才培养模式为目标，在深入调查、研究的基础上，基于学科创新、机制创新和教学模式创新的思维进行编写，并结合实际应用建立了极具针对性与系统性的学术体系。

动画艺术以其独特的表达方式正逐渐占领艺术表达的主体位置，成为艺术创作的重要组成部分，对艺术教育的发展起着举足轻重的作用。动画技术的快速发展给动画教育带来了挑战，面对教材内容滞后、传统动画教学方式与培训机构思维方式趋同等问题，如何打破教学理念上的瓶颈，建立真正与美术院校动画人才培养目标相契合的教学模式，是我们面临的新课题。在这种情况下，迫切需要开展能够适应动画专业发展的教材改革与编写工作。

高水平的动画教材无疑对增强学生的专业素养有非常重要的作用，但目前供高等院校动画专业使用的动画基础书籍比较少，大部分是没有院校背景的培训机构编写的软件类书籍，内容单一，重视命令的直接使用而不重视命令与创作的逻辑关系，无法满足高等院校动画专业的教学需求，也缺乏工具模块的针对性和理论上的系统性。针对这些情况，在编写本系列教材的过程中，编写人员在各层面深入实践，进行有利于提升教材质量的资源整合，初步集成了动画专业优秀的教学资源、核心动画创作教程、最新计算机动画技术、实验动画观念、动画原创作品等，形成了多层次、多功能、交互式的教、学、研资源服务体系，使教材成为辅助教学的最有力手段。同时，在教材的管理上针对动画制作技术发展速度快的特点，保持知识的及时更新和扩展，进一步增强了教材的针对性，突出创新性和实验性，加强了创意、实验与技术课程的整合协调，注重培养学生的创新能力、实践能力和应用能力。本系列教材根据美术类专业院校的实际需要，不断改进内容和课程体系，实现人才培养的知识、能力和素质结构的落实，构建综合型、实践型、实验型、应用型教材体系，加强实践性教学环节规范化建设，形成完善的实践性课程教学体系和实践性课程教学模式，促进实际教学中的核心课程建设。

依照动画创作的特性，本系列教材的内容分为前期、中期、后期三部分。教材编写过程中，系统地规划教材之间的衔接关系，整体思路明确，强调团队合作，分阶段按模块进行，内容上注重审美、观念、文化、心理和情感的表达。通过对本系列教材的学习，帮助学生厘清动画创作的目的，进而引导学生思考选择什么手段进行动画创作，加深学生对动画艺术创作的理解，去除创作中的盲目性、表面化，为学生提供动画创作的方式和经验，开阔学生的视野和思维，为学生的创作提供多元思路，引发他们对作品意义的讨论和分析，使学生明确创作意图并能够选择恰当的表达方式创作出好的动画作品。

本系列教材以党的二十大报告提出的"实施科教兴国战略，强化现代化建设人才支撑"为指导思想，遵循"坚持教育优先发展、科技自立自强、人才引领驱动，加快建设教育强国、科技强国、人才强国，坚持为党育人、为国育才，全面提高人才自主培养质量"的原则，进行全面、立体的知识理论分析，引导学生建立动画视听语言的思维和逻辑，将知识和创作有机结合起来，进一步提高学生的创新实践能力和水平，强化学生的创新意识，通过对动画创作的全面

学习，培养学生宽阔的视野、良好的知识架构、娴熟的创作技能。

本系列教材结合动画艺术专业的教学特点，分步骤、分层次、有针对性地对各教学环节进行规划和安排。在编写动画创作各项基础内容的过程中，对之前的教学效果进行分析，总结以往教学过程中的问题，进一步整合资源，调整模块，扩充内容，同时引入先进的创作理念，积极与一流动画创作团队进行交流与合作，通过有针对性的项目练习进行教学实践。

此外，教材编写组积极探索动画教学新思路，针对动画专业的新发展和新挑战，与专家、学者开展动画基础课程的研讨，重点讨论、研究动画教学过程中的专业建设创新与实践，并进行教材的改革与实验，目的是使学生在熟悉动画创作流程的基础上，能够体验如何在具体的动画制作中把控作品的风格、节奏、成片质量等，从而切实提高学生实际分析问题与解决问题的能力。

在新媒体环境下，我们更要与时俱进，力求使高校动画的科研成果成为带动产业发展的强大动力。本系列教材的编写从创作实践经验出发，旨在通过对产业的深入分析及对业内动态发展趋势的研究，推动动画表现形式的扩展，以此带动动画教学观念的创新，将成果应用到实际教学中，实现观念、技术与世界接轨，帮助学生打开视野、开拓思维，达到观念上的突破和创新。就目前教材呈现的观念和技术形态而言，其重要意义在于把最新的理念和技术应用到动画的创作中，为动画艺术的表现方式提供更多的空间，开拓了崭新的领域，同时打破思维定式，提倡原创精神，起到引领示范作用，能够服务于动画的创作与专业的长足发展。

要实现中国动画跨入世界先进的动画创作行列的目标，那么教育与科技必先行。我们希望本系列教材能够为中国动画的创作发展起到积极的推动作用。

余春娣

天津美术学院影视与传媒艺术学院
副院长、教授

前言

正如绘画创作离不开扎实的基本功，动画速写也是动画创作不可或缺的基石。动画作品的动态美感，依赖于动画角色流畅的动作、夸张的动势、富有韵律的运动姿态等进行传递和表现。动画中的角色姿态与动作设计并非随意而为，而是依据一定的物理规律、生物力学原理、解剖学原理、动画运动规律和审美经验精心构思而成。总结以往的教学经验，我们不难发现，如果对动画速写的讲解和训练重视程度不够，可能会直接影响动画作品的表现力和生动性。因此，动画速写的学习和训练旨在培养学生将真实形象或设计创意快速转化为动画创作的实践能力。这要求学生具备敏锐的视觉感知力、对形象的综合判断力、高超的动态捕捉能力，以及基于动画语言的丰富想象力和创造力，同时需要他们熟练掌握各种表现技法。

党的二十大报告中，明确指出了我国教育高质量发展的前进方向。在此背景下，本书的编纂工作旨在响应国家号召，以实现"加速推进教育现代化，构建教育强国，实现人民满意的教育"为目标，以"加强现代化建设的人才支持"为驱动力，致力于满足新时代动画专业教学与人才培养需求的创新性教材编写探索。

为了满足新时代动画专业的教学需求，本书以动画专业视角介入速写训练。在理论部分，本书以传统绘画专业速写为基础；在核心内容上，本书充分结合了动画专业的教学特点及创作需求，深入研究动画速写在概括造型、表达手法多样性、动画语言的独特性等方面的特点。通过结合速写训练，本书创造出一种重在实践、旨在解决实际问题的新型动画速写教学模式。

本书共分为6章，具体内容如下。

第1章　介绍动画速写的概念、分类，使读者了解动画速写的训练意义与目标，以及动画速写的各类表现形式。

第2章　系统介绍动画速写的观察方法、处理与提炼的方法，速写资料的搜集与整理方法等，使学生掌握如何从自己的速写资料中提炼有益于动画创作的内容。

第3章　详细介绍人体的基本结构与特征、人体不同部位的解剖效果、骨骼与肌肉层级的关系。

第4章　介绍人体动态速写的作画要点和具体技法,并结合大量的绘制案例进行步骤展示和详解。

第5章　介绍不同动物的形体结构、分类与外形特征,重点分析了人体与四足动物的生物运动特点和差异,介绍不同类型动物的速写要点与表现方法。

第6章　讲解室内外场景速写的绘制表现与构思创作技巧。

本书内容侧重于具象造型的训练,同时注重对学生创造性思维的培养,使学生能够辩证地认识多种造型元素的关系,具备观察、构思、概括等综合表现能力,有效提升学生的美学修养,从而为未来的动画创作奠定坚实的造型基础。书中各章节结构清晰,学习目标明确,既可作为工具书查询,也可作为优秀作品参考,还可作为高等院校动画专业的教材使用。

通过对本书的学习,学生能够全面掌握动画速写的构思规律与绘制技法,深入且细致地了解速写的基础理论、形式规律及实践方法,同时掌握与人物、动物、景物表现相关的构思技巧、绘制规律和表现手法。本书旨在培养学生的手绘与设计基础能力,以及空间想象力。在学习过程中,学生的物体造型与结构观察能力将得到显著提升,能辩证地认识并分析多种造型元素的关系,并逐步具备观察、感受、记忆、归纳、凝练直至快速概括的综合表现能力。此外,本书致力于提升学生的美学修养,引导他们建立符合动画专业审美精神的速写造型原则。

为便于学生学习和教师开展教学工作,本书提供立体化教学资源,包括教案、教学大纲、PPT教学课件、考试题库及答案,读者可扫描右侧二维码获取。

教学资源

衷心感谢天津美术学院在科研方面给予本书的持续支持。同时,特别感谢高思、马思辰、周彦彬、王永珅、巢文清等人,为本书的出版和部分绘制工作所做出的重要贡献。

编者

2024.10

目 录

第6章 场景速写与绘制表现

第1章

动画速写概述

- 动画速写的概念
- 动画速写训练
- 动画速写的工具
- 动画速写的表现形式

在学习本书的内容之前，笔者想向正在进行动画创作的读者提一个问题：如果你已经构思了一个角色，或者已经设计了一个角色，那么接下来你要如何处理它？无论你的动画作品以何种风格呈现，我们都将面对一个重要问题，即如何展示这个角色。换言之，一个典型的三视图只能展现角色的体貌衣着等基本特征；一个带有动作线的快速草图只能展现基本的形状结构和动势；一个表情设定只能展现角色的情绪效果。那么如何展现与角色相关的更多内容呢？

动画制作是一个庞大而复杂的过程。尽管任何动画角色的诞生均源于剧本中的文字描述，但将角色从抽象的文字变成具体的二维形象，需要动画绘制人员在文字剧本的基础上，结合他们对角色的理解进行二次加工，最终将具备鲜明体貌特征、性格特征、情绪特征、标志性动作的角色形象，通过动画语言生动地呈现在观众面前。

我们进行动画速写训练的意义，在于熟练掌握动画速写的技能。何为动画速写的技能呢？众所周知，动画创作的基础在于动画绘制，即使在3D动画高度普及的今天，在进行大量基础建模工作之前，仍然需要依赖大量的美术设定和绘制工作来完成必要的角色、造型、场景等前期设计。这也是为什么我们经常在那些优秀的商业动画作品诞生过程中看到大量的动画动作速写。尽管这些速写草图中的内容不一定会最终完整地呈现在动画作品中，但它们却给其他制作人员提供了角色形象的完整且饱满的动态展示。这不仅便于工作人员进一步理解、掌握、驾驭角色，还促进了与角色相关的后续创作工作的顺利完成。

区别于传统绘画的速写技能，动画速写的技能首先以动画的语言特点和表达方式为前提，基于对人类或非人角色的结构、形体、动势、力量及透视规律的了解，将概括能力、夸张能力、形变能力充分融入角色的绘制过程和创作过程中。可以说，动画速写的基础是写实，而其最终目的是创作。它旨在为那些不真实存在的幻想角色赋予真实感，使其栩栩如生。例如，在单一动画角色的设计过程中，从动画速写到二维角色造型定稿，最终在三维软件中制作并渲染，以模拟二维动画效果，如图1-1所示。

扫码看彩图

2D 3D

图1-1　动画角色的设计过程

1.1　动画速写的概念

　　动画速写在动画创作过程中扮演着举足轻重的角色，其重要性远远超出了简单的速写技巧。它要求艺术家不仅具备扎实的传统速写基础，还必须深刻理解并精准把握动画本身所特有的属性和要求。动画速写既是一种艺术表达方式，也是一种技术手段，它要求艺术家在快速捕捉动态形象的同时，能够保持形象的准确性和生动性。在我们学习动画速写的相关语言与技巧之前，首先需要做的就是从概念与形态这两个层面，深入分析和明确区分速写、素描及动画速写这三种不同的造型手法。我们需要了解它们之间的共性，更需要理解它们之间的差异，这样才能够更加全面深入地认识动画速写的特性，以及它相较于其他两种手法的优势所在。

1.1.1　速写与素描

　　在西方传统绘画领域，速写与素描之间并没有明确的界定。翻阅众多西方杰出艺术大师的手稿，我们会发现其中充满大量的草图。这些草图的功能，类似于我们在记事本上随意记录的文字或灵感，对艺术创作起着辅助与启发的作用。不同之处在于，当时的艺术家是通过画笔来捕捉并记录下这些灵感的。在这些手绘的图像中，一部分是为油画或雕塑作品绘制的构思草图，如图1-2所示。

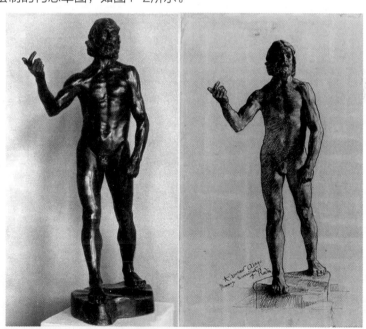

图1-2　奥古斯特·罗丹的雕塑作品及手稿

　　手稿中也包含许多艺术家对所见景物的描绘，如图1-3所示；或者对创作灵感的记录，如图1-4所示。

图1-3 海因里希·克利的速写

图1-4 列奥纳多·达·芬奇的速写

　　上述内容均属于为艺术创作而进行的素材收集活动。在很多情况下，我们难以仅凭绘画工具或绘制技法来判断一幅手稿是素描作品还是速写作品。在当代绘画教学体系中，速写与素描训练虽然都被视为同一体系且具备内在联系，但它们的教学侧重点是不同的。速写侧重于快速捕捉和表现对象的动态和特征；而素描则更注重对细节的描绘，以及对结构的深入理解。

1. 速写

　　速写又称为快速写生，顾名思义，它是一种侧重于速度的写生方法。速写的绘制时间通常较短，表现方式灵活多样，以短时间内的所见或感受作为切入点，对对象进行快速记录。

　　速写既可以概括地表达人物的体态、动势和神韵，又可以捕捉固定的风景、建筑及快速发生的瞬间景象，如图1-5所示。

图1-5 伊凡·伊凡诺维奇·希施金的风景写生

根据绘制目的的不同，速写可分为艺术性速写和功能性速写。艺术性速写作品主要以艺术表现和创作为目标，画面以体现艺术审美为主要特性，在表现上突出精致的构图和充分的意境之美，同时兼具写意性和形式感。这类作品通常具备明确的创作意图和独特的审美风格，如图1-6所示。

功能性速写通常以绘画基础训练为目的，即以熟练掌握绘制技法为主要目的，如对比例结构、画面构图、主次关系、虚实特点、空间透视或概括归纳方法等进行针对性的技法训练，如图1-7所示。

图1-6　伊里亚·叶菲莫维奇·列宾的人物速写1

图1-7　伊里亚·叶菲莫维奇·列宾的人物速写2

功能性速写也是艺术家在创作过程中用于素材收集和记录的重要手段。这些速写的形态和最终样式与艺术性速写有非常明显的区别，它们看起来可能是潦草且不完美的，缺乏许多细节，仅包含创作所需的基本结构和框架，有时甚至对同一场景或对象存在多个角度或阶段的绘制版本，如图1-8和图1-9所示。

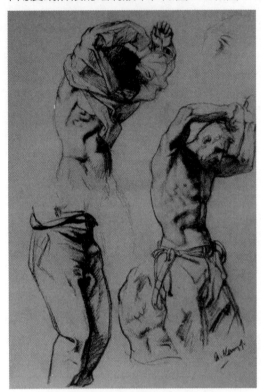

图1-8　阿尔图尔·康波夫的速写草图　　　　图1-9　卡尔·科平斯基的人物速写手稿

2. 素描

素描是美术绘画的基础造型训练，其目的在于强调绘画知识与技法的充分结合和细致表达，是培养绘画能力的重要手段之一。在素描训练中，对于形体和空间关系的塑造依赖于对明度关系的准确把握。明度是指色彩的明暗程度，是所有色彩共有的属性，它为色彩搭配提供了坚实的基础。由黑到白，可以划分出无数个明度阶梯，而人的视觉系统对明度层次的辨别能力极为敏锐，理论上可达到200个阶梯。在实际应用中，通常将明度标准简化为9级左右，以便操作和理解。例如，孟塞尔色阶系统就将明度细分为包含黑白在内的11级，其中黑白之间又分为9个不同灰度的等级，这样的划分有助于更精细地把握色彩明暗的变化。在俄罗斯风景写生大师希施金的风景素描作品中，我们可以明显地感受到明度如何主导作品，将自然场景的空间表现出细腻的层次和丰富的纵深感，如图1-10所示。

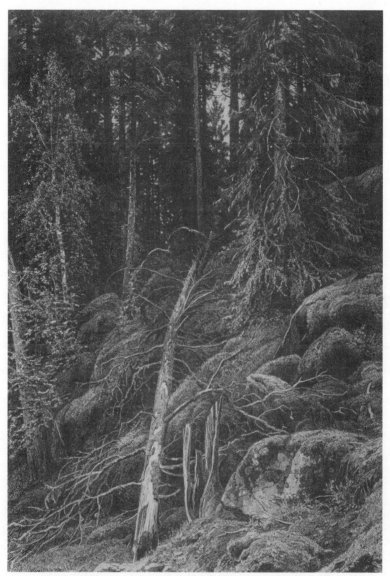

图1-10　伊凡·伊凡诺维奇·希施金的风景写生

　　相较于速写训练，素描训练需要更长时间的观察和分析，以便对创作内容进行深入研究和细致刻画。对结构的准确把握、细节的精准塑造、对象的详细刻画和再现，以及较长的绘制周期，这些都是素描的重要特点。此外，与速写作品的灵动和写意相比，素描在画面表现上更为丰富、细腻，强调对形体、结构、光影、色调的塑造与刻画，造型方式上更注重理性认识，具有更加深入的完整性和更加丰富的明度层级。

　　通常，人们将那些概括程度和写意程度较高、完成时间较短的单色绘制过程称为速写；而将那些需要较长时间完成、对细节和明暗关系刻画深入的单色绘制过程称为素描。

　　在当今数字技术与新兴视觉产业蓬勃发展的背景下，艺术思潮持续演进。设计领域

的革新和操作媒介工具的变革，正潜移默化地改变着艺术院校对于传统素描与速写训练的培养方向，并对此提出了崭新的要求。对于动画专业而言，传统素描与速写训练正日益倾向于成为创作实践的辅助手段，其在训练内容中更加注重对造型能力的锤炼，以及对运动规律的精准把握。

1.1.2 速写与动画速写

由上述内容可知，速写是对运动变化中或短暂静止的对象进行记录的过程，要求在短暂的时效内完成观察、理解与表现。在速写过程中，强调对客观对象进行主观化、直觉化的把握和再现，将瞬间的形象知觉转化成定格的图像。在写意的同时，速写还需兼顾形体和结构的准确性。速写训练能够提升绘画者的观察力、表现力、记忆力和概括能力，是一种行之有效的造型基础训练方式。通过专业学习、临摹、默写及不断地练习，有助于学生迅速发现、记忆和记录对象，提升速写技能，为后续的造型设计和创作打下坚实的基础。

动画的语言魅力在于展现物体的运动轨迹、运动规律、运动方式、夸张与形变等特点。通过这些元素，动画将角色的造型与性格以流动性的画面呈现给观众。动画作品展现的世界是虚拟且充满想象的，不仅可以全方位地还原和再现客观生活空间，还能将虚构的物象具象化，将内心体验、想象、幻觉、梦境等无形之物形象化，直观地呈现在观者眼前，如图1-11和图1-12所示。随着三维和特效等电脑技术的普及与应用，动画作品能够更加逼真且生动地塑造出各种各样的角色与物象，使它们看起来更加真实，并具备鲜明的美学特征。而这一切的成就，都离不开动画前期创作中大量的速写工作，这些速写为动画作品中充满想象力的角色和景物设计奠定了坚实的基础。

扫码看彩图

图1-11 克里斯蒂安·凯斯勒的场景概念图设计

扫码看彩图

图1-12　动画片中的夸张角色造型

　　如果说电影中角色的成功塑造得益于演员精湛的表演，那么动画中角色形象的树立则必然归功于动画设计师对角色表演的成功刻画。一方面，动画角色的成功塑造离不开对其造型特征和运动姿态的精心设计。例如，人类角色的行走、奔跑、跳跃、舞蹈，以及动物角色的爬行、腾跃、飞翔等动作，都需要动画师深入理解生物的基本结构、解剖透视、力量传递及运动方式。这种能力往往源自速写训练所积累的扎实技巧，通过大量的速写练习，动画师能够显著提升在塑造体积、结构、空间、动态等方面的能力。另一方面，动画作品中角色的夸张与变形，以及充满想象力的动作设计与姿态创新，则依赖于动画设计师对客观世界视觉元素的模仿、提炼、夸张和重塑。这是将审美的概括能力与客观物象的形体结构及运动规律有效融合的结果，同时还需要配合动画语言特有的夸张、变形或强调手法。而这些创作能力的培养，同样离不开大量的动画速写训练。

　　由此我们不难得出结论：速写是训练造型能力的基础，而动画速写则不局限于刻画真实感和提升造型能力，它还包含了与动画语言的有机融合，服务于动画创作的整体需求。

1.2　动画速写训练

　　对于动画行业从业人员及动画专业的学生而言，动画速写训练的重要性不言而喻。那么，动画速写的学习和训练究竟是为了提升动画人的哪些能力呢？本章精心归纳了六个核心要点。旨在指导读者在未来的学习与实践中，能够围绕这些要点进行有针对性的训练，从而全面提升个人的动画制作技能与综合素质。

1. 培养捕捉造型特点和短时间记录动态的能力

动画速写训练是一个从临摹到写生，从量变到质变的过程，它能够有效锻炼绘画人员的眼手协调能力。这种训练要求我们在短时间内快速捕捉并把握形体的特点，同时快速记录下被描绘对象的体貌特征。这不仅仅是对我们的双眼捕捉到大脑形象记忆能力的考验，更是对我们能否将记忆有效转化为视觉表现能力的挑战。将形体和姿态的记忆通过画笔绘制出来的过程并不复杂，关键在于进行大量的速写练习。在这一过程中，我们的形象记忆能力、对画笔的驾驭能力，以及对线条的把控能力都将得到提升。这些能力的提升，正是传统速写训练的基本要求。

2. 提升对形象体块化的敏感度及概括归纳的能力

动画制作的特点和表现手法对形体的塑造提出了特殊要求，如高度概括、便于形态表现，以及减少不必要的成本等。以二维动画为例，在每秒24帧的标准下，需要绘制大量的中间画，才能让动作看上去更加流畅，而过多琐碎的细节和参差不齐的线条会显著增加制作难度。例如，在二维动画中表现服装上的纹理时，服装的抖动会导致纹理的变化，这就需要更多的时间来绘制。因此，对形体的简化和概括在动画制作中就显得尤为重要。

在动画速写训练中，我们可以使用椭圆形来表现胸部和腹部，同样，椭圆形或圆柱形也适用于表现双臂与双腿，如图1-13所示。当对模特进行写生时，我们可以从多变的力量、形式、形状信息中获得灵感。通过训练，我们能更容易地理解如何将不同的结构概括为常见的体块形态。动画速写训练有助于提升我们总结、归纳、提炼结构和形体的能力，将复杂的人或物的结构简化为容易操作的体块。这种技能对于所有动画创作都是极其有益的。

图1-13 人体结构体块概括示意图

3. 对素材进行整理、分析、提炼的能力

在创作某个动画角色之前，我们往往对这个角色的形象认知不够充分，甚至存在一些不确定性。因此，收集足够多的、必要的素材，对于激发和完善我们的设计灵感至关重要。

创作者可以从多个渠道搜集有助于创作的素材，这些素材可能源自其他的艺术形式，如电影片段、广告视频，或是画廊中的绘画作品。当将这些素材与灵感整合并应用

到角色创作中时，我们还需要用画笔完成"整理和分析"的过程，而拥有扎实的速写训练基础，可以帮助我们提炼所需的灵感内容，并绘制出完美的角色形态。

4. 对角色力量传递的动态捕捉能力

对于初学者而言，似乎很难将力量传递的过程与静态画面联系起来。但在通过大量的速写训练后，我们会发现力量是完全可以"跃然纸上"的。这里所说的力量，不仅包括角色内在的力量，如骨骼联动肌肉的发力，跳跃、出拳、投掷等动作；也包含如重力、牵引力、离心力等外部力量，以及多重力量之间的相互作用。对于这些力量的表现，一方面依赖于我们对被描绘角色姿势的精准捕捉，另一方面则依赖于在动画速写中对动作线的掌控。任何物体的运动都会产生力量，而物体的结构和质量是力量传导的基础，也决定了物体在最终动作结束时的形态。

我们可以用一根简单的线条来概括力量的强弱与方向，如图1-14所示。如果在进行动画速写之前就设置好动作线，或者对既有的动作线进行夸张处理，往往能够创造出令人惊艳的效果。

图1-14　以线条概括人体力量的强弱与方向(马思辰绘)

5. 应用想象对客观形态进行抽象变形的能力

在不同艺术家的诠释下，传统速写训练可以呈现出不同程度的夸张和变形，从而彰显艺术家的创作风格。例如，在席勒的作品中，我们可以明显感受到形体的夸张，那些略显扭曲的肢体和别致的构图让画面极富张力。

对于动画速写训练而言，掌握将直观写生对象进行夸张甚至抽象化处理的能力显得尤为重要。这种能力之所以宝贵，与动画作品本身的特点密切相关，即动画作品的一大特色就在于其对角色形态的夸张塑造。在动画中，我们可以看到真实生活中人类无法达到的结构比例、形体特征，甚至是不存在的生物形象。这些角色并非凭空捏造，而是设计师从现实生活中汲取大量的素材，通过想象和夸张的手法，将人物造型性格化、规律化，将动物的形态人格化，或将机器、机械赋予生物特性。因此，动画速写训练需着重培养学生的想象力，使其在绘画过程中能够对客观形态进行巧妙的夸张与变形处理。

6. 绘制技法符合动画造型规律和审美原理的视觉表达能力

传统速写训练不局限于特定的工具或技法，因此速写作品展现出多样的画面效果。动画速写训练的最终目的不是创作油画或雕塑，而是要更好地服务于动画创作，这就要求动画速写的绘制技法要尽量符合动画的造型创作规律和动画审美原理。在二维动画领域，对线条的精准绘制与巧妙处理尤为重要；而在三维动画中，则需要确保角色的造型特征与力量表现之间保持高度的关联度。

我们以两幅速写作品为例，来判断哪一幅更符合动画速写的要求。通过对被描绘对象的比较可知：传统速写更注重原始形态的刻画与还原，对结构和细节的处理也细致入微，如图1-15所示；而在另一幅动画角色人物速写设计稿中，对于形体结构的处理更侧重于角色造型的整体性和概括性。在对角色进行高度概括的同时，线条控制却非常严谨，既突出了角色气质，又避免了画面杂乱。这样的绘制效果使得画面中的角色更容易被转换成动画设计图稿，如图1-16所示。

图1-15　传统人物速写(王永珅绘)

图1-16　动画角色人物速写设计稿(马思辰绘)

1.3　动画速写的工具

　　好的工具是提升绘制效果的先决条件。了解不同绘制工具的材料特性，有助于设计人员根据作品内容要求和风格形式，选择最为恰当的工具。在动画速写训练的初期，我们可以尝试不同的工具，在写生或临摹等大量实践过程中，总结不同工具的材料属性。此外，在速写训练过程中，特定的工具选择和使用偏好，也能帮助绘制者逐渐形成个人独特的表现力及绘制风格。

　　在速写训练中，常用的工具涵盖了铅笔、炭笔、钢笔、马克笔及纸张。这些工具的选择往往取决于作品的生产方式和所需表达的效果。动画速写，作为一种特别依赖线条来展现对象结构和张力的艺术形式，其绘制工具的选择相对广泛。除了传统速写中使用的工具，动画制作中常用的平板电脑、手绘板等数字化工具，同样可以成为动画速写训练的得力助手。本节将详细介绍在动画速写训练中最为常用的工具。

1.3.1　速写绘制工具

从绘画的视角来看，铅笔、碳笔、钢笔、彩色铅笔、色粉笔、马克笔，以及毛笔等，都是速写训练中不可或缺的绘制工具，它们各自具备独特的表现力，能够帮助艺术家迅速将观察到的景物及灵感转化为生动形象的画作。

1. 铅笔

铅笔作为动画绘制各阶段最常用的工具之一，具有携带方便、易于修改、灵活流畅和机动性强的特点。无论是传统速写训练还是动画速写训练，铅笔都是一种非常易于操作且手感极佳的绘制工具。铅笔速写作品，如图1-17所示。

图1-17　铅笔速写作品(王永珅绘)

铅笔的铅芯具有一定的柔韧性，根据不同型号铅芯的软硬，可以画出灵活多变、强弱层次丰富的线条，可在大多数纸面材质上轻松绘制。铅笔的型号通常以H和B来划分：H值越大，铅芯硬度越高，绘图效果越浅，塑造的线条越锋利；B值越大，铅芯硬度越低，越容易上色，且对明度层次的表现力更强，能够塑造丰富多变并略带肌理感的画面

效果。2B或0.5mm的自动铅笔非常适合用于安排结构、描绘轮廓和重要线条。

2. 炭笔

炭笔是绘画和速写的常用工具，它绘制的效果与铅笔相似，但炭笔的颜色更深、质地更柔软，具有强烈的对比度、丰富的色调和表现力，非常适合用于写生创作。炭笔速写作品，如图1-18所示。

图1-18 阿尔图尔•康波夫的炭笔速写作品

炭笔的种类丰富多样，包括木炭条、炭精条、炭铅笔、色粉笔等形态，其主要原材料是木炭粉(木炭是木材经过不完全燃烧产生的)。炭笔的颜色浓厚，通常为黑色，有的带有木炭的赭褐色。

炭笔表面粗糙、不反光，适合画出力度感较强且具有涩感的线条，还能皴擦出不同的肌理效果，因此炭笔的表现力很强。使用炭笔作画可以进行涂抹、擦除，适合线条或块面处理，能够创造出丰富的调子变化。因此，传统石膏素描中均使用炭笔作为练习工具。

3. 钢笔

钢笔是一种速写训练的常用工具，使用钢笔绘制的线条精确、流畅，常用于风景写生和漫画人物的绘画创作。钢笔速写作品，如图1-19所示。

图1-19　亚瑟·L.古普蒂尔的钢笔速写作品

使用钢笔进行速写训练时，因其不能像铅笔那样可随时用橡皮擦涂修改，因此要求钢笔速写用线时应果断和肯定。钢笔工具能够在一幅画面中很好地体现出空间感、层次感、节奏感和疏密关系等，从而极大地提升作品的审美趣味。

4. 彩色铅笔

动画速写不局限于使用单色或彩色系，我们可以根据个人经验和喜好进行各种多样化的尝试，因此彩色铅笔、水溶性铅笔都可以作为动画速写的工具。彩色铅笔原画，如图1-20所示。

图1-20　彩色铅笔绘制的动画原画设计稿

　　彩色铅笔的质地相比普通铅笔更加柔软，且色彩选择更为丰富多样。在动画前期创作中，经常使用两种不同颜色的彩色铅笔进行绘制。例如，在动画设计原稿和分镜头创作中，红色和蓝色彩色铅笔的应用十分广泛。红色彩色铅笔用于标注对位线等重要部分；蓝色彩色铅笔用于原画正稿和表示阴影等。在动画速写训练中，我们可以使用不同颜色的彩色铅笔对不同结构和功能进行区域化绘制，这有助于我们在训练过程中更好地把握外部形体和内部结构之间的关系。

　　水溶性彩色铅笔因其画出的笔触能够被水溶解，可呈现出既有线条肌理感，又兼具水彩画的晕染效果，使得整个绘制过程既丰富多彩又充满趣味。

5. 色粉笔

　　色粉笔，是一种用颜料粉末制成的干粉笔，一般为8～10cm长的圆棒或方棒，颜色极其丰富，有上百种颜色可供选择。色粉笔的颜料性质松软干燥，上色效果不透明，较浅的颜色可以直接覆盖在较深的颜色上，而不会破坏深颜色，能适应各种质地的纸张。从材料来看，色粉笔不需借助油、水等媒介调色，可以直接作画，使用起来像铅笔一样方便；调色只需将色粉之间互相搓融，即可得到理想的色彩。

　　从绘制效果来看，色粉笔在塑造和晕染方面具有独到之处，色彩变化十分丰富、绚丽，常给人以清新明快之感。它最易表现变幻细腻的物体，如人体的肌肤、细腻的布料等。在印象派画家埃德加·德加的色粉速写作品中，我们能够看到他运用色粉笔展现形

体的张力和对细腻材质的塑造能力，如图
1-21所示。

6. 马克笔

马克笔，也称为记号笔，是一种用于书
写或绘画的彩色笔，内含墨水马克笔通常具
有坚硬或柔软、宽大或细小的两个头，以适
应不同的绘画需求。马克笔有油性、水性和
酒精性等多种类型。油性马克笔的颜料可用
甲苯稀释，具有较强的渗透力，适合在描图
纸上作图。水性马克笔的颜料可溶于水，常
用于在较紧密的卡纸或铜版纸上作画。酒精
性马克笔可在任何光滑表面书写，干燥速度
快，具有优良的防水效果。

马克笔绘制的线条色彩饱和度高，颜色
透明，颜色叠压后混色效果明显，干燥速度
快。马克笔的绘制技法多样，可以与彩色铅

扫码看彩图

图1-21　埃德加·德加的色粉笔人物速写

笔、水彩等工具结合使用，广泛应用于室内外风景的速写或创作，如图1-22所示。

扫码看彩图

图1-22　马克笔风景速写作品

7. 毛笔

毛笔是中国传统的绘画和书写工具，其笔头通常由动物毛发制成，饱满浓厚，富于弹性，吐墨均匀，笔锋锐利，便于行笔，圆转随意，挥洒自如，健劲耐用。

在运用技巧方面，毛笔通过诸如勾、皴、擦、染、点等多样化的笔法，展现出特有的艺术韵味，反映了中华民族的审美情趣。工笔、写意、没骨、泼墨等不同的国画形式，都可以通过毛笔得以塑造。毛笔的构造和笔法的特殊性，使毛笔速写的风格特征十分明显，辨识度高，如图1-23所示。

扫码看彩图

图1-23　叶浅予的毛笔人物速写

1.3.2　速写擦涂工具

在绘画过程中，若使用铅笔、炭笔等可擦除材料，遇到需要修改或删除的部分时，可借助多种类型的绘画专用橡皮，如美术用硬橡皮、可塑橡皮及电动橡皮等。注意要使用专业的美术橡皮，而非普通橡皮，因为普通橡皮通常质地较硬，使用时容易损伤画纸，还可能留下难以去除的痕迹，甚至让画面变得更加杂乱无章。

1. 硬橡皮

美术硬橡皮的质地通常比普通橡皮更柔软，具有更好的弹性，擦拭比较干净，不会破坏画纸或留下明显的白色斑块。美术橡皮分为2B、4B、6B等多种型号，其中4B型

因其柔软性而广受欢迎，适合大面积擦除，且具有较强的擦拭能力。不过与普通橡皮一样，使用美术橡皮时会留下橡皮屑。

2. 可塑橡皮

可塑橡皮，顾名思义是可以随意捏成所需的形状，具有良好可塑性的橡皮，它易于成型，且不易断裂或变干。可塑橡皮可以粘贴、按压在素描纸上，很方便地对一些细微部位进行精准擦拭。除了擦拭不需要的线条，可塑橡皮还可以用来"调色"，即在需要提亮的位置或明暗交界线处按压，只擦拭掉部分颜色，以减少局部颜色的深度，使画面中黑白灰的明度关系产生自然过渡效果，让高光部分看起来更加生动和有弹性。可塑橡皮在擦拭时不会留下橡皮屑，可保持画面整洁。

3. 电动橡皮

电动橡皮在绘画中广泛应用于细致刻画高光、提亮及修饰局部细节。它通过电池供电，由电机驱动实现橡皮的旋转或抖动，具备准确、快速且擦除干净的特点。在绘画过程中，对于需要快速或精准擦除的区域，如发丝、服装边缘、面部的局部等，都可使用电动橡皮完成。电动橡皮有方形和圆形两种形态，可根据待擦拭区域的形状灵活选择。

1.3.3 速写训练工具

1. 纸张

速写用纸种类繁多，包括素描纸、水彩纸、水粉纸、绘图纸、宣纸、牛皮纸、白卡纸、硫酸纸等。选择哪种类型的纸张，主要取决于所使用的绘制工具和期望实现的绘制效果。

无论是便于携带的速写本，还是易于复印保存的纸张，只要能够满足记录素材和易于保存的需求，都可以作为速写训练的材料。

2. 电子绘画设备

随着时代的发展和技术的进步，速写训练的绘制工具已不再局限于传统材料。在数字时代，许多无纸化的硬件和软件产品已经被广泛应用到绘画及创意设计领域。

常用的电子绘画设备包括电子手绘板、手绘屏幕和平板电脑，这些设备配合多样化的绘图软件，不仅减少了对传统纸张的浪费，而且提供了大量的笔刷效果和材质供用户按需选择，极大地简化了绘画过程。许多平板电脑还可以配置兼容的画笔，使得绘画创作不受时间和地点的限制。

在硬件方面，这些设备提供了充足的存储空间，便于资源的存储和调取。在软件方面，如Photoshop、Painter、SAI等软件的功能全面且应用性强，可作为主力绘图工具

使用。

与传统绘画媒介相比,电子绘画设备除了操作简便、功能性强,最大的优势在于能够对作品进行多次加工,让速写训练与后期的动画创作得以完美衔接,如图1-24所示。

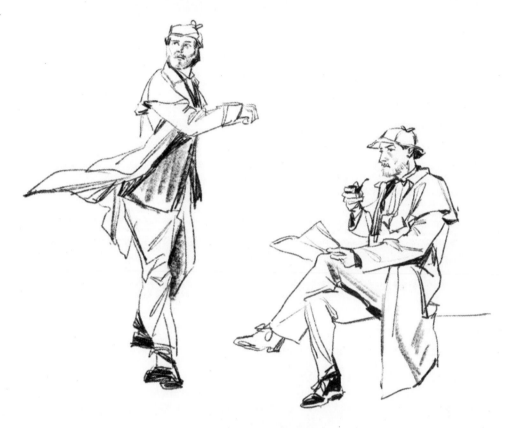

图1-24 由手绘板绘制的速写作品(马思辰绘)

1.4 动画速写的表现形式

速写的表现形式由其主要任务决定,无论是艺术家为创作而进行的素材收集和记录,还是为了提升技巧进行的写生、采风,或是针对特定专业方向(如辅助动画创作)的训练。无论速写的目的和专业方向如何,我们都要熟练掌握速写技法的多种表现形式,以便更好地将速写丰富的语言应用于创作。

1.4.1 以线条为主导的造型表现形式

点、线、面作为塑造结构层次和明度关系的基本造型表现方法,在素描和速写绘画中一直沿用至今。线条作为这一体系中的基本造型元素之一,不仅操作简便,而且表现

力极为丰富,通过控制线条,艺术家可以精准把握如强弱、粗细、软硬、虚实、疏密等多种变化。线条具有极强的可塑性,能够轻松勾勒出物体的外在轮廓、塑造内部结构、刻画细节,并生动地展现运动的节奏感。

1. 轮廓线

线条在展现物体的外在轮廓方面具有先天优势。在绘制线条时,通过控制手腕的力度,我们可以在单根线条上实现深浅、粗细、软硬的变化。

轮廓线,又被称作"外部线条",是绘画作品中用于界定个体、群体或景物外部边缘的线,它清晰地划分出对象与对象之间、对象与背景之间的界线。物体的外形轮廓各不相同,从不同角度观察同一个物体,或在同一角度下物体内部结构发生变化时,其外在轮廓也会呈现出不同的形态。因此,轮廓线并非一条实际存在的线,而是艺术家为了表达而创造的一种视觉概念。

在速写训练中,轮廓线扮演着至关重要的角色,它不仅用于展现物体间的边界,还概括性地表现了物体边界处的内部结构,如图1-25所示。在速写训练中,轮廓线也是表达物体动势和力量感的主要线条之一。

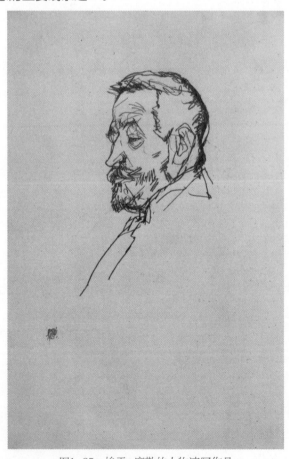

图1-25 埃贡·席勒的人物速写作品

2. 结构线

结构线用于展示物体的内部结构及其相互关系，既可以表现骨骼关节等坚硬的内部结构，又可以表现如头发、肌肉、服装等相对柔软形体的结构，如图1-26所示。

图1-26 埃贡·席勒的人物速写作品中的结构线

在速写中，对于人物膝盖髌骨位置的线条处理、宽松服装下的肘关节或肩关节等部位的线条处理，或突出人物肌肉走向和力度的内部线条，均可使用结构线。准确的结构线有助于我们精准判断画面中人物的内在形体大小、位置及局部肌肉的方向，从而使塑造的角色看起来更加真实和立体。结构线是一种有效的线条形式，用于表述体面关系，增强了作品的立体感和动态表现。

3. 辅助线

在动画速写表现造型的过程中，还有一种用于展现角色的重要线条，我们称其为辅助线。辅助线用于帮助绘制人员在写生或创作之前，进行结构、比例等关键内容的定位。辅助线通常少而简练，具有高度概括性，并不出现在最终成稿中。

例如，在绘制面部、头部时，初学者需要借助五官位置的辅助线来保证面部透视和五官比例的准确性，如图1-27所示；确定动作范围的辅助线，有助于我们界定人物在画面中的动作和构图位置。

图1-27　动画设计稿中辅助线的应用

4. 动态线

在动画速写中，动态线扮演着至关重要的角色，它能够表现人体或动物在动作中的动态走向趋势。动态线以直线或曲线的形式出现，高度概括并强调运动的方向性，同时具备韵律和节奏的变化感，如图1-28所示。我们可以将动态线理解为人体动作变化产生的形体趋势，它主要基于角色的主要躯干中线，如脊椎的形态动势变化而形成。在每个动作中，主要的动态线仅有一条。在训练中，我们可以从动态线出发，随意绘制流畅的线条，并以此为基础进行角色动态的创作，这是一种非常有效的训练方法。

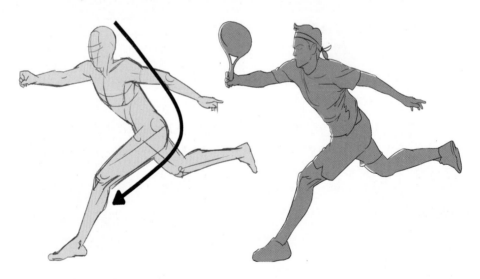

图1-28　动态线的应用

在采用以线条造型为主导的表现方式时，我们不仅要关注线条对形体的概括能力，还应重视对线条力度、强弱变化、节奏感和主次关系的训练。同时，要培养善用辅助线来把控全局的能力。对于动画设计和绘制而言，速写能力的重要性不言而喻，它依赖于

对线条的精确掌握和灵活驾驭。因此，以线条为主导的造型表现形式，无疑是动画速写中一种常用且行之有效的训练方法。

1.4.2 以光影为主导的造型表现形式

如果说以线条为主导的造型表现形式侧重于对形体和动势的概括，那么以光影为主导的造型表现形式则专注于展现形体结构、质感强弱、空间层次、虚实关系等。这种表现形式通过处理更多细节，对被塑造对象进行描绘。以光影为主导的造型表现并不单纯依赖线条来完成速写，而是更多地依赖于光影效果。为了增强画面的立体效果，在精准刻画结构的同时，它更重视明暗关系和肌理效果的塑造。通过线面结合的形式，这种表现手法能够将形体的光感效果生动地描绘出来。

1. 重视明度的层次和虚实关系的处理

速写是短时间内快速捕捉并记录被描绘对象的过程。在以光影为主导的写生训练中，对象的明度变化通常较为复杂。因此，迅速提炼出明度的主次关系，并对这些明度变化进行概括和取舍就显得十分必要。只有充分重视并提升整合色调的能力，有效地拉开明度的层次，同时适度增加对比变化，才能使画面效果更加生动和富有立体感，如图1-29所示。

虚实关系对速写画面效果的影响主要体现在两个方面。首先，虚实关系有助于展现空间透视关系。在户外观察时，如果物体颜色较深且色调偏暗，随着我们与物体间的距离增加，再去观察该物体时，会发现物体的暗色部分因距离拉远而变淡，物体的形象也呈现出近实远虚的视觉效果。人眼对空间深度的感受与空气透视现象密切相关，当光线穿过大气层，空气介质会扩散光线，使近处景物的明暗反差、

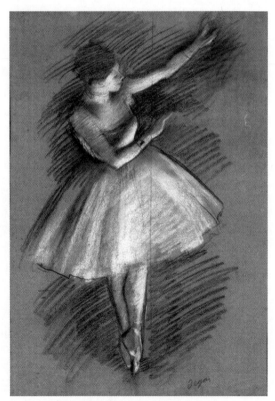

图1-29 埃德加·德加的光影速写

轮廓清晰度、色彩饱和度及清晰度相较于远处景物更为显著。远处景物的光照部分色彩饱和度降低，趋向灰色，鲜艳的色调也会变得暗淡，光面与暗面的色值差异缩小，最终在视野范围内融合成相近的色调。由于受光或背光面的差异减小，物体轮廓与环境融为一体，变得模糊难辨。这种表示空间深度和位置的现象称为空气透视效果。其次，虚实

关系的塑造有助于突出画面主体，同时展现同一物体上不同部位的材质。例如，通过技法的虚实结合，可以细腻描绘出头发的柔软质感与骨骼的坚硬质感。

2. 重视对光影的把握

光线是影响视觉感官的重要因素。在日常生活中，我们通过视觉感知到的物象远远多于通过触觉或嗅觉感知到的。光线能够清晰地展示物体的形状与轮廓：在明亮日光的照射下，物体呈现出清晰的形状和轮廓，而在夜晚或雾天，由于光线的传导和反射减弱，人眼的感知能力也会相应降低。此外，光线还能揭示物体的材质和细节，通过光线的照射，我们能够看清物体的更多细节，如色彩的色相、明度、纯度，以及材质等，这在许多摄影作品中体现得尤为明显。光照强度对人类视距的感知也有影响，它指的是物体被照明的程度，即物体表面所接收到的光通量与被照面积之比。由于人眼感知光线的特点，照明程度高的物体看起来比照明程度低的物体显得更近。光线还能引导我们的视觉注意力，通过控制光线体积大小或强弱，可以引导视线关注于光线主要照射的物体上。这也是动画技术中常用的一种手段，通过光线控制画面构图和人眼的视点，如图1-30所示。

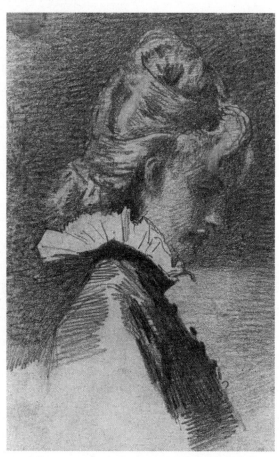

图1-30　约翰·辛格·萨金特速写中的光影效果

3. 重视主次关系的划分和强调

如果说以线条为主导的造型表现形式主要依赖于对线条的控制来区分主次关系，那么以光影为主导的造型表现形式则提供了更多展示主次关系的契机。通过线面结合的方法，我们可以对主体进行细致入微的刻画，如主体的质感、细节等；而在处理非主体部分时，我们可以采用控制虚实变化的方法，或利用明度层次的对比变化，以此强化主体并弱化客体，从而达到生动逼真的画面效果。重视主次关系的划分，不仅有助于把握结构本体，还能使画面呈现出色调统一的完整性。明暗处理得当的画面效果，更让作品充满了节奏感，如图1-31所示。

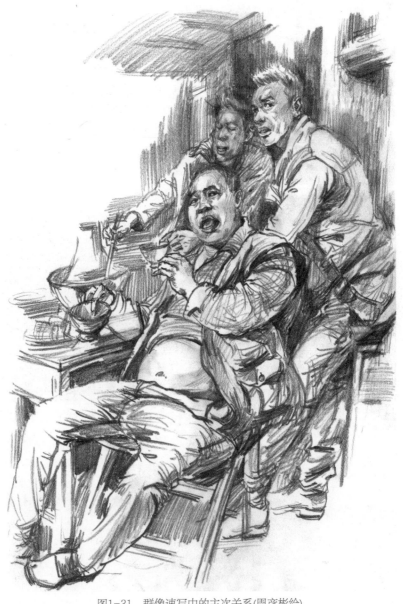

图1-31 群像速写中的主次关系(周彦彬绘)

第2章
动画速写的学习与画面表现

- 动画速写的学习方法
- 画面的构成元素
- 画面构图形式

2.1 动画速写的学习方法

　　动画速写与传统绘画速写的学习方法具有相似性，都是从观察开始，通过训练，由浅入深、由简至繁的过程。它们之间的区别在于，动画速写训练的目的不是简单绘制出一幅构图精巧、风格独特的静态作品，而是要直接服务于动画创作，并与动画角色设计和运动规律紧密相连。在动画速写的学习过程中，除了要训练理性的观察方法，还要进行大量的资料搜集与整理工作。动画从业者还需要学会从自己的速写资料中提炼对动画创作有益的内容，或运用动画创作的思维方式来提升速写训练的针对性和实用性。

2.1.1 动画速写的观察方法

　　动画速写的观察方法与传统速写相同，都是从整体出发，采用理性的观察思路。动画创作离不开丰富的想象力，所有最终成型的动画角色形象都需经过反复设计和修改，而这些充满想象力的形象，都建立在速写训练中对造型认识的积累上。动画设计师在熟悉观察方法和绘制技巧的前提下，只有通过大量的速写实训，才能将提炼和夸张的主观能力融入绘画的客观过程。

1. 概括式观察方法

　　概括式观察方法是一种从整体出发，对物象形体进行提炼和概括的观察技巧。概括式观察方法可以从两个角度进行，即剪影式观察法、结构点观察法。下面以图片为例，展示采用不同观察方法的绘制效果。

　　剪影式观察法：将物象的外形轮廓(剪影)作为观察的重点，以捕捉轮廓线为主要任务。将任何不透光的物体置于强光下，并从逆光位置观察，我们可以获得该物体清晰完整的暗调影像，即剪影，如图2-1所示。剪影式观察法减少了对细节、背景、次要形体的捕捉，以高度概括的视角熟记形体的轮廓、空间形态和位置，便于绘制者确定辅助线、动态线等定位角色结构和位置的线条，提高绘画和构图的准确性。图2-2中展示的是剪影观察法下的角色形态。当采用剪影式观察法时，我们可以轻松捕捉角色的

图2-1　影视作品中的剪影效果

外轮廓线条，如图2-3所示。

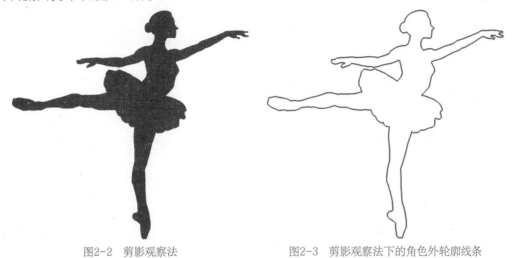

图2-2　剪影观察法　　　　　　　　　　图2-3　剪影观察法下的角色外轮廓线条

结构点观察法：作为概括式观察方法，结构点观察法侧重于分析被描绘对象的重要关节点，以确定角色的整体结构。由于人体的重心和平衡主要由头部及其连接的脊椎控制，所以我们在绘制时，通常在确定角色头部大小后，会进一步观察脊椎的位置、大小和运动形态，然后定位上肢的肩部、肘部、腕关节、躯干处的腰部髋关节，以及下肢的膝关节、踝关节。这种方法的优势在于，通过把握人体的重心，可以更好地理解角色的动势和力量的方向。同时，对关节位置的准确观察，有助于精确地描绘出肢体及躯干的体积、长度等特征，如图2-4所示。

图2-4　结构点观察法

2. 体块式观察方法

体块式观察方法是将被描绘对象的主要结构与体态进行归纳，并提炼为基本的几何形体。该方法将复杂的人体或物体结构理解为易于操作的体块，将复杂的头发、肢体、关节、肌肉等概括为椭圆、梯形、矩形或圆柱体等不同的几何形状，如图2-5所示。

体块式观察方法的优势在于，利用常见的几何形体理解复杂的人体结构和动态变化。同时，我们可以将几何形体的归纳理解为形体的符号化过程。这种简化内部结构并概括形体的观察方式，便于我们在动画创作中对角色进行夸张化处理。体块式观察方法不仅可以提升动画速写对形体、动态、动势、结构的准确理解性，还能够帮助绘制人员从更精炼的视角观察角色的形体变化。

体块式观察方法在动画和游戏的角色概念设计中，是常用且有效的方法之一。图2-6为借用上述方法进行创作而塑造的角色最终形态。

图2-5　体块式观察法

图2-6　作品的最终形态

3. 对比式观察方法

"对比"不仅是一种观察和组织方式，也是构成视觉关系的关键元素，是一种不可多得的艺术表现手法。所谓"对比"，主要是将具有明显差异，甚至矛盾、对立的元素放置在同一视觉区域内，以便进行对照和比较。这种手法的优势在于，通过相互比较，强化元素之间的差异，使其特点更加鲜明。

人类的视觉系统每天都会不间断地接收大量信息，这对大脑中枢视觉系统处理这些信息的能力提出了挑战。我们要时刻集中注意力于任务相关信息，同时忽略或抑制任务无关信息，这种选择性加工过程即为视觉注意。人类的大脑会自动筛选和处理它认为的大多数冗余信息，这也是为什么我们粗略观察一栋高层建筑时，尽管眼睛会下意识地捕捉所有信息，但经过大脑处理后，我们无法准确描述诸如建筑物有多少扇窗户这类细节问题。同样地，在速写训练中，我们的视觉系统会接收关于被绘对象的大量信息，而有效的观察方法训练实际上是在强化和提升大脑对这些信息的视觉处理能力。

我们已经知道人眼捕捉信息的方式和大脑筛选信息的能力，这决定了人类下意识能够捕捉的信息数据量。因此，对比式观察方法在速写训练中显得尤为重要。在绘画学习中，学生首先学习如何观察物体，但单纯地"看"与"比较地看"在观察方法上存在显著差异。很多学生把速写简单理解为绘画速度至上，在具体操作时，动手的频率高于观察频率，快于分析频率。但是，如果仅进行粗略观察后就急于绘制，往往导致形状、色调、空间关系不准确的绘画结果。对比式观察方法是一种通过比较形体及空间关系进行观察的方式。

在传统速写训练中，有"立七、坐五、跪四、盘三半"的说法，这是通过将人物头部大小视作一个基本单位，然后与其他身体部位进行对比后得出的公式化比例关系，通过比例对比将人的头部作为衡量全身比例的标尺，如图2-7所示。具体的结构为头顶至脚底，二分之一处为趾骨。下颌至乳点、乳点至脐点各为一个头长；躯干为三个头长；肩宽为两个头长；上肢为三个头长，其中上臂约一点三个头长，前臂约一个头长，手约零点七个头长；两臂伸展与人体等高；大腿为两个头长，小腿包括脚在内为两个头长，脚为一个头长，如图2-8所示。

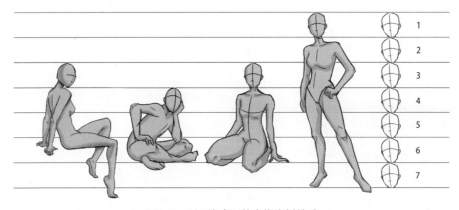

图2-7　不同姿态下的人物比例关系

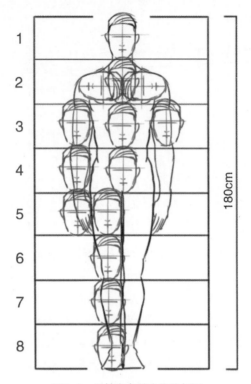

图2-8 男性角色的人物比例图

除了对比形体的比例，对比式观察方法还可用于对照主体与背景的比例关系、空间位置，以及明度层次的变化。通过在"看"的过程中采用"比较"的方式，才能更好地激发我们的大脑对于整体与局部之间形体关系、比例关系、影调关系的准确评估，从而更准确地用画笔记录我们的观察结果。

4. 先整体后局部的观察方法

先整体后局部的观察方法首先要求对物象的整体有准确的把握，然后深入探究其内部结构和规律。这种方法由浅入深，循序渐进，先对物象的整体进行概括性观察，当掌握其准确的主体结构和空间位置后，再进行深入观察，针对物象的局部细节进行观察和刻画。

速写的主要目的不仅是再现与强调物象的特征，还要掌握蕴含在物象细节中的变化。采用先整体后局部的观察方法，既不会使刻画停留在表面，又不至于过度刻画局部而导致陷入孤立状态，确保既能把握物象的整体动势，又能实现整体与细节的和谐统一。

2.1.2 速写资料的搜集与整理

找到适合自己的观察方法是学习速写的第一步。除了进行大量的写生训练，我们还应掌握速写资料的搜集和整理技巧。此处所指的资料不仅包括优秀的速写作品，还包含我们平日写生训练的资料，以及其他有益于提升造型技能的艺术资料，如动画美术设定、

雕塑、油画、装置艺术，甚至是海报招贴。这个环节的重要性在于，通过速写资料的整理和搜集工作，我们不仅能提升审美能力，建立方便取用的资料档案，还可以通过对资料搜集、整理、复用的过程，加深对造型能力的理解，而且大量的速写资料将成为我们未来动画创作的有力辅助。

1. 分类归纳式整理方法

速写训练需要量的积累，而临摹、借鉴、写生是其中不可缺少的训练内容，因此速写资料的搜集无疑会对我们的临摹和借鉴产生很大帮助。

分类归纳式是一种按照特定规律对资料进行分类整理的方法，我们可以使用台式电脑、平板电脑、云盘或移动存储工具等，完成对素材的归集。具体来说，可以根据素材所涉及的艺术种类进行分类，如动画造型设计、动画场景设计、艺用解剖、油画、雕塑、平面设计等；可以根据素材描绘的内容进行分类，如风景写生、人物写生、创意速写等；也可以按照个人创作作品的时间轴进行分类，如按月份、年度等进行素材的归集；还可以根据个人写生训练的优劣等级进行分类，如优秀、良好、一般、较差等，以便排序和归档。

按照艺术种类进行分类，其优势在于能够提升我们的审美能力，拓宽艺术视野，并深化对其他艺术形式的理解。根据所绘内容分类，有助于清晰地梳理不同的速写画面内容，加深对各种风格与技法的速写作品的理解，有益于通过学习促进实践。按照个人创作作品的时间顺序进行分类，我们可以更清晰地了解自己在不同阶段的作品变化，如通过查阅年度速写训练资源，可以明确自己是否进步和需要改进的地方。根据训练等级分类，有助于我们通过对比和评估个人速写训练的结果，以标尺化衡量作品的质量，从而识别弱点，强化优势，并激励自己不断进步。

2. 从局部到整体的逆向学习方法

从局部到整体的学习方法，是一个从局部细节反推整体的过程，这并不是一种观察方法，而是一种提升速写训练效果的技巧。在写生训练时，如果一个学生对某个人体结构掌握得并不准确，往往通过更多的速写训练来提升自己对结构的认知。但是，大量的完整写生可能并非是解决局部结构问题或提升塑造手段的最佳途径，学生可能将大量时间花费在刻画熟悉的结构上，而那些存在问题的局部或细节未得到解决。其实，解决对局部结构把握不准确的最有效方法，是针对存在问题的部分进行有针对性的强化训练。例如，如果一个学生在绘制膝关节时遇到困难，此时逆向的学习方法是从局部到整体，先针对膝关节进行大量绘制练习，通过照片、图像、结构图等作为绘制的参考。当这部分的问题得以解决，再进行完整的写生练习。无论描绘男性、女性、老人、儿童，还是着装与否的人物，都可以从理解不清的局部入手，在速写本或任意纸张上进行绘画训练。我们还可以对这些训练进行比对和效果评估，如图2-9所示。此方法不仅是一种十

分有效的资料管理方式，在西方绘画手稿中也极为常见，如图2-10所示。最终，我们能够在一张画纸上看到大量的同类训练结果，帮助我们提升绘制技巧。

图2-9　约翰·辛格·萨金特的人物头部速写手稿

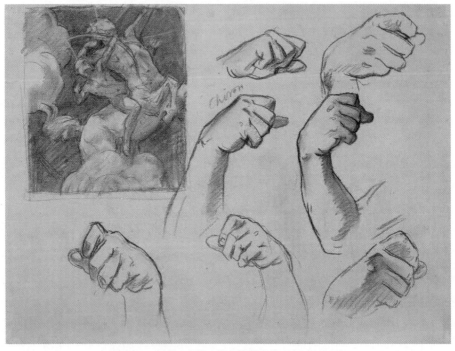

图2-10　约翰·辛格·萨金特的人物手部速写手稿

2.1.3　处理与提炼的方法

1. 强化结构线

　　强化结构线是概括和提炼形体的有效手段，能够帮助学生在短时间内提升对线条的认识和掌握能力。

　　速写所描绘的对象往往不是简单的直线形体，多数是以复杂的曲面复合体形态展现的。以人体为例，由头颅、脖颈、躯干及与其相连的四肢等部分组成。尽管我们只用简单的语言就可以对人体结构进行概括，但实际绘制时我们会发现不同关节的连接组合、人物结构的运转规律，都是由各种曲面复合的形体组合而成。例如，我们可以将头颅视为由多个不规则椭圆形体和多边形体组合而成，将腰部至臀部看作梯形、多边形和椭圆形的结合体，如图2-11所示。在动态特征下，形体结构展现难度最大，因为当人体动作时，形体会因骨骼方向和肌肉形态的变化而产生更加复杂的外轮廓及内在结构的变化。在速写造型中，线条是对形体特性予以提炼和加强的重要手段，因此对线条的运用和控制至关重要。

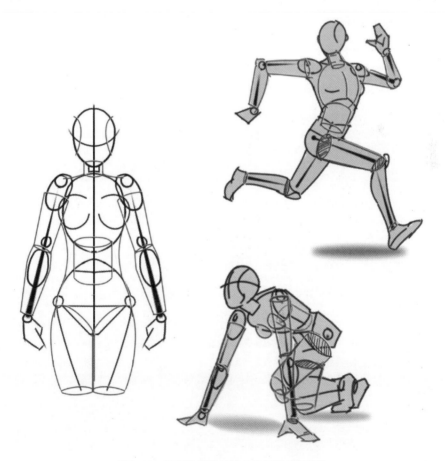

图2-11　以强化结构线的方法概括人体结构

此外，我们还应学会运用概括能力来强化结构线。在写生过程时，我们要将复杂结构进行化繁为简的处理。例如，在表现某一结构时，如果能用一条线表达，就避免使用多条线。当处理人物服装皱褶时，概括性地画出主要结构的衣褶，好于画出所见的全部褶皱。在训练提炼能力时，如果局部结构能用线条完全表达，就应避免使用涂调子的方式；如果仅用少量线条就能表现人物颧骨的准确位置，就没有必要采用排线塑造明暗关系的方法去表现。

2. 利用对比

在绘制组合速写或群像时，要综合考虑所有角色。捕捉每个角色的不同造型特点，如身高、体型、动态和情绪差异等，运用对比的方式进行处理，确保每个角色在造型上都有明显的区别。

线条的表现力主要体现在形体的衔接和转折处，如人体的关节区域、两关节间紧密的肌肉部分或骨感明显的区域。即使是同一根连贯的线条，由于处在不同位置时发力不同，其形成深浅、浓淡的对比变化效果也不相同。因此，在绘制这些部位时，应先确保对内部结构有清晰的理解，再一气呵成地完成绘制。我们可以着重描绘接近皮肤骨骼和有力关节的线条，同时适当减弱松弛部位的线条表达，实现线条的虚实结合，粗细、松紧张弛有度。这种通过线条造型来凸显结构的手段，能够使所绘物体显得更加生动，有血有肉。运用明显且硬朗的实线，可以清晰地展现肘关节坚硬的骨骼特征，如图2-12所示。

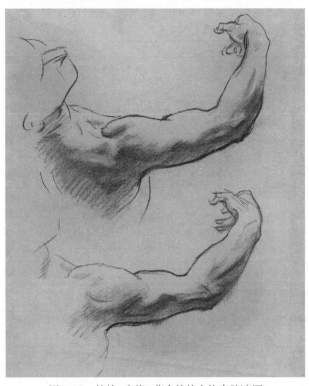

图2-12　约翰·辛格·萨金特的人物上肢速写

观察图2-13，我们可以明显地看到使用黑色线条绘制的手臂，用线方面既有粗细变化，也有强弱之分。与之相比，由红色线条绘制的手臂则保持了外轮廓线的粗细一致性，缺乏线条表达的变化，因此立体感和体积感都相对较弱。

图2-13　利用线条对比塑造结构关系的对比效果

在绘制过程中，我们既可以通过强化现有的对比现象，也可以通过创造夸张的对比效果，来丰富或突出画面的表现力。这种对比不仅局限于线条的对比，还涉及比例、形状、影调和节奏等多方面的对比。

3. 夸张与变形

在动画速写中，夸张与形变是塑造角色特点的有效手段。在具体操作时，我们要充分考虑空间透视，并利用透视原理来强化造型比例。例如，夸张处理画面中距离较近的部分，使其所占比例更大，同时缩小远处的物象。这种处理手法既符合空间透视原理，又让画面变得更有形式美感。

在动画原画创作中，变形是最常用的角色动态塑造手段，我们常依赖曲线运动、弹性运动、惯性运动完成整个动作的刻画。

1) 曲线运动

曲线运动在动画创作中用于表达动作的关键规律，它能够使人物、动物等角色的动作呈现出柔和、圆滑、优美的韵律，尤其适合表现细长、轻薄、柔软、富有韧性及弹性较大的物体，从而让动画的运动过程看起来更加真实且有质感，如图2-14所示。

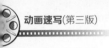

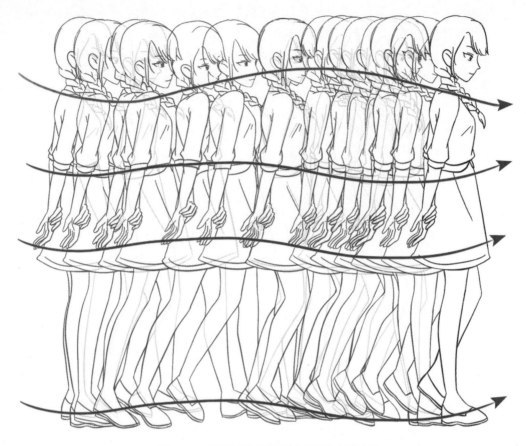

图2-14 动画角色运动规律中的运动曲线效果

2) 弹性运动

弹性运动是指在动画创作中用于描绘物体在受到外力作用时发生形态或体积变化的现象。它用于表现物体在变形过程中产生的弹力,以及当外力消失后,物体恢复原状时弹力也随之消失的过程。

3) 惯性运动

在动画创作中,惯性运动的表现主要遵循牛顿第一运动定律,也称惯性定律。该定律指出,任何物体都会保持匀速直线运动或静止状态,除非受到外力作用。利用这一原理,可通过物体的质量及其所受外力来展现不同的惯性效果。例如,在迪士尼早期动画的追逐场景中,质量大的角色具有更大的惯性,因此相比于那些体积小、质量小的角色,从奔跑到停止需要的时间更久。

曲线运动、弹性运动和惯性运动通常不会单独出现,而是在运动过程中交替或同步出现。在图2-15中,球体编号1~5、10~12表现在惯性运动下,重力加速度使球体发生了形变;球体编号6和13表现落地过程中球体受到挤压;球体7~9、14~17表现弹性运动结束后球体逐渐恢复正常状态的过程。整个运动轨迹形成了一条优美的曲线,

如图2-15所示。

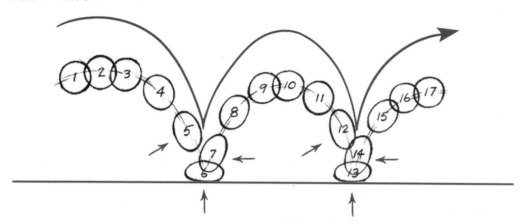

图2-15　球体运动中的弹性变化和运动曲线

在速写中，虽然无法展示完整的曲线运动过程，但仍可以通过静止画面捕捉角色动态中的曲线美。如图2-16所示，在速写大师陈玉的这幅作品中，只用寥寥数笔就生动展现了舞蹈人物的动态和舞姿，清晰描绘了舞蹈服装的弹性和柔美律动。

因此，尽管速写是静态的画面，只展现运动的一个瞬间，我们仍然可以利用动画运动原理对角色形体加以变形，展现完美的动势，激发观者对动作的完整联想。这不仅能为我们的作品增色不少，也为动画创作设计提供了更多"预演"的过程。当我们绘制如奔跑、舞蹈或打斗场景时，可以通过调整线条幅度来增强动势的夸张程度，也可以通过对人物局部线条的形变来表现动作结束后的物体弹性变化，还可用于刻画那些发生在动作变化之前的收缩动作，如奔跑前、起跳前、出拳前的蓄力预备动作。

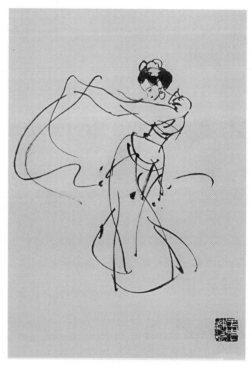

图2-16　陈玉的舞者动态速写

4. 准确把握动态

在速写中捕捉人体动态时，绘画者需要具备高超的造型能力、整体意识，以及敏锐的观察能力，还要熟练运用解剖学知识，并在默写训练中培养把握动态的能力。具体的观察方法在前文已详细讲解，此处仅着重分析以下两方面的内容。

1) 运用解剖学知识

运用解剖学知识是准确把握人物动态的基础，而动态速写练习则是将这一知识应用于实践的具体手段。动态速写与静态速写有很大不同，面对随时变化的对象，我们无法用反复观察的方法捕捉对象，也无法依赖事先准备好的方式来表现它。动态速写依赖于对动态的捕捉和对动作的记忆，我们只有深入了解解剖学的基础知识，才能迅速将捕捉动作的记忆对照解剖学中的人体结构进行分析，将大脑中的知识经验与短暂记忆进行有效组合，才能准确落笔。这不只是简单地复制所见，而是在未能完全观察或记忆细节时，仍能找到表现的方法。

2) 重视默写训练

除了掌握绘画解剖学知识，默写训练同样是提升我们把握人物动态能力的关键手段。速写需要通过不断地练习以熟练掌握，是一个熟能生巧的过程。我们可以选取一张具有动态特色的图片，先对其进行仔细观察，然后放下图片，凭借记忆对照片中人物的动态进行默写。完成默写后，重新查看图片，对照图片找出绘制中的不足之处。起初，这个过程可能很困难，但随着大量结合绘画解剖学原理的练习，我们会在反复的训练中逐渐精确地掌握动态绘制的要点。

2.2　画面的构成元素

画面的构成元素在通过视觉呈现和传达美感的艺术作品中扮演着至关重要的角色，其功能和意义不容忽视。这些元素在架上绘画、影视作品、动画和新媒体艺术作品中都发挥着关键性作用。在动画创作中，画面的构成元素不仅塑造了动画的视觉美感，还直接影响动画的艺术效果和观众的观赏体验。通过合理运用和恰当组合点、线、面、体等构成元素，能够使动画作品更具视觉张力和独特的审美风格，从而提升动画作品的整体艺术魅力。

2.2.1　点

1. 点的概念

在几何学、数学或拓扑学的相关领域，空间中的点用于描述一种特别的对象。在欧几里得几何中，点是一个零维度对象，它在空间中是只有位置、没有大小的图形。然而对于造型艺术而言，点作为视觉艺术的最小单位，在视觉上具有大小、位置、形状差异。我们常说的"点动成线、线动成面"，证明了点具备方向和形态上的变化性。

2. 点的大小

点的面积大小决定了其视觉感受，面积越大，越接近面的感觉；面积越小，点的形态特性越突出。但从视觉角度来看，并没有一个精确的计量单位来界定面积多小为点、面积多大为面。通常，点和面的区别需要通过参照物和透视关系确定，如常见的"近大远小"透视概念。

3. 点的形态

在视觉艺术中，轮廓清晰、填充饱满的圆形点最能体现点的特征，如图2-17所示。而那些轮廓发生变化、附着其他造型元素或内部结构而改变的点，因其形态变化导致点的视觉特性也随之减弱，如图2-18所示。

图2-17 轮廓清晰且填充饱满的圆形点

图2-18 改变内部结构的点

当留白区域被不同图形包围时，它在视觉上能够形成一定的体积，进而创造出所谓的"虚点"，如图2-19所示。此外，许多不规则形状同样可以被视作点的造型形态，如图2-20所示。

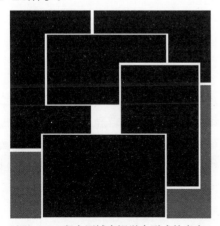

图2-19 留白区域在视觉上形成的虚点

图2-20 不规则形状的点造型形态

4. 点的方向

点自身不具有方向性，通常需要两个或更多的点组合在一起，通过改变它们的面积大小和空间位置，使人产生点存在方向变化的错觉。

在单一纯色背景中绘制两个大小悬殊的圆点，人们往往会先注意到体积较大的圆点，然后视线才会转移到较小的圆点上，最终下意识地将两个点联系起来。由于两个点面积的不同而产生一种视觉上的方向感，即一个点向另一个点移动，如图2-21所示。

在单一纯色背景上绘制两个大小相同的点，当改变两个点的距离时会在视觉上产生变化。如果两个点绘制的距离很近，会产生两点相互吸引的感觉，如图2-22所示；反之如果绘制距离较远，则会产生两点相互排斥的分离感，如图2-23所示。

图2-21　点的方向感

图2-22　两点相互吸引的视觉效果

图2-23　两点相互排斥的视觉效果

5. 点的构成方式

点的构成方式多种多样，主要通过大小、形态、方向的合理组合，创造出富于美感、节奏和韵律变化的视觉体验。例如，将不同大小、疏密的点混合排列，可形成散点式构成；而将大小一致的点按一定方向有规律地排列，则产生由点移动带来的柔美线条感；若以由大到小的点按照特定轨迹和方向进行变化，可以营造一种优美的韵律感；通过有目的地排列大小不同的点，使其既密集又分散，能够产生点的面化感觉，如图2-24所示。

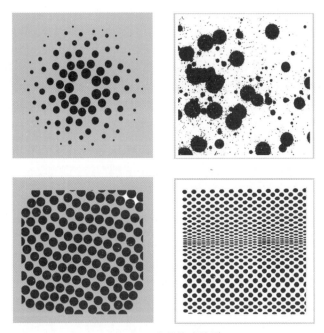

图2-24　点的构成效果

　　在速写中，运用点的构成方式完成画作的范例很多。例如，法国新印象派主义画家乔治·修拉，他的油画作品大多采用点彩技法，描绘人物与景物融合在光线下生动而微妙的光影细节，同时弱化了轮廓与内部结构。在画面中，我们能够非常明显地看到点的聚集与韵律组成了灵动的画面空间感，而这种明显的个人绘画风格，在他的速写和素描作品中也大量应用，如图2-25所示。

图2-25　修拉《大碗岛的星期天下午》中点的构成效果

2.2.2 线

1. 线的概念

在几何学中,线是由点的任意移动所构成的图形,分为直线和曲线两种,其中直线是一种曲率为零的特殊曲线。在欧几里得几何中,直线可以看作是一系列点的集合,这个集合中的任意两点都能确定一条直线,即"过两点有且只有一条直线"。这是欧几里得几何体系中的一个基本公理,也就是两点确定一条直线的原则。在几何学中,直线无粗细、无端点、无方向性、无限长,具有确定的位置。在造型艺术中,线与点相似,都是构成平面视觉的基础元素。此外,线在造型艺术中存在位置、长度、宽度、厚度的变化,具有情感表达功能。

2. 线的种类和形态

在平面构成中,线被分为直线和曲线。直线通常给人一种理性、明朗、直率、干脆、单一却坚强的感觉;而曲线因其波动性而带来不稳定感,同时展现出优雅、弹性、柔软、缓和、感性的视觉特点,常被赋予女性化的联想。在图2-26中,左侧为规则的直线,右侧为不规则的曲线,我们可以直观地感受到它们的差异性。

图2-26 直线与曲线的视觉效果对比

在速写中,线条具有极高的灵活性和多变性。线条随着运笔的节奏、力度、方向等变化,能够创造出纷繁复杂的视觉效果,可以表现刚强坚硬,也可以表现柔美婀娜,如图2-27和图2-28所示。

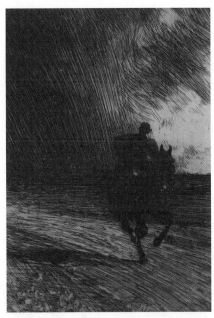

图2-27　安德斯·佐恩的速写作品

图2-28　陈玉的人物速写作品

3. 线的构成形式

线本身具有卓越的造型能力，其粗细、浓淡、方向、间隔等的变化都会带来独特的造型效果。

（1）面化的线：粗细相同且等距密集排列的线条会产生面化效果，使造型显得整齐统一，具于秩序感和机械性，如图2-29所示。在速写中，面化的线常用于塑造结构和表现完整的光影关系，如图2-30所示。

图2-29　面化的线

图2-30　安德斯·佐恩的人物速写

（2）疏密变化的线：按一定距离排列线条，可以创造空间的远近透视关系，如图2-31所示。间隔较宽的线群通常显得位置更靠前，给人一种轻盈、疏朗的感觉；而间隔狭窄的线群，则带来后退、局促的视觉感受。

（3）粗细、长短变化的线：在同时绘制粗线与细线时，二者的面积对比效果会被强化，粗线有前进感，而细线则有退缩感，如图2-32所示。同样的，长线通常显得平稳、富于逻辑性，而短线则带来不稳定的感觉，如图2-33所示。利用线条粗细或长短的变化，可描绘景物的空间关系，如图2-34所示。前景中的人物与背景中的角色在线条的深浅、粗细和软硬上有明显的区别，这增强了前景角色的体积感和空间效果，而背景中的角色则因为距离较远而显得轮廓和细节不清晰。

图2-31　疏密变化的线

图2-32　粗细线的对比效果

图2-33　完整与间断变化的线

图2-34　运用线条的场景速写

（4）虚实和浓淡变化的线：通过调整线条的明度，深色线条通常显得明确清晰，给人肯定和自信的感觉；浅色线条则显得含蓄、朦胧，给人谦虚、羞涩的感觉。此外，深色线条在视觉上往往显得比浅色线条更靠前，如图2-35所示。

图2-35　虚实浓淡变化的线

(5) 线条的曲直结合：在速写中，曲直线条的结合使用很常见，当曲线的灵动、活跃和柔美与直线的刚劲、果断相结合时，能够创造出变化丰富的组合形态，如图2-36所示。

图2-36　乔凡尼·巴蒂斯塔·提埃坡罗的人物速写

2.2.3 面

1. 面的概念

在数学中，平面是基本的二维对象。在平面构成理论中，面被视为线移动的轨迹，其级别高于点和线，并且是构成任何可视形态的基本元素。

2. 面的分类

(1) 几何形：几何形是由直线或几何曲线构成的图形，可以用来表达简单的形状或作为表现复杂、复合的三维形状的基础。几何形面给人规则、明快、理性和有序的视觉效果。

(2) 有机形：有机形是一种源自有机体形态、不适用数学方法描述的形状，呈现出自然发展的特点，同时具备秩序感和规律性。有机形展现出生命的韵律和纯朴的视觉特征，是一种相对柔和、自然且抽象的面形态，能够给人带来更为生动、厚实的视觉效果。

(3) 偶然形：偶然形是自然或人为偶然形成的形态，其结果无法控制，如墨汁喷溅的痕迹、冰融化后的水痕、草叶上的虫眼、无意中的涂鸦等。偶然形具有一种不可重复的意外性和生动感，自由、活泼，同时有很强的随意性。

3. 面的构成形式

面的构成即形态的构成，是平面构成中需要重点学习和掌握的内容。图形之间的连接、覆盖、融合、透叠、相融等体现了构成方法的多样性。面与面之间的关系可以概括为分离、相遇、覆叠、重叠、透叠、差叠、相融、减缺，如图2-37所示。

(1) 分离：面与面之间分开，并保持一定的距离，在平面空间中呈现各自的形态，在这里空间与面形成相互制约的关系。

(2) 相遇：也称相切，指面与面的轮廓线相切，并由此而形成新的形状，使平面空间中的形象变得丰富而复杂。

(3) 覆叠：一个面覆盖在另一个面之上，部分形被重叠的部分所遮挡，从而在空间中形成面之间的前后或上下的层次感。

(4) 重叠：两个相同的面，一个面完全覆盖在另一个面之上，形成合二为一的完全重合形象。这种完全重合在形象构成上往往不再具备独特的意义，因为其造成的视觉效果较为特殊且缺乏变化。

(5) 透叠：异色、异质的重叠。面与面相互交错重叠，重叠区域的形状呈现不同的颜色，透过上层形状看到下层被覆盖的部分，面之间的重叠处产生新的形状，使整体形象变得丰富多变，富有秩序感，是构成中有效的视觉处理方法。

(6) 差叠：面与面相互交叠，所产生的新形象被强调并呈现在平面空间中，这种构成方法允许多个形象共存。

(7) 相融：又称联合、合并，是指同色、同质的面交错重叠，在同一平面层次上相互结合，组成面积更大的新形象。这种融合使原先的边界消失，旧形象随之隐退，新形象显得更加统一和整体。

(8) 减缺：一个面的一部分被另一个面覆盖，两形状相减，保留上层形状的同时，下层形状的剩余部分形成一个意料之外的新形象。

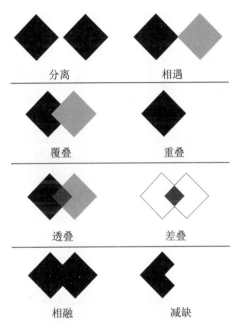

图2-37　面的构成形式

2.2.4　体

1. 体的概念

在动画速写和动画创作中，几何形体是构建物象空间结构的基本元素。掌握并理解典型几何形体的特性，有助于学生简化对复杂造型的认知过程，并用概括的方法表现复杂的形体结构。在速写写生或创意速写中，典型的几何形体可以作为概括形式出现在辅助线绘制阶段，用于对人的头部、躯干、四肢、手脚等进行概括处理。这种方法不仅是对角色结构的提炼，也能使绘制更加准确，最重要的是，基于几何形体的思维塑造的形象更符合动画运动的规律，便于我们将速写中的形象转换为动画角色。

2. 典型的几何形体

1) 球体

球体是由一个半圆绕其直径旋转一周所形成的三维几何体，半圆的半径即为球体的半径。球面被通过球心的平面截取的圆叫作大圆，而被不通过球心的平面截取的圆叫作小圆。在速写和角色设计中，球体最能体现概括手法，因为它是一个仅有连续曲面(球面)的立体图形，其饱满的特性和可塑的弹性张力使其在动画空间转换中极为灵活，这也使球体成为西方传统动画中常见的塑造结构的基本形体，如图2-38所示。

图2-38　球体的结构和空间形态

球体有多种变形形态，包括不同规格的椭圆形球体。无论在早期的迪士尼动画创作中，还是当代动画制作中，正圆形球体、不同大小的椭圆形或正圆形球体的组合形态均得到了广泛运用。在卡通角色设计中，球体常被用于概括人物的头部形态，如图2-39所示。

图2-39　以球体概括卡通角色的头部

2) 圆柱体

圆柱体是由两个大小相等、相互平行的圆形底面，以及连接两个底面的曲面构成的几何体，如图2-40所示。圆柱体的横截面可以是正圆形，也可以是椭圆形，因其长度可变，能够形成不同尺寸的圆柱体。

图2-40　圆柱体的结构和空间形态

圆柱体的曲面因其出色的空间表现力，而被广泛应用于多个领域。在速写和绘制角色过程中，圆柱体常用于塑造人物四肢、动物脖颈和道具的形态，如图2-41所示。

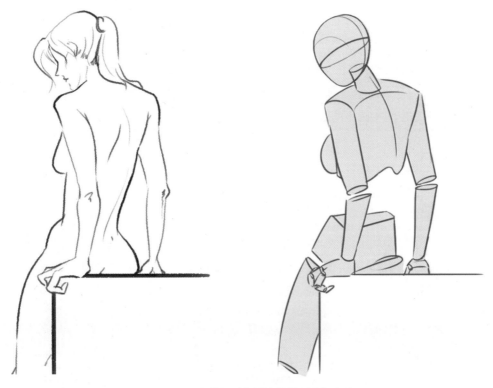

图2-41　圆柱体用于塑造人物的四肢与脖颈

3) 六面体

六面体是一种具有六个面的立体图形，分为正六面体、平行六面体、不规则六面体三类。正六面体，又称为立方体、正方体，是由六个完全相同的正方形围成的立体图形。平行六面体，是由六个平行四边形围成的立体图形，其底面是一个平行四边形，且侧棱与底面平行。不规则六面体，是一种具有六个面的立体图形，但其形状和大小并不规则。

立方体是由6个相同大小的正方形构成的立体图形，具有对称性、均衡性和稳定性，如图2-42所示。长方体又称为矩体，是一种底面为长方形的直四棱柱(或上、下底面为矩形的直平行六面体)，其由六个面组成，相对两面的面积相等。长方体可能有两个面是正方形、四个面是长方形，也可能六个面都是正方形。

图2-42　六面体的结构和空间形态

在塑造人物框架结构时，标准的立方体和长方体因其六个面相互垂直且每个面具有方向性，非常适合表现空间透视。我们可以利用立方体的空间透视，轻松绘制出角色的内在结构及其在空间中的不同透视形态，如图2-43所示。

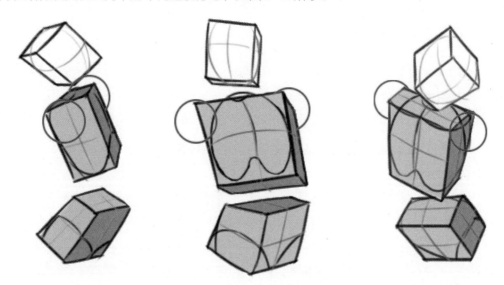

图2-43　六面体用于塑造人物框架结构

2.3 画面构图形式

在动画速写和动画创作中，画面构图的形式至关重要，它不仅可以塑造画面整体的视觉效果，还直接影响着观众对作品的第一印象和视觉体验。在动画创作中，画面构图的形式繁多，每种形式都有其独特的视觉魅力和表现效果。研究画面构图可以帮助绘画者更有效地安排和调动画面元素，以实现最佳的视觉效果和表达意图。通过在画面构图中寻找或打破某种平衡关系，可以改变画面的视觉稳定性，并建立新的画面构图秩序。

2.3.1 视觉中心法则

要解读画面的不同构图方式，我们需要了解观众的视觉中心，这是基于观众的生理角度划分的。确定视觉中心的方法是：从画面左右上下边框的1/2处向中心做延长线，取延长线的交点(此交点也与画面对角线相交，即画面的正中心)及其上下左右部分区域，连成椭圆形或正圆形，即视觉中心区域，如图2-44所示。这个区域提供了良好的视觉观察范围，且这个区域内的图像通常比其他区域更加活跃和生动，因此极易吸引观众的注意力。

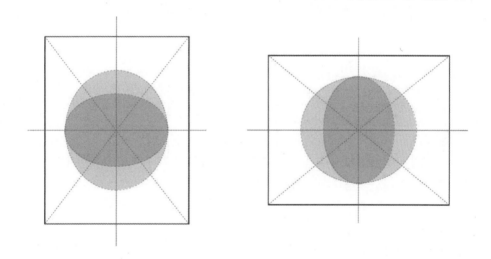

图2-44 视觉中心区域

通常情况下，观众的目光会先落在画面中的某些区域，但随着画面景别、重心和轴向的变化，这些焦点可能会略有移动。在整体观看过程中，观众的视觉中心仍然集中在画面中心上下左右一个圆形或椭圆形的环状结构之内。对于画面构图来说，涉及的因素就更为复杂了。画面中各个元素的形体大小、位置关系会直接影响构图效果，而这些构图因素也是制作人员在布置画面景物时必须认真考虑的，它们之间相互影响、相互制约。

2.3.2 画面的分割

画面分割能够产生特定的比例关系，这种比例关系对画面的力量感和均衡度起着决定性作用。分割方法可以分为几何分割和自由分割两类。

当我们对一个完整的画面进行分割时，无论是使用直线或曲线，都可以进行规则或不规则的划分，从而将整体形状划分成多个单位形状。这一分割过程为我们提供了创造多种不同构成样式的可能性。规则性分割需要依据数字关系进行计算，确保分割的精确性和逻辑性；而不规则性分割则不受数字关系的严格限制，更多地依赖创作者的直觉和审美。

几何分割的方法多种多样，包括完全相同的单位形分割、规律严谨的等形分割，在统一中寻求变化的等量分割，以及在变化中保持统一性和动感的渐变分割等。此外，还有一些基于严格数学概念的复杂分割形式，如黄金比例分割、等比数列分割、等差数列比例分割。以下是几种典型的分割方法。

1. 黄金比例分割

宏观来看，画面的构图是否优美与黄金分割定律有着显著的关系。首先，黄金分割构图方法本身蕴含着美感、灵动和稳定性。其次，按照黄金分割法确定的构图关系或景物位置，在视觉上可以吸引观众较长时间的注意力，稳定观众的视觉需求，锁定观众的视线，如图2-45所示。

图2-45 黄金比例分割

黄金比例分割被公认为是最美的分割方式，也是被应用于美学体验当中最典型的分割方法。据推断，黄金比例分割最早是由公元前6世纪古希腊的毕达哥拉斯学派发现。公元前4世纪，古希腊数学家欧多克索斯第一个系统研究了这一问题，并建立起比例理论。所谓黄金分割，是指把长为L的线段分为两部分，使其中一部分对于全部之比，等于另一部分对于该部分之比，如图2-46所示。用公式表示为A：B=B：(A+B)，由于得出的比值是一个无理数，取其前三位数

图2-46 黄金比例分割的计算方法

字的近似值是0.618。若改以几何学表示，可以得到公式：CD/DE=DE/CD+DE=EA/DA=面积ABFE/面积ABCD=面积ABCD/面积CDEF=1/1.618。

2. 平行线分割

无论是水平、垂直还是斜向，任何以单一方向为主的分割方式，如果各造型要素之间呈现出平行效果，均可视为平行线分割。除了直线，曲线和弧线也可使用，由于方向一致，更容易表现律动感。

3. 水平分割

水平分割是双向分割方式，即在画面上采用垂直和水平直线进行分割。垂直和水平线条的稳定性使画面易于表现稳重、平静的感觉。若变化得当，也能打破这些感觉，创造出动态且富有变化的画面效果。将画面进行不同比例的水平或垂直分割，是画面构图中常用的方法。这种分割方式可以配合景别关系使用，如地平线、连绵的群山、海平面等，都可以作为线的形式自然地分割画面。这种分割方式极富趣味性，尤其是在被分割的两部分区域体量悬殊时，体现得尤为明显。但水平分割不能过多地使用，容易导致视觉疲劳，反而显得呆板、僵硬。不同的分割比例会产生完全不同的艺术效果，如图2-47所示。

图2-47 水平分割构图

4. 垂直分割

垂直分割可以通过场景的空间形态或刻意切割、拼接画面而实现。例如，借助建筑

本身的对称性特点，使画面在中心轴对称分布，从而对称分割画面，如图2-48所示。

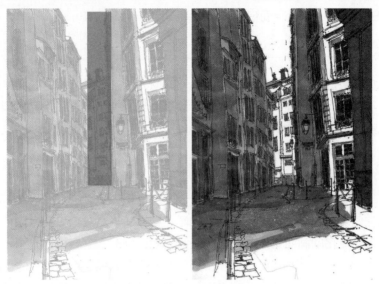

图2-48　垂直分割构图

5. 倾斜分割

倾斜分割，也称为斜线分割，在画面构图中是一种常见的技巧，它通过视觉重心的偏移创造出向某一方向倾斜的效果，从而分割画面。倾斜分割多用于表现一种不稳定的运动感和不确定的怀疑感，如图2-49所示。

图2-49　倾斜分割构图

6. 对角线分割

对角线分割是构建景物空间的基本构图方法之一。对角线可以有效地引导观众的目光，从画面的四周向视觉中心聚拢，这有助于观者产生一种径直通过场景空间的感觉。对角线多以假想线条的形式出现，并借助建筑或其他画面物体加以强化，如图2-50所示。

图2-50　对角线分割构图

2.3.3　画面的平衡

画面的平衡体现了造型的秩序，它不仅表现为元素的均匀分布，还涵盖了色彩、造型、空间感等多方面画面元素在视觉效果上所展现的和谐统一感。

1. 对称

对称是指图形或物体相对两边的各部分，在大小、形状和排列上具有一一对应的关系。在特定变换条件下，如绕直线旋转等，对称物体或图形呈现出相同部分间有规律的重复现象或在一定变换条件下的不变现象。

对称包括中心对称、轴对称、左右对称等。其中，左右对称是较常使用的对称方式，如场景中对建筑、自然景物等造型的设计。

(1) 左右对称的规则性和严谨性，在视觉上给人一种稳定和规整的感觉。观察左右对称物体时，我们的视线在确认对称后会自然地从左或右两侧转移到对称物体的中部，从而得到视觉的稳定感。

(2) 中心对称是指两个全等图形之间的相互位置关系，即这两个图形关于某一点对称，这个点被称为中心。这种关于点的对称也被称为中心对称。

(3) 轴对称是指如果一个图形沿一条直线折叠，直线两侧的图形能够相互重合，那么这个图形就称作轴对称图形。

2. 均衡

均衡是在变化和运动中寻求相对稳定的平衡过程。对于画面而言，在纷乱的场景中求得视觉的均衡感极其重要。通常获得均衡感的构图方法如下。

1) 控制画面的重心寻求支撑点

一般来说，任何非单一元素构成的画面都具有自己的重心，而重心控制着画面的内在平衡。它可以是一个点、一个面或是任何具有一定面积的区域。画面重心设置得当，会让画面看上去稳定、舒展又富于活力，反之，则画面易显得混乱和乏味。

在构图中常用的典型九宫格式构图结构，有助于引导观众聚焦于画面视觉中心。从人的视觉感受来说，人的两只眼睛有两个视点，单眼的垂直视角是22°，水平视角是30°，用双眼观看，垂直视角仍为22°，水平视角却增加为40°。按照一定比例将画面纵向分成3块，横向也分成3块，交叉的四点就是画面的结构中心，在这个区域内控制画面的重心往往起到事半功倍的效果，如图2-51所示。将画面的视觉核心置于角色的五官处，观众的视线也会随即自然聚焦于此区域，如图2-52所示。

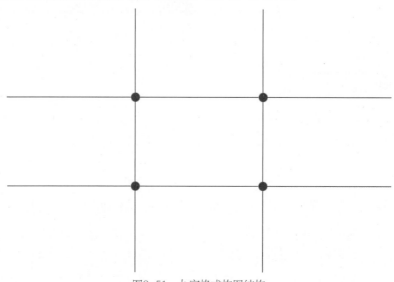

图2-51　九宫格式构图结构

2) 垂直结构

垂直结构是指在画面空间中呈现出垂直分化的现象，这种构图方式能够制造出一种稳定且浑厚的感觉。

3) 水平结构

水平结构与垂直结构相似，都能够创造出稳定的视觉体验，但水平构图更擅长展现方向性的变化，并起到引导作用。

图2-52　九宫格式构图结构的应用

4) 曲线结构

对于动画而言，曲线结构不仅用于塑造美感和均衡感，还是一种塑造动画空间感的特殊方式，如图2-53所示。

图2-53　曲线结构构图

2.3.4　解读构图

在破解构图密码之前，我们需要理解构图对影像的重要性。无论是速写、动画还是电影，构图都具有客观和主观的双重意义，在设计时不能极端化处理。从客观方面来

看，构图直接影响画面的视觉效果、趣味性和美感；而从主观方面来看，构图可以反映或暗示作品的内在情绪及通过构图传递出的气氛。也就是说，在考虑如何构图时，我们不仅仅是为了构图而构图，即不能单纯为了画面效果而设计构图，还要考虑构图与设计的主题、造型特点和角色情绪之间的因素。此外，背景同样服务于主题，因此，当一幅速写作品包含背景空间时，我们应将角色与背景的关系一并考虑到画面的构图中。

由于速写作品是静态图像，我们需要借助平面构成的理解方式来解析其构图法则。在传统设计行业中，平面构成遵循着一系列形式美规律或形式美法则。这些规律和法则是实现形式美的捷径，巧妙地运用它们能够创造出具有画面形式美感、构图美感和空间美感的作品。

1. 图形化构图

图形化构图通常具有凝聚或疏散视线的作用，在实际应用中极为普遍。

1) 圆形构图

圆形构图即将主要元素集中在圆形区域内，或通过圆形加以强调。圆形构图不仅展现出稳定感，而且将观者的视觉焦点集中在圆形的范围之内，如图2-54所示。

图2-54　圆形化构图

2) 三角形构图

三角形构图基于一个中心轴，形成一个稳定的三角形结构。这种构图具有两条边向一个角汇聚的运动感，方向性和力量感更强，由于三角形的指向性不同，视线通常会被引导至一个特定的端点，如图2-55所示。

图2-55 三角形构图

3) 矩形构图

矩形构图指矩形标准的规格制式，展现出一种强烈的平衡感和稳定感，常用于暗示画面内部双方或多方力量的相互约束和制衡关系，如图2-56所示。

图2-56 矩形构图

2. 强调式构图

强调式构图往往采用比较极端的方法，一方面可以表现空间层次；另一方面可以夸张角色动作。这种构图方式往往突破常规的黄金比例构图关系，创造出一种非常独特的画面视觉感受。

1) 强调空间透视

这种构图方法主要通过巧妙地展现空间透视关系来表达，画面的视平线既可以是倾斜的，也可以是水平的，其核心在于生动地呈现纵深方向的空间形式。要实现从二维平面到三维空间的转换，关键在于加入纵深关系。在实际应用中，纵深关系是在确保透视关系准确无误的基础上，通过塑造前景、中景、远景的不同景物层次，从而在二维画面中凸显三维视觉效果。如图2-57所示，画面成功地将近、中、远景的比例大小关系融入空间透视中，同时在线条处理上，弱化了远景中的交通工具，而对前景中的女性和车门采用更粗重的线条进行塑造，增强了前景角色和景物在视觉上的空间接近感。

图2-57 奥斯汀·布里格斯的场景速写

2) 强调动态与动势

无论是处于静止、平稳还是剧烈活动状态，被描绘的角色总是展现出特定的姿势。许多精心构图的作品通过展现角色的动态揭示其生理和心理特征，在反映精神气质的同时展现生活情景。对人物动态速写更高的要求在于捕捉并表现富有个性的动态美感。由于人物的年龄、性别、身份、性格、情绪不同，在同一动态中会产生不同的细微特征。在掌握人物动态的一般规律的基础上，要注意观察和研究每个角色在特定动态下的个性特征及不同动态间的微妙差异。这些都需要我们对角色的运动规律、动作特点有深入的理解，如图2-58~图2-60所示。

图2-58　起跳的动态与动势设计稿

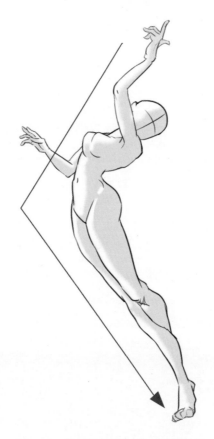

图2-59　倾斜重心的动态与动势设计稿

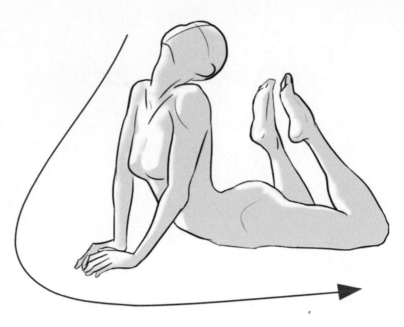

图2-60　趴卧的动态与动势设计稿

第3章
人体结构与绘制范例

 人体的基本结构与特征

 头部的基本结构与表现

 五官塑造

性格刻画

3.1 人体的基本结构与特征

人体的形体展现出对称与均衡之美，其皮肤下是结实的肌肉和坚硬的骨骼，这些结构富于曲线变化，共同构成了形体之美、构造之美和律动之美。研究和塑造人体美，一直是各个时代美术家创作的重要主题。自古以来，人体就被视为大自然最完美的创造物，充满了优雅和力量感，与之相关的艺术创作无不折射出人类美学思想的追求。在动画创作中，角色的刻画至关重要，而要成功刻画角色，离不开对人体结构的熟悉和掌握。

3.1.1 人体解剖

人体是复杂多变的，其自然属性赋予人体独特的结构和运动规律。设计师只有充分了解人体的结构解剖特点、比例、形体关系、运动规律，才能在绘画和动画创作中灵活且多元地展现出人体之美。

早在文艺复兴时期，人体解剖学就已成为艺术领域的必修基础课程。艺术家们通过观察人体骨骼和肌肉的构造，绘制成图谱，并将解剖学知识运用于他们的艺术实践中，从而创作出大量经典的艺术作品。对于美术从业者而言，对人体解剖的深入理解是掌握复杂造型技巧的基础。

艺用解剖学的目标是揭示人体的外形变化规律，从造型艺术的需求出发，通过了解人体解剖和结构，侧重于研究肌肉和骨骼、人体空间体积之间的关系，以及人体运动规律，旨在为绘画、雕塑等艺术创作提供理论上的支持和帮助，使艺术家能够正确掌握造型方法，展现人体之美。更为重要的是，艺用解剖学不仅可以阐释人体及其组织结构对造型的影响，还能够清晰地梳理结构与力量、结构与运动规律、结构与艺术特征之间的关联。

研究人体结构的目的，是帮助艺术家洞悉事物的本质，并明确结构关系中的基本规律，这是艺术创作的基础。对人体解剖的理解不应仅仅局限于对结构名称的浅显认知，而是一种深入的理解。一个生动的角色，其骨骼与肌肉之间的牵拉、蓄力、引导等相互作用，共同构成了角色的动态表现。学习客观严谨的艺用人体解剖学，不仅是艺术家提升动画速写技能的重要手段，更是将人体从一个单纯实现艺术理想的工具转变成表达丰富情感的媒介。掌握人体的结构特点、运动特点，以及那些紧密交织的动作序列，是成功塑造动画角色的基础。

3.1.2 骨骼层级

1. 人体头部

头部的骨骼被称为颅骨，颅骨是中轴骨骼的最前端部分，除下颌骨、舌骨外，其余

骨骼通过缝隙或软骨牢固地连接在一起，且彼此间不可活动。以眶上缘及外耳门上缘的连线作为分界线，颅骨可分为脑颅和面颅两部分。脑颅位于头部的上方，由额骨、顶骨、蝶骨、枕骨等八块骨骼构成颅腔，用于容纳并保护大脑。面颅位于头部的前下方，由鼻骨、颧骨、上颌骨和下颌骨等15块骨构成口腔，如图3-1所示。

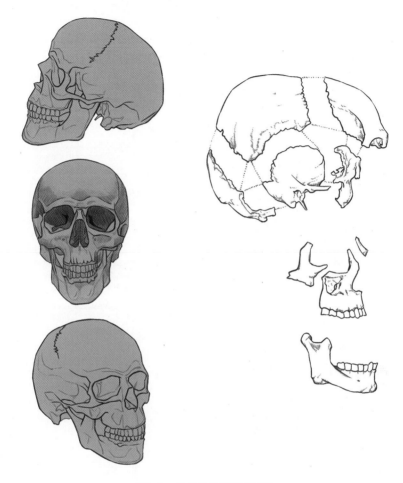

图3-1　颅骨的骨骼形态结构

在绘画中，颅顶点、额丘、顶结节、眉弓、颧突、颧结节、鼻骨中点、颏隆突、颏结节、颏下点、枕下隆突、乳突和下颌角等，都是头部的重要位置点，它们共同决定了人类头骨的外形结构。

2. 人体躯干

1) 脊柱

脊柱是位于人体中部的纵向中轴，是人体躯干的重要骨骼，由脊椎骨及椎间盘构成，是一种既柔软又灵活的骨骼结构。成人脊柱由26块椎骨组成，包括7块颈椎、12块胸椎、5块腰椎、1块骶骨和1块尾骨。脊柱连接着人的头颅、胸廓和骨盆，随着人体的

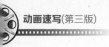

运动载荷，其形状可以发生相当大的变化，从而影响人体的重心、转向、平衡和动势。脊柱上端承托颅骨，下连髋骨，中附肋骨，并作为胸廓、腹腔和盆腔的后壁。脊柱具有支持躯干、保护内脏、保护脊髓及协助运动等多种功能，如图3-2所示。

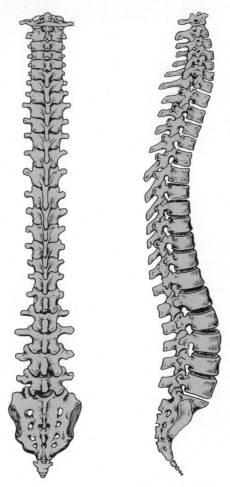

图3-2　脊柱的骨骼形态结构

2) 胸廓

胸廓是人体中体积最大的骨骼结构，承载着人体上部躯干的主要动势，由肋骨、肋软骨、胸椎组成，如图3-3所示。

胸骨位于胸廓前方正中部分，其中位于上方连接胸骨的10条肋骨在人体背部与脊柱连接，下方两条较短的肋骨仅连接脊柱。胸廓整体呈卵形，对内部的重要脏器起保护作用。

锁骨从胸骨顶端向两侧呈弧形展开，并与背部上方的两块对称分布的肩胛骨相连。肩部的运动主要围绕锁骨头进行。从正视图或正后视图观察，锁骨和肩胛骨共同形成一个大于胸廓上沿的环形结构，对人体肩部及背部上端的外轮廓形状有重要影响，决定着人的肩部、背部的宽度和视觉力量感。

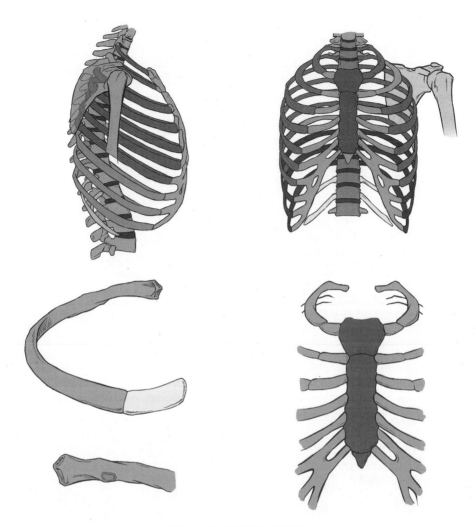

图3-3 胸廓的骨骼形态结构

3) 骨盆

骨盆是人体下部躯干的主要骨骼,如图3-4所示。它是一个盆状骨架,连接脊柱和下肢,由后方的骶骨、尾骨和左右两髋骨组成,形成一个完整的骨环,其形态对于表现人体的外部结构特征和性别特征具有重要影响。骶骨和尾骨是脊柱末端的两块骨骼,其中骶骨是脊椎底部的重要组成部分,呈现出凹陷的三角形平面。

骨盆在形态上存在明显的性别差异。由于女性骨盆与孕育胎儿及分娩密切相关,所以比男性的更宽、更浅;女性骨盆上口、下口的横径与矢径的绝对值比男性大,耻骨弓的夹角约为90°,而男性耻骨弓的夹角为70°~75°;女性的髂前上棘比男性的同位置更前倾约1cm。这些差异使女性与男性的骨盆在视觉形态上呈现出明显的区别,如图3-5所示。少年儿童的骨盆尚未完全发育成熟,髋骨由髂骨、趾骨、坐骨通过软骨相连,一般到19~24岁才愈合为一块整体。

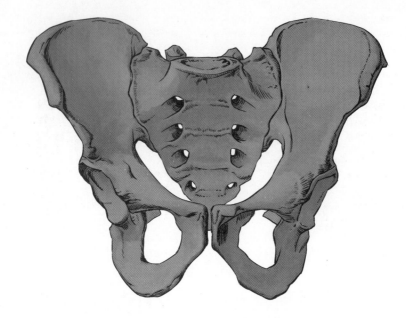

图3-4　骨盆的骨骼形态结构

男性骨盆形态

女性骨盆形态

图3-5　男性和女性的骨盆形态差异

3. 人体四肢

　　人体的四肢分为上肢和下肢两个主要部分。上肢由上臂、前臂(小臂)和手组成自由上肢骨。下肢由大腿、小腿和足组成自由下肢骨。上臂和大腿都有长骨，上臂的长骨称为肱骨，大腿的长骨称为股骨；前臂和小腿都各由两个骨骼支撑，组成前臂的骨骼是尺骨和桡骨，组成小腿的骨骼是胫骨和腓骨；手部骨骼由腕骨、掌骨、指骨组成，足部骨骼由跗骨、跖骨和趾骨组成。四肢骨骼的具体形态可见人体骨骼解剖图，如图3-6所示。

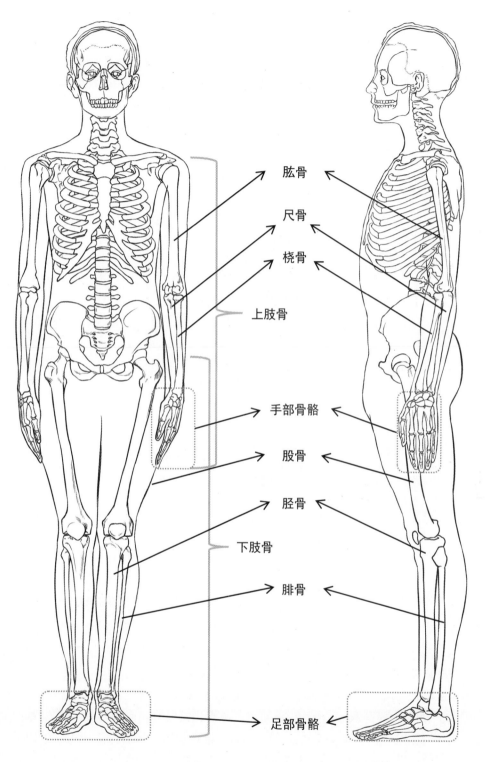

肱骨

尺骨

桡骨

上肢骨

手部骨骼

股骨

胫骨

下肢骨

腓骨

足部骨骼

图3-6　人体骨骼解剖图

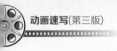

1) 自由上肢骨

肱骨是一种典型的长骨，由一个骨干和两端组成。肱骨的上端膨大，拥有一个半球形的肱骨头，与肩胛骨的关节盂形成关节，故能进行横向或纵向的旋转活动。肱骨的上半部呈圆柱形，下半部逐渐变细，呈三棱柱形；下端较扁平，与尺骨形成关节。在肱骨的外侧，有一个半球形的肱骨小头，与桡骨形成关节。肱骨下端的两侧各有一突起，分别称外上髁和内上髁。肱骨的大结节和内、外上髁在体表上都可以被触摸到。图3-7为自由上肢骨的骨骼结构。

图3-7 自由上肢骨的骨骼结构

尺骨位于前臂的内侧，由一个骨干和两端组成，其上端粗大，前面有一个半圆形的深凹，称为滑车切迹，与肱骨的滑车形成关节。在滑车切迹的前下方和后上方分别有冠突和鹰嘴两个突起。冠突的外侧有桡切迹，与桡骨头形成关节，这限制了上臂与前臂打开的角度约为170°。尺骨的骨干上粗下细，其外侧在肌肉的缝隙间凸显于体表的部分称为尺骨线，它是前臂的一条重要结构线。尺骨的下端称为尺骨小头，位于小指一侧，它与肱骨相连，底部的大头位于大拇指一侧并与腕骨相连。

手部骨骼由腕骨、掌骨、指骨三个部分组成，如图3-8所示。其中，腕骨共有8块，近侧列从桡侧向尺侧依次为手舟骨、月骨、三角骨和豌豆骨，远侧列为大多角骨、小多角骨、头状骨和钩骨；掌骨共有5块，每块掌骨的结构包括近侧端的底、中间的体和远侧端的头，由外侧向内侧依次为第1至第5掌骨；指骨共有14块，其中拇指为两节，其他手指均为3节，这些指骨由近侧至远侧依次为近节指骨、中节指骨和远节指骨。

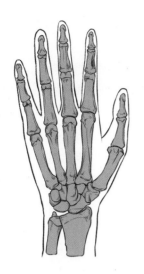
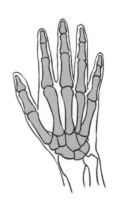

图3-8　手部骨骼结构

2) 自由下肢骨

　　股骨上端朝向内上方，其末端膨大形成球形的股骨头，与髋臼形成关节。股骨头外下方较细的部分称为股骨颈。在颈体交界处的外侧，有一个向上隆起的结构，称为大转子，它是人体外形上非常重要的结构点，在外轮廓型上形成一个上窄下宽的梯形。图3-9为自由下肢骨的骨骼结构。

图3-9　自由下肢骨的骨骼结构

　　在小腿部分，胫骨和腓骨共同组成腿部的骨架。胫骨作为小腿的主要承重骨，相对较粗壮，而位于其外侧的腓骨则相对细小，主要起到辅助支撑的作用。在脚腕上方的踝

骨部分，内侧为胫骨下髁，外侧为腓骨下髁。其中，内侧的胫骨内髁略高于外侧的腓骨外髁，两点间连线的延长线与地面倾斜相交。

在股骨与胫骨连接的膝关节处，还有一块上宽下窄的小骨块，称为髌骨，其作用是保护膝关节，减少股骨和胫骨之间的摩擦。由于膝盖部位主要被贴附于骨骼表面的筋腱所覆盖，因此膝盖的外形主要取决于骨骼的形状，形成了明显的结构硬块面。膝盖主要由股骨下髁、胫骨上髁和髌骨三部分构成。

足部骨骼由跗骨、跖骨和趾骨组成，如图3-10所示。其中，趾骨较短，运动能力不如手指骨灵活；跗骨分为7块，其中一块异常宽大的跟骨，形成了足后部的基本形状；5根跖骨与上面的5块跗骨相连，共同构成脚背的拱形脚弓。

图3-10　足部骨骼结构

3.1.3　肌肉层级

人体的肌肉约有639块，肌肉通过收缩牵引骨骼而产生关节运动。肌肉纤维控制人体的每一个动作，从面部的微表情到各类复杂动作的完成，肌肉都起到了关键性的作用。

肌肉可以很好地支撑身体，帮助人体保持动作平衡，同时起到保护骨骼和关节的缓冲作用，减轻因击打或碰撞给骨骼造成的伤害。根据结构和功能不同，肌肉可分为平滑肌、心肌和骨骼肌三种；根据形态的差异，肌肉可划分为长肌、短肌、扁肌和轮匝肌。筋膜、滑膜囊和腱鞘等是肌肉的辅助结构，它们协助肌肉活动，保持肌肉位置，并减少运动时的摩擦。由于骨骼肌附着在人体骨骼之上，不仅协调和控制人体运动，还具有多样的形态。因此，在速写时，必须清楚地了解人体肌肉组织及其层级关系，才能将人物刻画得更加生动和准确。

1. 躯干部分的肌肉

躯干部分的肌肉主要由颈部的胸锁乳突肌、斜方肌，胸部的胸大肌、前锯肌，腹部的腹外斜肌、腹直肌，以及背部的背阔肌、骶棘肌等组成，如图3-11所示。

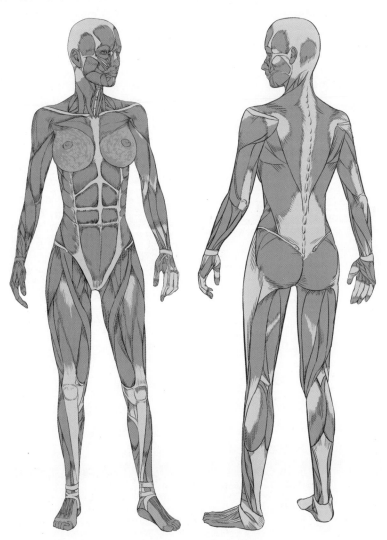

图3-11 人体躯干肌肉结构

- 胸锁乳突肌起于胸骨柄及锁骨的胸骨端，止于头部耳后的乳突，用于屈伸头部和使颈部左右侧屈，主要负责头部和颈部的运动。

- 斜方肌起于枕外隆突，向下延伸至全部胸椎棘突，止于锁骨外三分之一处、肩峰，作用是提肩、降肩及拉肩胛骨向内，涉及肩部、颈部和上背部的运动。

- 胸大肌起于锁骨内半、胸骨及第6和第7根肋软骨处，止于肱骨上端前侧的大结节，用于内收、内旋肱骨。

- 前锯肌位于第1至第9根肋骨上，止于肩胛骨内侧边缘，作用是将肩胛骨向前拉伸。

- 腹外斜肌起于胸部侧面第8根肋骨外侧，通过腱膜止于腹部正中线及髂嵴前部，引导脊柱前屈、侧屈和旋转。

- 腹直肌起于第5至第7根肋骨及剑突的前面，连接至耻骨，用于前屈脊柱。

- 背阔肌起于脊柱的第七胸椎以下的胸椎棘突、全部腰椎棘突及髂嵴后部，止于肱骨上端内侧，作用是使肱骨内收、内旋和后伸。

- 骶棘肌由深层的髂肋肌、最长肌、棘肌组成，起于骶骨背面及髂嵴后部，止于肋骨、脊椎棘突和头骨后部，作用是伸直脊柱及仰头。

在表现人体躯干时，应当注意观察并理解服饰下人体的动态及肌肉的整体形态，使用概括的方法对肌肉结构进行归纳。在速写训练完成后，可以在画纸的其他区域绘制出相同角度、相同姿态的人体结构，如图3-12所示。这种反推的训练方法，可以有效帮助绘制者加深对内部骨骼与肌肉的理解。

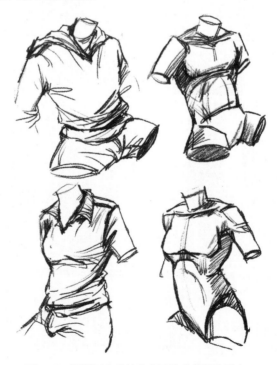

图3-12　服饰下人体的动态及肌肉的整体形态

2. 上肢部分的肌肉

上肢部分的肌肉由肩部的三角肌、冈下肌、大圆肌、小圆肌，上臂的肱二头肌、肱肌、肱三头肌，前臂的外侧肌群(肱桡肌、桡侧腕长伸肌、桡侧腕短伸肌)、背侧肌群(指总伸肌、小指固有伸肌、尺侧腕伸肌)及掌侧肌群(尺侧腕屈肌、掌长肌、桡侧腕屈肌、旋前圆肌)等组成，如图3-13所示。

图3-13 人体肌肉结构图

- 三角肌是肩部的主要肌群，由前束、中束、后束构成。前束起于锁骨外侧三分之一处，止于肱骨三角肌粗隆；中束起于肩胛骨肩峰，止于肱骨三角肌粗隆；后束起于肩胛冈，止于肱骨三角肌粗隆。它的作用是使臂外展。
- 冈下肌、大圆肌、小圆肌起于肩胛冈下缘及肩胛骨下角背面，止于肱骨。它们的作用是使臂内收、外展、外旋和后伸。
- 肱二头肌位于上臂(大臂)前侧，有长、短二头(两块肌肉组成)。长头起于肩胛骨盂上粗隆，短头起于肩胛骨喙突。它的主要作用是使肘部弯曲。
- 肱肌起于肱骨前侧的下半部分，止于尺骨。它的作用是屈肘和协助前臂旋后。
- 肱三头肌起于肩关节下方、肱骨上端后侧，止于鹰嘴突。它的作用是伸肘。
- 前臂的外侧肌群起于肱骨外上髁，止于桡骨。它的作用是屈臂和旋转前臂。
- 前臂的背侧肌群起于肱骨外上髁、桡骨、尺骨背面，止于掌骨等处。它用于伸腕、伸指。
- 前臂的掌侧肌群起于肱骨内上髁附近，止于腕骨、指骨。它的作用是屈腕及屈指。

当表现人体上肢肌肉形态时，要注意不同肌群的连接关系。在绘制时，要充分考虑发力形态下不同肌肉的舒张与紧绷感。例如，在曲臂程度不同时，上臂的肱二头肌、肱三头肌等肌群会呈现出不同程度的发力感，此时衣着纹饰也会发生相应的变化，如图3-14所示。

图3-14　曲臂下的上肢结构与着衣速写训练

此外，由于人体前臂可以完成更大范围的旋转运动，在绘制时要注意对前臂外侧肌群的活动进行精准刻画，如图3-15所示。

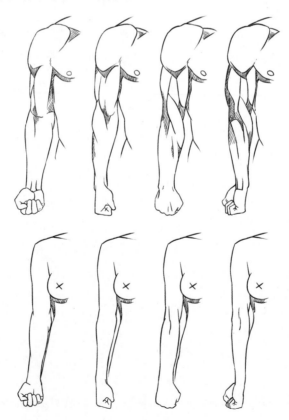

图3-15　前臂外侧肌群的活动

3. 下肢部分的肌肉

下肢部分的肌肉包括臀部的臀大肌、臀中肌、阔筋膜张肌，大腿的前侧肌群、内侧肌群、后侧肌群，小腿的后侧肌群、外侧肌群、前侧肌群，如图3-13所示。

- 臀大肌起于骶骨背面和髂骨外面，止于股骨大转子，用于伸髋和协助外展大腿。
- 臀中肌起于髂骨外面，止于股骨大转子，它的作用是外展大腿和协助稳定骨盆。
- 阔筋膜张肌起于髂前上棘，通过筋膜止于胫骨上端外侧髁，它的作用是屈髋及紧张阔筋膜。
- 大腿前侧肌群起于髂前上棘及股骨，止于胫骨上端内面、髌骨及胫骨粗隆，它的作用是控制膝关节屈伸，可以增强走路、跑步等活动时的稳定性和力量。大腿前侧肌群包括缝匠肌、股四头肌(股直肌、股内肌、股外肌及深层股间肌)。
- 大腿内侧肌群起于耻骨，止于股骨，它的作用是内收大腿。大腿内侧肌群包括长收肌、股薄肌和耻骨肌。
- 大腿后侧肌群起于坐骨结节等处，止于腓骨小头及胫骨上端的内侧面，它的作用是屈膝和协助臀肌伸髋。大腿后侧肌群包括半腱肌、半膜肌和股二头肌。
- 小腿后侧肌群起于股骨内、外侧踝及胫骨和腓骨上端后侧，止于跟骨，它的作用是屈小腿、提起足跟。小腿后侧肌群包括腓肠肌、比目鱼肌。
- 小腿外侧肌群起于腓骨外面，止于第一楔骨、第一跖骨，它的作用是使足跖屈和外翻。小腿外侧肌群包括腓骨长肌、腓骨短肌。
- 小腿前侧肌群起于胫骨和腓骨，止于跖骨、趾骨，它的作用是使足背屈及内翻。小腿前侧肌群包括胫骨前肌。

在刻画下肢时，应注意髋关节和膝关节的形态变化，并特别关注臀部肌肉肌群、大腿的前侧及内侧肌群、小腿的前侧及后侧肌群的发力感，尤其在刻画屈膝、下蹲、跳跃等蓄力动作时，更要留意这些肌群的膨胀和收缩幅度，如图3-16所示。而在人体放松站立的姿态下，除了考虑重心的位置，还要分清骨骼与肌肉的不同用线处理手法，学会利用线条的软、硬质感，通过刻画服装纹理反映出内部结构与肌肉形态，如图3-17所示。

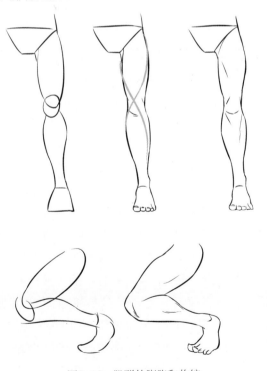

图3-16　肌群的膨胀和收缩

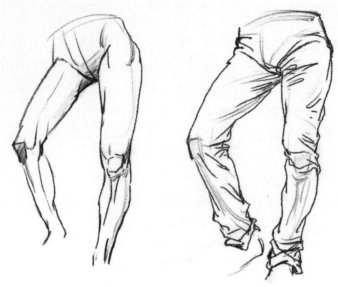

图3-17　通过刻画服装纹理反映出内部结构与肌肉形态

4. 手部肌肉

　　手部肌肉主要分布于掌部，而腕部与手指主要由肌腱组成，手部肌肉的分布，如图3-18所示。一般说来，骨骼与肌腱在手掌的背部较为突出；掌心一面则较为厚实而圆润；而手指的外形则更多取决于骨骼。

　　手的结构虽然复杂，但只要区分清楚可动部分和不动部分，并找到其中的规律，就可以轻松而迅速地把握手部千变万化的角度与形态，其关键在于抓住大的体块关系和结构连线。手部的肌肉和肌腱众多，但它们可以概括为几个明显影响外形的群组：

　　手掌是连接手指与手腕的关键部分，在速写中应首先明确。掌部体块可分为两部分：一部分是拇指以外的掌骨部分，手背外形近似于五边形，背部基本为平面，只有中指掌骨略有隆起；另一部分是包括拇指掌骨、拇指球和拇指、食指间肌在内的拇指的手掌部分，这个体块呈现为具有一定厚度的三角形。同时，有4条重要的结构连线，分

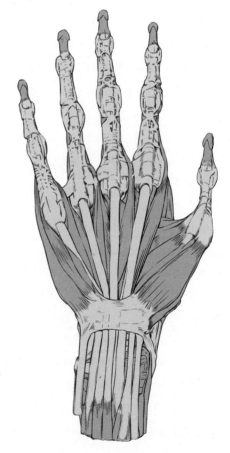

图3-18　手部肌肉结构

别是腕关节两端的连线，掌骨与指骨连接处的各关节的连线，指基节与指中节间的关节连线，指中节与指末关节的连线。这4条连线的关系对确定手各部分的比例至关重要。由于腕部的环状韧带，削弱了手背部的肌腱对腕部外形的影响，使腕部表面较为平整，因此在绘制时常被表现为连接于小臂、楔入手掌背部的立方体形态。这个方形的腕部体块以斜插的方式融入手背体块，共同构成了从小臂到手背的阶梯状结构。

在绘制手部时，要时刻注意对肌腱形态的表现。由于人体手部脂肪分布较少，皮肤较薄，这就使肌腱的形态和肌肉位置更加直观、突出，如图3-19所示。同时，在速写训练时，也要充分考虑五指各自的运动形态与活动范围。我们可以把人的手掌概括为一个不规范的矩形，同时将手指以指关节为转折点，理解为衔接在手掌上的长短不同、内粗外细的柱状形体，如图3-20所示。

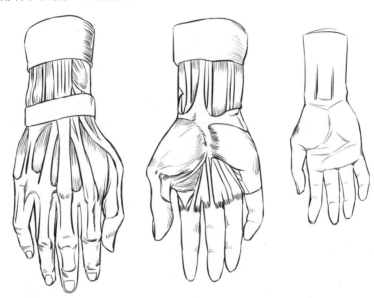

图3-19　手部肌肉结构与塑造

图3-20　手部的结构

当我们能够以更加概括的视角来归纳手部的组成部分时，处理各种灵动多变的手指姿态就会变得更加容易，如图3-21所示。

<div style="text-align:center">图3-21　手的不同姿态</div>

5. 足部肌肉

　　足部中对体表结构产生影响的肌腱，主要有拇长伸肌腱、趾长伸肌腱和胫骨前肌腱。这几条肌腱在脚踝关节前端和跖骨关节处尤为突出。胫骨前肌腱沿着踝关节内侧延伸，直至大脚趾的侧趾骨；而趾长伸肌腱则延伸至趾骨，并在趾骨基节与中节的关节处分成两束，从而增强了这一关节的灵活度。足部肌肉的分布，如图3-22所示。

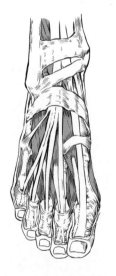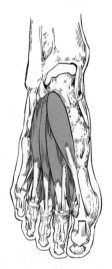

<div style="text-align:center">图3-22　足部肌肉结构</div>

在刻画足部时，人的足部从整体形态上呈现前宽后窄、前低后高的形态，且足背部呈拱形，如图3-23所示。足部内侧高且垂直于地面，外侧则从扇形脚背向外倾斜，与地面形成锐角，其转折线自大脚趾起，沿大拇跖骨向上延伸。脚的拇趾粗大，拇趾肚肥厚，形成较其他四趾更为灵活的独立体块。其他四趾可视为独立的体块，其长度由第2趾向小趾依次递减。小趾通常向其他脚趾并拢，在绘制过程中，不应忽略脚趾的厚度。脚的踝关节处，胫骨、腓骨与跖骨紧密咬合，通过跟骨与距骨之间的关节能够进行小幅度的旋转。脚外侧的肉垫则构成脚部外弧的边缘，赋予脚部外形以饱满而富有张力的美感。

图3-23　体块塑造方式下的足部速写

3.2　头部的基本结构与表现

人体的头部相对于整个身体比例较小，但它是极其重要的部分。颅骨保护着人体的重要器官——脑，人的头部也承载着人类重要的视听及感受器官，如眼睛、耳朵、嘴巴、鼻子等。人的面部肌肉构成精细而复杂，能够产生多变的面部表情，这些表情是展现情绪和表达情感的重要组成部分。除了传达情绪的功能，人的种族、年龄、性别等生物特性也在面部特征中具备较高的辨识度。因此，在绘画作品或动画创作中，人的头部结构及其面部特征始终都是要着重表现的对象。

3.2.1　头部骨骼结构

人体的头骨与脊椎相连，这不仅决定了人体重心的变化，而且颅骨的形状也决定着人的头部形状。人类的头骨分为脑颅和面颅两部分，共由23块骨骼构成，如图3-24所示。

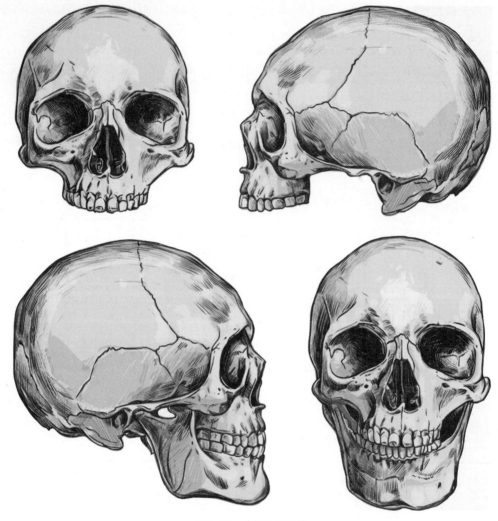

图3-24 头部骨骼结构

脑颅位于头部上方，由顶骨、额骨、蝶骨、颞骨、枕骨等8块骨骼构成颅腔，容纳并保护着人脑。颅骨呈现为光滑的球形圆顶，颅顶点是颅骨的最高位置，决定着人头部空间的位置高度。人的额骨位于头部的前方，并与顶骨相连，其形态决定着额头的饱满程度。蝶骨形如蝴蝶，横向伸展于颅底部，位于前方的额骨、筛骨与后方的颞骨、枕骨之间。颞骨位于头颅两侧，并延伸至颅底，参与构成颅底和颅腔的侧部，是成对的颅骨之一，与位于脑颅骨后方的枕骨相连。在颅骨中，成对的骨骼有顶骨和颞骨；不成对的骨骼有额骨、筛骨、蝶骨和枕骨。

面颅位于头部的前下方，由鼻骨、颧骨、泪骨、上颌骨和下颌骨等9种、15块骨骼构成口腔，并与脑颅共同构成鼻腔和眼眶。除了下颌骨、舌骨，其余骨骼通过接缝或软骨牢固地结合在一起，彼此间不能活动。人的鼻梁由对称的两块鼻骨构成，其形态和角度决定着鼻子的高度。颧骨位于面部中部前面，眼眶的外下方，呈不规则的菱形形态，

并形成面颊部的骨性突起。颧骨及颧弓是面中部的重要骨性支撑，也是人体面形轮廓的重要构成部分。在绘画中，颧骨也是人类面部结构性转折的重要组成部分。犁骨是一个粗略的斜方形三角骨，形成鼻中隔的后下部。犁骨与鼻中隔软骨及筛骨的垂直板形成关节，将鼻子分成左右鼻孔。下颌骨位于面下部，形状呈弓形，其围成口腔的前壁和侧壁，在允许的范围内可以上下左右活动。舌骨是位于舌中的骨头，它不与其他任何骨骼形成关节，与下颌骨一样，是可以活动的骨骼。

　　在面颅骨中，成对的骨骼有上颌骨、腭骨、颧骨、泪骨、下鼻甲、鼻骨；不成对的骨骼有犁骨、下颌骨、舌骨。

3.2.2　面部肌肉结构

　　区别于头部坚硬的骨骼，人的头部肌肉属于软质结构，充满弹性。头部肌肉结构覆盖在骨骼之上，起到固定和连接骨骼的作用。

　　面肌又称为表情肌，位于面部的浅筋膜内，起点位于颅骨的不同部位，止点则连接到面部皮肤，由面部神经支配。人的面部能够做出各种表情，这得益于肌肉的拉伸、牵引，这些动作带动五官变化，形成表情。对于绘画训练来说，掌握头部面肌的结构和功能具有重要意义。面部肌肉的位置及形态，如图3-25和图3-26所示。

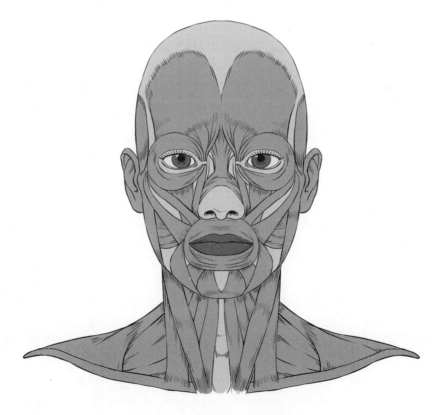

图3-25　人的面部肌肉结构图(正视)

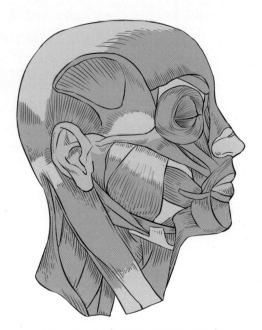

图3-26　人的面部肌肉结构图(侧视)

- 颅顶肌由左右各一块的枕额肌、位于中部的帽状腱膜及位于前部的额肌组成，这些肌纤维分布在眉弓到枕骨的区域。

- 帽状腱膜是包绕在头颅上方的一层纤维膜，与覆盖它的皮肤紧密结合为一层，可在骨面上滑动。

- 额肌是位于额部皮下，起于帽状腱膜而止于眼眶上缘的一块面肌。该肌收缩时能够拉紧帽状腱膜，人的提眉等一系列眉动行为均有额肌参与。

- 皱眉肌是位于眼轮匝肌和额肌深面的一块细小纤薄的面肌，从眼眶内区延伸至眉内侧部。皱眉肌的收缩会形成皱眉的动作。

- 降眉间肌是位于额肌内侧部的一小块锥形肌，可将眼眉的内侧端下拉，参与皱眉和双眉集中动作。

- 眼轮匝肌是环绕在眼裂周围的环形面肌，呈扁圆形，分布在眼内眦和外眦之间，并附着于眼睑皮肤。该肌可开启、闭合眼睑，完成眨眼等眼部动作。

- 鼻肌，也称为鼻横肌，位于鼻软骨中线到鼻翼处。该肌收缩能够缩小鼻孔，并形成纵行的皮褶。

- 提口角肌，也称为尖牙肌，起于尖牙窝，止于口角处。该肌收缩时能上提口角，是颧大肌的拮抗肌。

- 颊肌是附着于口角周围皮下的面肌，起自下颌骨上缘、上颌骨下缘，并延伸到面颊的深面，部分肌束起自下颌骨和颅底翼突之间的翼突下颌韧带。该肌的主要功能是外拉口角，并与其他肌肉协作完成吹口哨、吮吸等动作。它主要作为面部表情肌，还具有帮助咀嚼和进食等功能。

- 口轮匝肌是由一侧口角向另一侧延伸的上下两股肌束环绕口裂构成的椭圆形面肌。在口角，该肌附着于皮肤及相对应的上颌骨，其收缩能够完成开口和闭口，并与其他肌肉协作完成吹口哨、吮吸等动作。

- 颊肌是位于颊外侧部的小块面肌，起自下颌骨外侧面，止于该部位的皮下。该肌收缩能够上提颊部皮肤。

- 降下唇肌是起自下颌骨下缘，止于下唇皮肤的面肌。该肌收缩能够下降、外拉下唇。

- 颈阔肌是延伸到颈部外侧的一块面肌，位于非常表浅的皮下位置，起自下唇和颊部附近，延伸到锁骨处的皮下。该肌收缩能够迫使下唇和颊部的皮肤向下移动，与降口角肌协作，完成厌恶或悲伤的表情。

- 降口角肌由于形状为三角形，也称为唇三角肌，起自下颌骨下缘，上端部分伸入口角皮肤。该肌收缩能够下拉口角，产生悲伤的表情。

- 提上唇肌是起自上颌骨眶下方处，止于上唇皮肤的一块面肌。该肌与鼻翼及上唇提肌走向平行，收缩能够上提上唇中部。

- 笑肌是能够上提并牵拉口角向外产生笑容的面肌，起自腮腺区，其纤维从该部位横向延伸至口角处。

- 颧大肌是起自颧骨颊部的一块长而薄的面肌，止于口角处。该肌收缩能够辅助提拉口角肌，帮助提升口角。

- 颧小肌是起自颧骨颊部的一块面肌，止于上唇部分。该肌收缩能够上提并外翻上唇。

- 鼻翼及上唇提肌起自上颌骨内部的一块面肌，在该部位它分为两股肌束，分别附着到鼻翼和上唇部。该肌收缩能够上提鼻翼、扩张鼻孔并使上唇上翘。

3.3　五官塑造

掌握人体头部骨骼和肌肉结构，对于精准刻画五官至关重要。五官包括眉毛、眼睛、鼻子、嘴巴和耳朵，它们不仅是人类感知和处理外界信息的重要器官，而且是绘画作品中最能突出角色性格、情绪等信息的核心要素。人的视觉、听觉、嗅觉、味觉、发声都依赖于五官的功能。

3.3.1　眉

眉毛位于眼睛上方，由眉头、眉中、眉峰、眉尾组成，在面部占据重要地位。眉毛的浓淡取决于毛囊的数量和分布，受遗传因素和激素水平的影响，呈现出不同的形状、长短、粗细，从而在一定程度上反映了人的生理和性格特征，如图3-27所示。

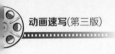

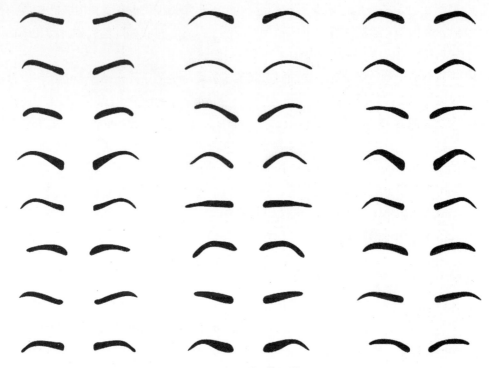

图3-27　不同的眉形

1) 眼眉的长短

长眉通常给人温和的感觉；而短眉则给人犀利、果敢的印象。但过长或过短的眼眉都可能产生夸张或滑稽的效果。

2) 眼眉的粗细

浓密粗壮的眼眉，配以显著的眉峰，彰显彪悍强壮的气质，用于强调骁勇俊朗的风貌；细弱平滑的眼眉则展现出性格的柔和与形态的纤弱，用于强化文弱或柔美的个人特质。

3) 眼眉的运动形态

在面部肌肉的牵动下，眼眉会在方向上产生不同的变化，这些变化对于传达情感、展现情绪有着重要的影响。我们通常将眼眉的运动分为平卧、上翘、下垂和弯曲四种形态。值得注意的是，眉头和眉尾的运动幅度比眉中和眉峰看起来要明显得多。平卧的眼眉有善良、温和、谦逊、平庸之感；眉峰上翘的眼眉给人豪放、英武、勇猛、凶狠之感；下垂的眼眉给人哀怨、忧愁、憔悴、孱弱之感；弯曲的眼眉往往带来可爱、甜美的视觉感受。

4) 两眉之间的距离

眉毛的起点通常位于鼻峰15°延长线左右的位置，由于个体差异，每个人的两眉之间的距离各不相同。当两眉间距离较近时，给人的感觉是紧张、深沉、多谋之感；而当两眉的距离较远时，会给人放松、无忧无虑、豁达、不拘小节之感。

5) 眉与眼之间的距离

眼眉与双眼之间的距离通常约等于眼睛的高度。由于不同人种骨骼形态的差异，眉眼距离的特征也略有不同。通常，眉眼距离较近的人，容易给人留下深邃、细腻、精明的印象；而眉眼距离较远的人，则往往显得随性、开朗。

3.3.2 眼

人眼作为感知外界、捕捉形象信息、传达情绪的重要器官，在五官中占据举足轻重的地位。人眼由内部的眼球和外部的上、下眼睑组成(俗称眼皮)。在眼轮匝肌和上睑肌的控制下，人的上下眼睑可以自主开合，在额肌和皱眉肌的参与下，人的双眼能够产生不同的运动形态。受遗传因素的影响，人们的眼型存在个体差异。中国古代就有将人眼形态按动物或植物特征进行分类的习惯，如虎眼、牛眼、马眼、象眼、狐眼、狼眼、猴眼、鱼眼、羊眼、丹凤眼、杏核眼、桃花眼等。这些分类的依据主要源于眼睑包裹眼球的形态、虹膜与眼白之间的比例关系，以及眼球与眼睑的质感等特征的综合考量。

人们常说的"画龙点睛"，突显了眼睛在面部表情中的重要性。"眼珠"通常是指眼球前端中部有色的圆形区域，这个部位主要由角膜、虹膜和瞳孔组成，如图3-28所示。事实上，眼角膜是无色透明的，因此，我们通常看到的不同大小和颜色的"眼睛"，实际上是指虹膜的颜色和特征。虹膜位于晶状体的前面，是一个圆盘状的垂直隔膜，中央有一个直径约2.5~4mm的圆孔，称为瞳孔。虹膜内含有色素细胞、血管、神经、瞳孔括约肌和瞳孔开大肌。

图3-28 人眼的球体结构

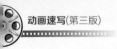

在速写训练中，我们要学会对人眼的形态进行归纳，并注意对眼神的刻画和表现，如图3-29所示。

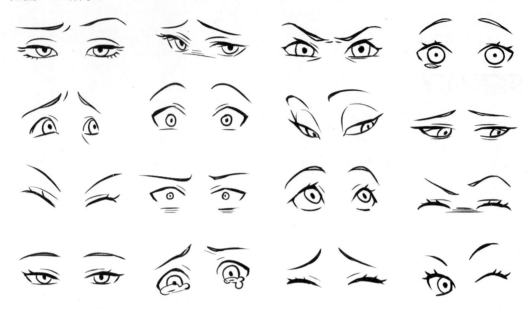

图3-29　不同的眼部塑造与神情刻画

静态的人眼在形状上通常可总结为长形、圆形、方形、三角形四种。细长形的眼睛给人以智慧、俊秀、善于思考、温和而不失心计的印象；圆形眼睛则往往展现出灵巧、机警、活跃、正义的特征；方形眼睛让人感觉到豁达、开朗；三角形眼睛则可能给人留下严厉、凶狠、冷酷无情的印象。

对人物眼神的表现，需要创作者对人眼虹膜的位置、虹膜与眼白之间的比例关系，以及瞳孔相对于虹膜的比例大小进行设计和刻画。在绘制少年儿童时，通常会增加眼睛在面部的比例，然后把虹膜和瞳孔的比例进行放大，缩小眼白的区域，这样会使被描绘对象显得单纯、天真、可爱；在处理一些诡诈角色时，会拉长眼睛的形状，同时缩小虹膜，使角色的"眼珠"看起来非常小，且通常不位于眼睛的正中，以传达其狡猾的特质；在设计一些浑浑噩噩、消极懒散的角色状态时，可以增加上眼睑或下眼睑的比例，并将角色的下眼睑设计成遮挡一部分虹膜区域；在表现人物惊恐、紧张的情绪时，在增大眼睛的同时，还会刻意缩小虹膜和瞳孔的相对位置关系，以增强紧张感。当然，对于眼神的表达，始终要注意眼睛与眼眉形态、位置、角度的配合。

3.3.3　鼻

鼻子位于面部的中央区域，形态类似三边锥体，是人的呼吸和嗅觉器官。在视觉上，鼻整体突出于面部，因此，在不同光照角度下，鼻部会呈现出不同形态的阴影。因此，在进行人物面部刻画时，通过对鼻子的光影进行塑造，可以轻松提升角色面部的立体感。

在结构上，鼻子由鼻梁、鼻头和鼻翼组成；在构成材质上，鼻子由鼻骨和软骨组织构成。因此，尽管鼻子是一个独立完整的形体，但它不同部位的触感和质感各不相同，这导致在绘制时，对鼻子的不同部位要采用不同的线条或光影来塑造，以体现其独特的质感和立体感。

在肌肉分布上，鼻子主要由降眉间肌、鼻肌、提上唇鼻翼肌、鼻孔扩大肌、降鼻中膈肌组成。这些肌肉的综合影响和力量传导，使鼻子能够产生如角色激动心情下的鼻孔放大、鼻梁肌肉收紧等形态。这些细微的动作构成角色的表情特点，在增添戏剧感的同时，突出了角色的性格和情绪。

在动画速写中，通过改变鼻子的长度或宽度，可赋予角色不同的性格特点，如图3-30所示。例如，过长的鼻梁配合很小的鼻翼和尖锐的鼻尖，往往给人以刻薄多疑的感觉；过短的鼻梁配合硕大的鼻头和开阔的鼻孔，通常给人以开朗、粗犷和憨厚之感；在女性角色的塑造中，通常将鼻子处理得娇小、俏皮，以符合其形象特点。

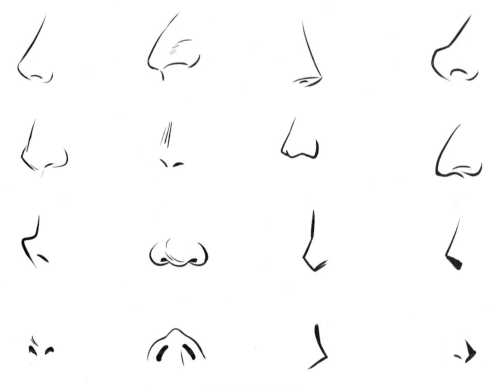

图3-30 不同的鼻形

3.3.4 口

嘴是人的声音输出器官，伴随口轮匝肌的运动，嘴部会形成各种形态。从外形看，嘴部由人中、嘴唇、口裂和嘴角组成。内部结构包括上下排牙齿和舌头。

在绘制时，我们可以将人嘴视为一个半圆体或球体，如图3-31所示。人中位于上唇线的上部正中，即鼻子与嘴之间的凹陷区域。嘴唇由口轮匝肌组成，柔软圆润，具备一定的厚度。唇峰(上唇结节)是上嘴唇前端最突出的部分。口裂是上、下嘴唇闭合后形成的具有起伏效果的波状线，位置较嘴唇偏后部。由于口裂处于上唇的投影处，通常也是

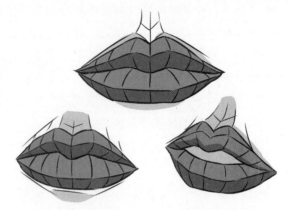

图3-31　人嘴的体块结构

整个嘴部最暗淡的区域。嘴角位于上唇峰(上唇结节)的两侧向外延展的终点位置，嘴角的上扬或下垂，构成了人物表情变化的重要依据，如图3-32所示。

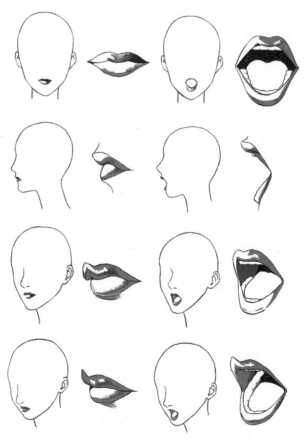

图3-32　嘴唇作为人物表情变化的重要依据

牙齿生在口内的上下颌骨齿槽内，呈内半圆分布。舌头位于口腔底部，活动自如。同时，上下颌骨和牙齿形成的弧度直接影响上下唇的弧度和起伏，也造就了不同的嘴

型，如图3-33所示。

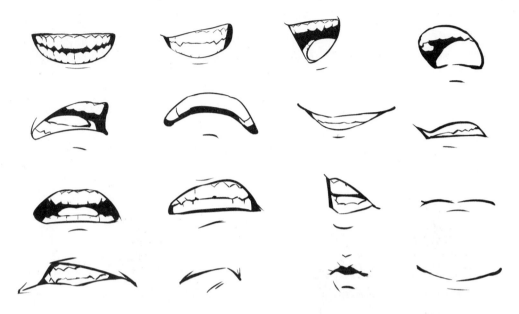

图3-33　不同嘴型的刻画

3.3.5　耳

耳朵位于头部两侧的同一水平高度上，呈对称分布，并呈上宽下窄的形态。人耳结构复杂，由外耳廓、耳垂、内耳廓和耳屏组成。尽管人耳结构相同，但从外观上看，每个人的耳朵倾斜角度、薄厚甚至耳垂大小都各不相同。人的眼、鼻、口、眉都位于头部正前方，而耳朵位于头部侧面，与面部空间位置呈垂直角度。加之耳朵的特殊结构和形态，导致从人的头部正面、侧面及正后方观察耳朵时，会产生不同的视觉效果。

在绘制耳朵时，可以将耳朵想象成一对贴在头部侧面具备一定厚度的矩形，首先勾勒出耳朵的外形，然后绘制出耳轮和耳窝的形状，并确定耳屏的位置，最后绘制出耳轮的准确形态。值得注意的是，对耳朵的刻画应该要概括得当，不宜喧宾夺主，同时要注意耳朵的透视效果。图3-34中描绘了不同角度的人耳形态。

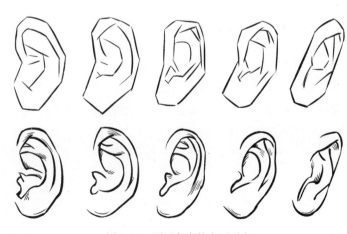

图3-34　不同角度的人耳形态

3.4　性格刻画

　　性格是角色的灵魂，赋予角色独特的性格特点，是使其鲜活立体、征服观众的核心要素。一个角色的生动性并不完全依赖于其外貌，更重要的是对动态和人物表情的精准刻画。在速写练习时，应强调第一印象，抓住角色的性格和气质，也可以适当捕捉一些模特的瞬间状态和表情，充分利用五官的描绘来展现人物的神韵。五官的灵动性具备明显的感染力，能够生动地传达角色的情感与内心世界。在日常练习中，我们应该专注于对五官进行深入细致的刻画练习，并思考如何通过五官充分传达角色的生理与心理特质，如图3-35和图3-36所示。

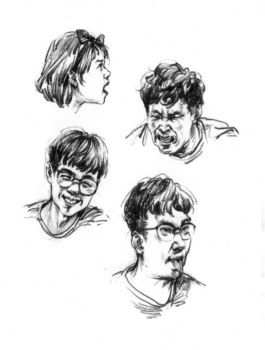

图3-35　人物表情速写与神态刻画　　　　　　图3-36　不同人物的速写与性格刻画

　　对于动画创作而言，动画角色性格的精准体现得益于前期大量的人物速写训练。而灵动的角色形象设计，则离不开对人体结构、表情、肢体语言的高度概括与提炼。创作者要善于从形体入手，精心塑造每个角色的独特形象，确保角色的喜怒哀乐、一颦一笑都能够通过概括的形体与线条展现出来，如图3-37~图3-39所示。

图3-37　艾莉欧利的角色概念设计稿

图3-38　动画角色设计稿

图3-39　菲丽希缇·克洛弗琳的角色设定图

第4章
人体动态速写与绘制范例

 人体比例

 运动中的人体

 人体动态速写技法

 人体动态速写步骤示范

4.1 人体比例

人体的比例是构成人物形态的基础。在速写训练中，人体比例可以反映出人的生物形态，如典型的年龄特征和生理特征，幼年或老年，男性或女性，强壮或孱弱，都可以通过人体比例得以展示。快速获得和准确绘制人体比例的方法，在于通过观察并理解个体人物的头部与其身体其他部分之间的相对比例关系，然后依据这些比例关系在纸上进行绘制。

在速写训练中，我们常会听到"站七、坐五、盘三半"的说法，即人物垂直站立时，其整体身高相当于该角色头部高度的七倍，而当角色坐下时，其高度相当于五个头部高度之和，盘腿坐下时其比例高度相当于三个半头部高度之和，如图4-1所示。

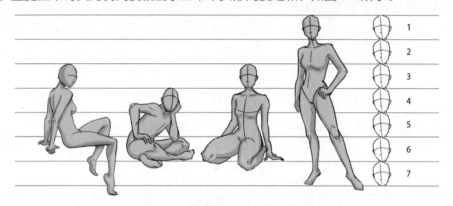

图4-1　不同人体姿态下的比例效果图

实际上，人体比例在不同艺术作品中呈现出多样性，因为不同艺术家在创作时会根据自己的审美和表达需求，对人物比例进行不同程度的夸张或调整，如图4-2所示。这也恰恰说明，在合理的结构范围内追求造型的美感、个性和协调，要优于套用公式或定义，尤其对于那些应用在动画创作中的角色造型来说，适度的夸张会赋予角色特殊的魅力。

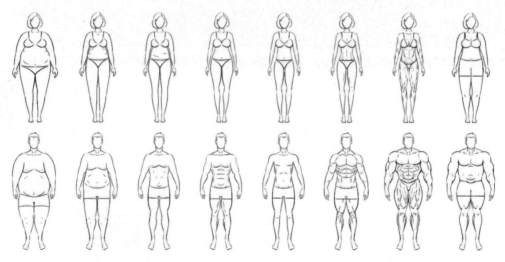

图4-2　各类人物比例关系

4.1.1　标准人体比例关系

在速写中，成年人的身体比例一般为1：7.5～1：8，应用这样的比例关系可创建较为理想的视觉效果，如图4-3所示。人体的胸廓大致位于第二至第三个头长的中间位置，宽度相当于一个头长；在胸廓与头部之间，应保留约1/4头长的距离作为颈部；骨盆位于第四个头长的位置；胸廓与骨盆之间，腰部位置大约占据了1/4头长的空间；大腿的高度相当于两个头长，膝关节则位于人体总长度自下而上的1/4处；脚的长度与一个头长相当。此外，人体双臂平展开时，其总长度应大致等于身长。

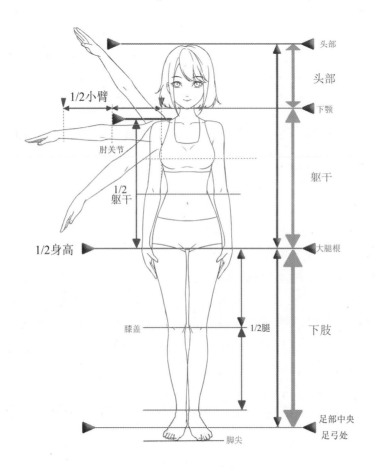

图4-3　成年人身体比例(女性)

4.1.2　不同生理阶段的身高比例差异

从婴儿到青壮年，再到垂老暮年，人体经历了生长到衰老的过程，自然的生理变化会直接体现在人体的比例关系差异中，如图4-4所示。

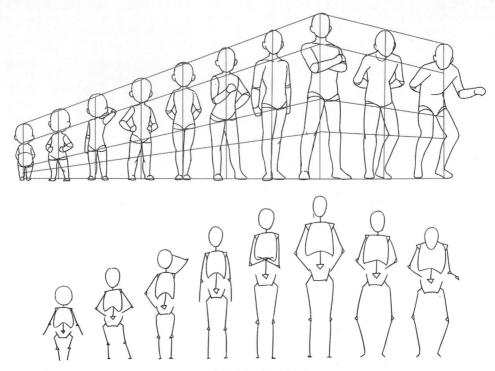

图4-4　人体生长到衰老的过程

　　人体发育是一个非常复杂的过程，1岁左右的幼儿头身比约为1∶4，此时人体有着相对较大的头部比例和较宽的胸腹比例，身体中心位置位于腹部，同时四肢在视觉关系中显得较短。随着年龄的增长，人体骨骼不断生长，在3岁左右时人体的头身比已经增至约1∶5，5岁龄的人体头身比约为1∶6。而当人体生长至10岁至15岁时，头身比已经增长到1∶7至1∶7.5，此阶段的青少年身体宽度相对较窄，下肢长骨发育迅速，看起来往往是比较清瘦的。成年人的身体已经完成发育，头身比基本稳定在1∶7.5至1∶8，此时肌肉和脂肪也充分发育，视觉上显得宽阔、厚重。可见，从幼儿成长到成年，是人体比例变化最大的阶段。而当人从中年步入老年阶段，伴随身体的衰老和骨骼中钙的流失，人体的骨骼及软组织逐渐萎缩，很多老年人因此出现驼背的情况，视觉上进一步缩短了身高比例。

4.1.3　动画中的人物比例

　　在现实创作中，对人体比例的刻画应避免僵化，特别是对于从事动画或游戏角色设计的工作者而言，夸张与变形在卡通人物造型中是不可或缺的元素，如图4-5所示。在很多动画作品中，幼化的人物比例可以增加萌态和可爱感；而大于10头身的角色，则往往增加了威严或恐怖的气质；采用标准比例的角色设计，则更贴近于现实人物的形象。男性和女性的身体比例也略有不同，女性的上半身长度通常略短于男性，而拉长的腿部

可以更好地提升女性的视觉美感。其中，最常用的女性比例划分方法是三分法，即头部至腰部的长度、腰部到膝盖的长度、膝盖到脚的长度，各占整体身高的三分之一。

图4-5 夸张与变形的卡通人物造型

当然，随着动画作品所采用的美术风格的不同，其中所刻画的人物的身高比例也会呈现出不同的风貌，每种风格都会对人物的比例进行独特的诠释和调整，以适应其整体的艺术表达和视觉效果。如图4-6所示。

图4-6 不同美术风格动画作品中的角色身高比例差异

4.1.4　动画角色比例设定的方法

　　动画作品中的人物角色各异，通常在比例设定上要遵从生理特征、心理特征、功能特征三个维度，对角色比例进行设定。

　　生理特征是指性别、年龄、种族等生物特征的设定，如强化肌肉强健的男性和柔美修长的女性特征，在设定处理上必然要区别对待，如图4-7所示。

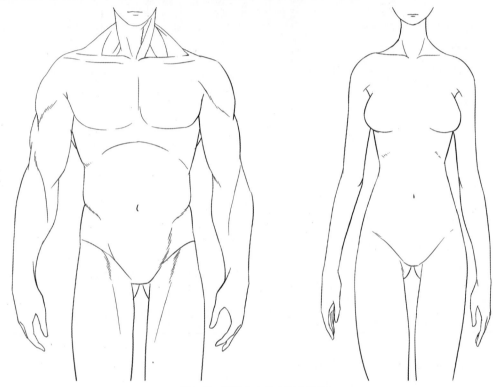

图4-7　男性和女性的肌肉特征

　　心理特征是指动画作品中人物的性格特征，如奸诈狡黠的角色与浩然正气的角色，在比例处理上也必然产生截然不同的效果，如图4-8所示。

　　功能特征是指动画作品中对角色赋予的功能属性，如许多动画作品中的英雄、超侠、战士等，因其各具特殊能力，导致在外形比例设定上具备了极其夸张的特点，如图4-9所示。其中，很多角色的设定是基于人体的造型规律，但却因为角色的特殊技能而产生了不同的夸张体貌及比例特征，如动画作品《精灵旅社》中不同角色的造型，如图4-10所示。

图4-8　动画片《勇敢的传说》中不同性格特征角色的比例处理

图4-9　根据角色身份属性进行动画造型设定

图4-10 动画片《精灵旅社》中不同角色的造型设定

　　动画师在进行人物比例设定时，应在考虑上述三个维度的基础上，对所设定的角色进行详细充分的考虑，再着手进行设计。

4.2　运动中的人体

　　在日常生活中，人们始终处于运动或相对运动的状态。动画速写训练的目的，不仅要准确再现人物的比例、结构、透视等造型特征，更重要的是通过训练来捕捉人物的动态，在未来的动画创作中设计出极富特点的人物造型，并为这些角色赋予与他们各自特点相契合的神情、动作和姿态。

4.2.1　把握人体动态要点

　　人物动态速写是速写训练中的一个重要环节，是常见的速写内容与形式。人物的动态不仅反映其生理和心理特征，更反映出内在的精神气质和生活状态。要画好人物动态，需要深入理解人的运动规律，体会人体动作的特点，并掌握有效的表现方法，把握作画的要点。学习人物动态的原理和动作规律，掌握人物动态速写的方法，明确肢体语言及反应的情绪，目的就是要生动、准确地表现人物动态，提升对动画角色动态的设计和创作能力。

人体活动的机能是通过神经系统的调控，引起筋腱和肌肉的伸缩，进而牵引骨骼进行运动，形成动态。常见的运动形式包括如下几种：

1. 屈伸关系

关节在人体活动中扮演着枢纽的角色，而骨骼的伸缩幅度对于运动至关重要，如图4-11所示。不同部位的屈伸存在差异：脊柱的屈伸呈现出弧形的曲线变化，而四肢的屈伸则表现为直线的转折。具体而言，下肢的大腿与小腿之间的膝关节主要向后屈曲，上肢的上臂与前臂之间的肘关节则只能向内弯曲，手指和脚趾的关节同样只能向内弯折。

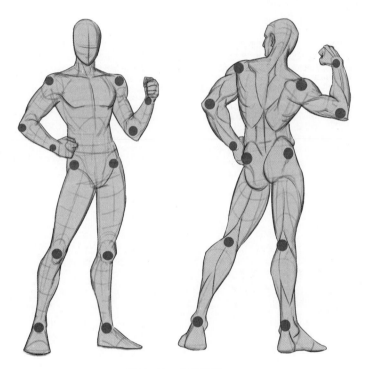

图4-11　人体关节

人体四肢的活动范围广泛，表现出高度的灵活性和复杂性。腕关节、肘关节、肩关节、髋关节、膝关节和踝关节是四肢进行运动和扭转的轴心。各个关节和部位的灵活性及活动程度有所不同。

从关节结构来看，可以分为单向运动关节和多向运动关节。单向运动关节如肘关节和膝关节，它们的运动方向相对固定；而多向运动关节则包括肩关节、腕关节、盆骨与股骨关节、踝关节、颈部和腰部，这些关节具有更广的运动范围。

为了准确把握人体结构的动态变化，我们需要特别关注连接部位，即关节。具体来说，颈、肩、肘、腕、腰、髋、膝、踝这八个关节连接的部位是关键所在。通过深入了解和观察这些关节的运动特点，我们能够更好地把握人体动态变化的规律。

2. 外展与内收关系

四肢的伸展与内收动作以躯干为主体，以躯干的中心线为标志，远离中心线的动作称为外展，而向中心线合拢的动作称为内收。在动态中，人体的躯干，尤其是包含人体重心的髋部，扮演着感关键角色。髋部的方向和位置通常决定了各肢体的方向与位置。因此人体的各种动态都需要依靠髋部的带动、支撑或顺应来形成。

人体在施力于他物的系列动作中，一般有三个程序：先是髋部的一侧向受力一方转动，再由髋部带动胸部向受力一方作最大的转动，最后由胸部带动上肢作大幅度的摆动。这样在短时间内可实现尽可能长的工作距离，以产生最佳的爆发力，达到将力量施力于他物的动作目的，如图4-12所示。

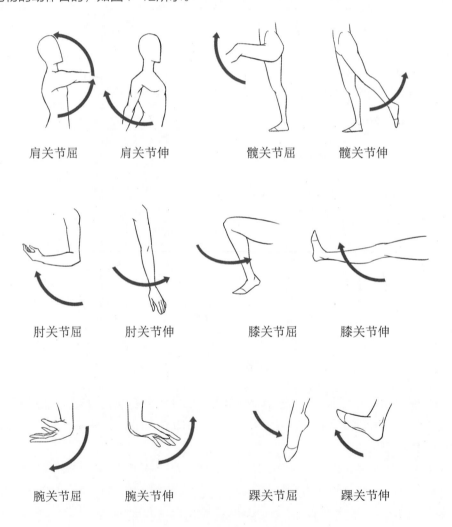

| 肩关节屈 | 肩关节伸 | 髋关节屈 | 髋关节伸 |

| 肘关节屈 | 肘关节伸 | 膝关节屈 | 膝关节伸 |

| 腕关节屈 | 腕关节伸 | 踝关节屈 | 踝关节伸 |

图4-12 外展与内收关系

3. 扭转与倾斜关系

扭转是指头部、胸部、臀部三个体积的方向发生改变。支配人体动态的主体是头部、胸部、骨盆这三大体块，它们的扭转是通过颈部、腰部、脊柱的协同作用来实现的。例如，通过脊柱的连接，身体能够前俯后仰、左右倾斜、四周旋转，还可以前后左右平移。此外，腰部和颈部的动作经常同时包含弯曲、扭转和平移等多个因素。头部、胸部、骨盆这三大体块在决定人体动态方面起着决定性的作用，尤其是位于躯干部分的胸廓和骨盆，它们作为连接上肢和下肢的关键环节，任何躯干的运动都会带动手臂和腿部的相应运动，从而对整个身体的动态产生深远的影响，如图4-13所示。

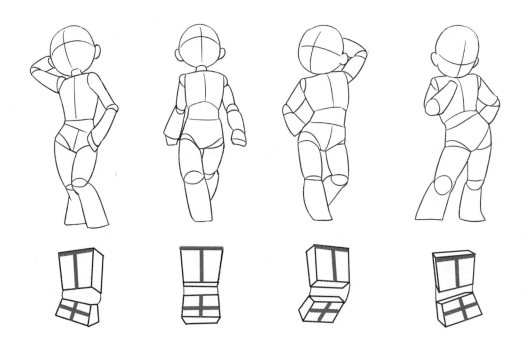

图4-13　躯干的运动影响整体动态

4.2.2　重心、重心线、支撑面

重心是指人体重量的中心，在引力的作用下，人体各部分重力垂直向下指向地心。重心是决定人体平衡和保持稳定的关键因素，其位置稍低于人体的几何中心。在站立时重心位于骶骨一带。人体的各种运动状态源于自身力量和重心的改变，在力量的引导和作用下，人体重心会不断变化。重心改变的目的是让运动过程在一个维持稳定、平衡和安全的范围内进行；否则，运动将无法进行，人也会因为失去平衡而摔倒，甚至受伤。在运动过程中，大脑会主动调整肢体状态以保持身体平衡，并确保每个动作都能流畅地启动、结束，再顺利过渡到下一个动作。

人体的重心位置会随行动姿势的变化而变动。重心线是通过人的重心向地面引出的垂直线，是分析人体动作的重要基准和辅助线条，如图4-14所示；支撑面是指支撑人体所需的面积，它构成了各类运动形态的支点，可以理解为由人物角色两脚之间的连线形成的平面，如图4-15所示。

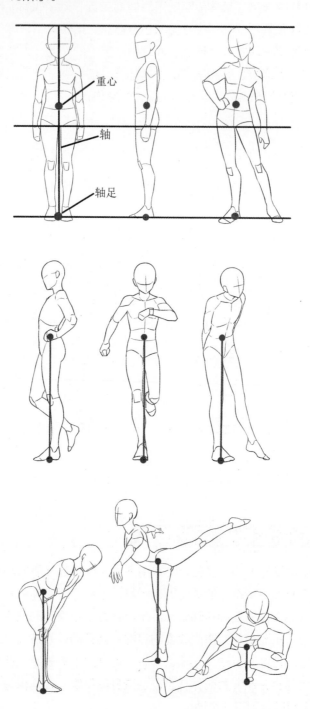

图4-14　人体重心及重心线的位置示意图

图4-15　重心及重心线与支撑面的关系

　　了解并学习重心、重心线和支撑面之间的相互联系，对于在速写中塑造人物动作的效果和真实感具有至关重要的意义。重心作为动态平衡的核心，支配着重心线和支撑面的变化。人体得以保持平衡的基础，是重心线要落在支撑面以内，支撑面越大，平衡就越稳定。人体的运动总是围绕着重心的转移而展开，以保持自身的动态平衡，从而展开各种动作形态。一旦重心线超出支撑面，人体便会处于不平衡状态。为了重新获得动态平衡，人体势必要产生新的运动，而这一运动过程又将引发重心、重心线、支撑面三者关系的不断调整。

　　例如，当人体处于站、立、蹲、坐等静态姿势时，重心落在支撑面内；而当人体进行推、拉、走、跑等动作时，重心则会落在支撑面外。此外，在某些情况下，人体的姿态是借助外力支撑点来完成的，如倚门、靠墙、推物等，此时人体的重心也会在支撑面以外。当然，也存在重心完全离开支撑面的动态情况，如跳跃腾空、游泳等身体不与支撑面接触的运动状态。

　　要熟练掌握并塑造这些人体动态，必须以大量的动态速写训练为基础。通过日常不

断地观察、绘制，才能精准把握运动状态下人体重心、重心线和支撑面之间相互协调、相互作用的关系。

4.2.3 平衡

　　平衡是人体自我保护机制所产生的结果。人体在站立时，无论是紧绷还是放松，其结构的各个部分大多处于不同程度的倾斜状态。例如，头脖颈的动势、两肩的位置、躯干中线的弯曲、腰腹部及骨盆的移动，均有不同程度的生理倾斜和姿态倾斜角度，而人的大、小腿和手臂，由于动作的多变性，在视觉上的角度变化则更为明显。有趣的是，尽管人体各部分结构在不同程度上都有所倾斜，却仍能够保持平衡，这得益于人体的重心穿过重心垂线且位于支撑面以内。而随着人体开始运动，倾斜的程度也会进一步加大，动作也随之发生变化，如图4-16所示。

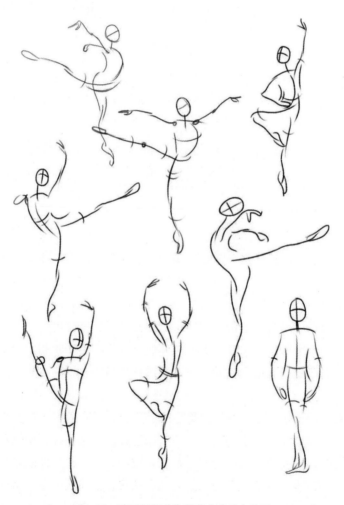

图4-16　速写舞蹈动作草稿中的重心位置

　　在运动过程中，人体通过四肢的不断调整，以保持平衡，即四肢是平衡动态的杠杆。例如，杂技演员走钢丝、体操运动员在平衡木上的动作等，都是依靠四肢的协调来维持某种平衡状态。支点越小，对臂和腿发挥平衡作用的要求就越高。重心变化越大，臂和腿摆动的幅度也越大。

　　人在走动时，同侧手臂与大腿的运动方向是相反的，行走的动作为左右交替，前后屈伸。步行时重心前移，由单脚支撑变为双脚支撑，重心再前移，又变为单脚支撑，即左臂抬起时，右腿也将抬起；左臂放下、右臂抬起时，左腿作为上一个动作的重心支点在原位置不动，然后转为抬起右腿，如此循环反复，上肢和下肢在步行中交替协调，如图4-17所示。

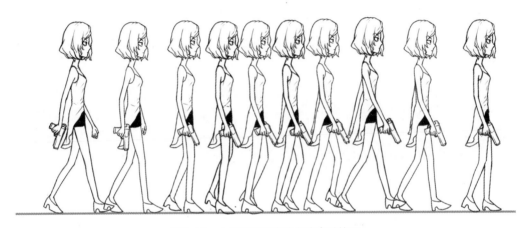

图4-17　上肢和下肢在步行中交替协调

　　对于初学者而言，如果对人体生理曲度与动态下身体结构的倾斜变化缺乏了解，就容易把静态的人物画得僵直，或者在动态人物的重心处理上出现偏差。因此，要准确捕捉人物的动态与平衡关系，必须熟悉人体的运动规律，包括走、跑、跳等状态下完整的动作轨迹和肢体变化。

4.2.4　节奏与形态

　　节奏具有客观普遍性，是人类审美的规律之一，运动的节奏同样是一种普遍现象。常见的连续运动如走路、跑步等，其运动形态都遵循相应的规律，具有周期性、重复性和稳定性的特点。人体重心的轨迹呈现波浪状的线形起伏：踝关节轨迹的波浪线形起伏较大，反映了蹬地、悬空、摆动、着地动作的周期性和重复性；与踝关节相似，肘关节、腕关节的运动也形成较大的波浪线形循环动作，反映了上肢摆动对维持躯体平衡的作用。这些运动形态都充分体现出节奏的美感，如图4-18所示。

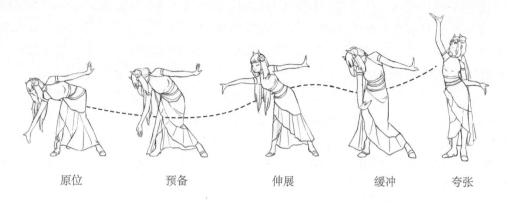

原位　　　　预备　　　　伸展　　　　缓冲　　　　夸张

图4-18　上肢摆动对平衡躯体的作用与节奏感的表现

除了人物的运动，我们还可以在动物的运动中感受到类似的节奏和律动，如图4-19所示。

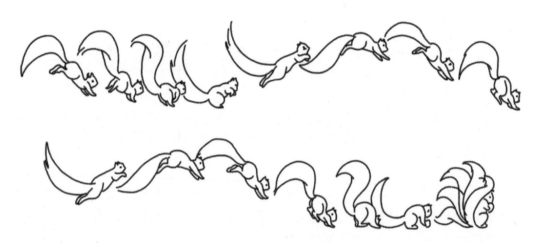

图4-19　动物运动中的节奏和律动

大部分生物的形态在自然界的演化过程中都形成了符合自身运动规律的节奏。例如，为了克服重力，人体形态自然形成了符合自身运动规律的节奏，其中S形是常见的一种，我们从许多角度中都可以发现S形的人体体态规律。脊椎骨就是典型的S形，它最能体现人体重力的规律。由于骨骼和肌肉的叠压关系，人体形成了凸起与凹陷的变化和对比，在人体表面的形体起伏、方圆、转折的软硬、虚实等方面体现出节奏美。人体的节奏美还体现在各部分的大小、长短比例、形态协调性，以及倾斜、转折变化的规律性上。在处理形态的节奏方面，有效的手法是应用动态线和运动骨架来帮助我们对各类运动进行概括和分析。

1. 动态线

　　动态线是在人体动作中展现出的动态趋势的辅助线，它在现实中并不存在。我们可以将动态线理解为人体动作变化产生的形体趋势，它强调运动的方向性，并具有韵律和节奏的变化感。通常，动态线是基于角色主要躯干中线，特别是脊椎的形态变化而产生的。在每个动作中，主要的动态线仅有一条，是对动作节奏、方向、力量感的高度概括。在训练时，我们可以自由地画出流畅的动态线，并以此为起点进行角色动态的创作，如图4-20所示。

图4-20　人体动态线

2. 运动骨架

　　在定格动画创作中，我们通常会在进行材质选取和服装制作之前，先为角色制作一副与其比例特征相匹配的骨架，目的是在动作摆拍时，通过对骨架进行调整，从而精准地完成角色的各种肢体语言和运动姿态。在动画速写中，捕捉动态特征下的形体结构难度最大。当人体动作时，形体会因骨骼的方向变化和肌肉的形态变化而产生复杂的外轮廓及内在结构变化。为了应对这种复杂性，我们可以在绘制之前采用运动骨架的思路，先把复杂动作绘制成运动骨架样式的小稿或草图，如图4-21所示。

图4-21　角色运动骨架及相应动作绘制图

　　人体由上而下，由头颅、脖颈、躯干及与之相连的四肢组成。人的重心和平衡主要由头部及其连接的脊椎控制。因此，运动骨架设计是以人的头部、脊椎、髋关节为运动骨架的核心部分，并以肩部、肘部、手部、膝关节、踝关节、足部为节点，通过把握核心部分的握动势和节点的形态变化来控制姿态，从而形成对动态、动势、力量方向、肢体语言的概括性预绘制。

4.3　人体动态速写技法

　　要绘制优秀的动态速写作品，要求绘制者必须具备：扎实的慢写基础，娴熟的默写能力，丰富的动态写生经验。要达到上述标准，需要积累大量动态速写训练的经验。

4.3.1　人体动态速写的训练原则

人物动态速写分为规则动态和不规则动态两种，其训练过程通常遵循由静到动、由慢到快、由简到繁的原则。在练习之初，建议选择动态简单、动作平缓的姿态进行练习，此阶段的重点在于深入理解并掌握人体骨骼和肌肉的结构，建立将人体结构体块化的观察与思考方式，即先思考再动笔。当初步掌握了人体的基本结构后，可以着手进行规则动态速写的练习。在这一阶段，选择刻画对象时，要注意选取恰当的角度和相对简单的透视关系，捕捉并刻画生动的瞬间。重点在于抓住各类姿态中人体肢体"动"与"静"的异同点，尤其要牢牢把握动态线，以此强调动态特征。随着速写技能的日益熟练，可根据自身训练情况，逐步加快绘制速度，并逐渐向运动幅度大、动作激烈、姿态复杂、变化迅速的不规则动态过渡。在动态速写训练的核心阶段，任务是迅速画出运动中人物的姿态。此时，下笔要果断、干练，尽量使用流畅的长线条，避免断断续续和无规律的短线或重复笔触，同时，避免局部过度观察、犹豫不决、下笔不果断、取舍不明确等问题。

1. 规则的动态速写

规则的动态特征表现为动作的循环反复，包括局部运动和全身运动的稳定规则动态。局部运动，即身体的一部分有规则地活动，而另一部分不动或少动，这类动态一般比较和谐、平稳，画起来比较容易。全身运动的稳定规则动态，如拉锯、挑担、割麦、铲雪等，以及走路和跑步时反复出现的运动姿态。这些运动规则具有明确的起点和止点，且起止点停留时间较长，因此更易观察和掌握。在描绘时，要注意观察和分析运动过程，捕捉动作最为生动的瞬间，如图4-22所示。

图4-22　角色由高处跳下的运动过程

2. 不规则动态速写

不规则动态在日常生活中极为常见，它们通常变化频繁，重复循环的现象较少，有时甚至仅出现一次。在进行不规则动态速写时，很大程度上依赖于我们对生活的理解、形象的记忆和神态的领会。这要求我们采用正确的观察和表现方法，特别要注意人体重心位置的变化对人体运动结构的影响，从动作的动势、幅度、强度入手，着重刻画角色运动的形式感，如图4-23所示。对于某些专业题材的速写，如舞蹈、打球、举重、摔跤、武术等，我们还需要对其运动特点有相当程度的了解，以避免出现违背运动规律的错误。

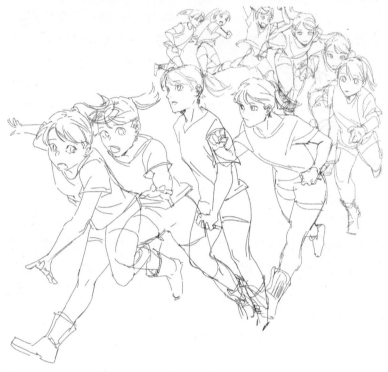

图4-23　角色由远及近跑步的运动姿态

4.3.2　人物动态速写的作画要点

人物动态不仅反映出个体的生理与心理特征、精神气质，还生动地揭示了角色的生活状态及其所处的环境背景。要画好人物动态速写，关键在于理解人的运动规律，体会其动作特点，熟练掌握并运用表现方法，把握作画要点。

1. 捕捉瞬间

在绘制动态速写时，捕捉运动中人物的瞬间感受是最为关键的。这要求我们在了解并熟悉对象运动规律的基础上，敏锐地捕捉那些最具代表性、特征鲜明且生动自然的瞬间，同时精心选择能展现人物动态的最佳角度进行表现。

2. 抓大放小

在绘制动态速写时，应避免毫无选择地看一眼画一笔，而要通过多看多想，养成从整体角度把握动态的习惯。这要求画家注重捕捉人物的主要动态特征，忽略不必要的细节，把握基本形态。同时，要注意区分主次，运用简练而灵动的笔法，捕捉对运动姿态的第一感觉，从而生动再现人物的动态美。

3. 明确特征

在观察动态对象时，要明确特征，简化形象，删除不必要的细节，确定动态特征。这一过程应追求精简，务必要紧紧抓住动态线，积极地去捕捉和表现它，充分发挥动态线的主导作用。所谓动态线，是体现人体运动趋势的主要结构线，它是动态特点的主干线，也是体现人体运动趋向的主要实线。把握了动态线，就能在较短的时间内表现对象的动态特征。

为了确定基本形态，我们可以借助辅助线，如重心线、中心线、动态等，来辅助分析动势，概括出基本形的特征，并把握各部分之间的比例关系、位置方式及有机组合，如图4-24所示。在绘制过程中，并非需要画出所有辅助线。通常辅助线会伴随我们对角色运动形态的观察而自然出现在脑海中。而对于初学者而言，绘制时画出部分辅助线仍然有助于我们准确完成动态设计，随着技能的提升和经验的积累，这些辅助线就可以逐渐省略了。

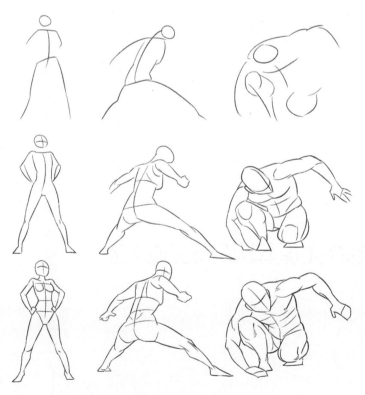

图4-24　借助辅助线确定速写形体的过程

　　此外，对人物动态速写的一个更高要求是展现富有个性的动态美感。这就要求绘制者在掌握人物动态一般规律的基础上，注意观察和研究每个人独特的动态特征，以及相似动态之间的微妙差异，避免陷入概念化的表现模式。由于人物的年龄、性别、身份、性格、情绪不同，这些差异会在同一动态中产生多样的细微特点，如图4-25所示。因此，作画时不应仅凭记忆和臆想，而是要通过悉心观察，采用恰当的表现手法，不断提升速写作品的艺术水平和内在价值。

图4-25　不同人物的动态

4.3.3　人物动态与衣纹褶皱的关系

　　在日常的速写训练中，人物主题速写往往以着衣人物为主要对象。无论是宽松的长袍还是紧身衣裤，附着在人体体表的服装或布料都会随着人体的生理结构和运动形态特征，形成各式各样的衣纹褶皱。然而，刻画衣纹并不是简单展现它们的形式美感或表现服装的材料质地。随着速写训练的深入，练习者对人体内在骨骼与肌肉结构日渐熟悉，刻画衣纹的目的也逐渐从简单地展现不同材质的衣纹褶皱，转变为通过塑造各类褶皱，更精准自然地再现服装、布料等包裹或覆盖物下的人体动态变化。

1. 衣纹的种类

衣纹的种类繁多，主要包括宽大面料垂悬形成的柔和褶皱纹、布料紧紧附着在人体体表形成的包裹纹，以及衣物在肢体弯曲处形成的硬性皱褶，如图4-26所示。

图4-26　人体动态与衣纹褶皱的变化

人体运动与衣纹褶皱的变化遵循一定的规律，即这些变化受到服饰自身特征和被包裹体形态的双重影响。具体来说，面料的材质软硬、弹性、厚度、尺寸大小决定了服饰自身褶皱的质感，而被包裹体的形体结构、人物的运动强度、动态幅度决定了衣纹褶皱的堆砌体积、运动方向，以及视觉上的紧绷或松动感。例如，当人物穿着质地柔软轻薄且十分宽松的面料时，人体活动自如，衣物面料在人体运动过程中能形成许多松动的弯曲褶皱。这类褶皱具有垂度感，且形成的衣纹通常较长，如图4-27所示。反之，质地厚重、粗糙且不具备弹性的紧身服装会随着人体运动姿态的变化，而形成在肢体弯曲处的褶皱堆砌效果，此类褶皱通常会呈现外形短小、层叠紧密的感觉，如图4-28所示。而那些紧绷在肢体上的服装，在高度绷紧状态时，服装下的肢体运动受到一定程度的阻力，此时的衣纹通常呈现出数量少且纤细、硬实的特点，如图4-29所示。

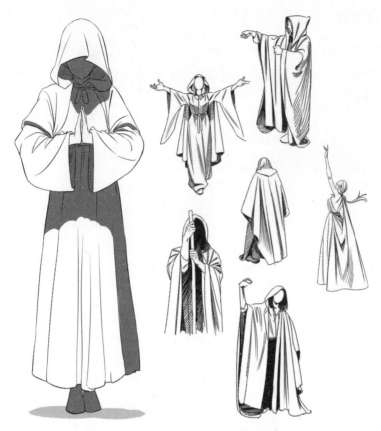

图4-27　宽松面料形成的弯曲褶皱效果

图4-28　紧身服装形成的褶皱堆砌效果

图4-29　紧绷在肢体上的服装呈现的衣纹

2. 衣纹的变化

衣纹的变化主要由人体运动的方向和强度所决定。服装的褶皱通常集中在人体活动范围最大、运动幅度最高的区域，如腋窝、肘部、腰部、胯部、膝部，以及关节弯曲和活动的部位，这些区域的衣纹褶皱明显，如图4-30所示。

在绘制人物动态速写时，需要对上述部位的衣纹进行合理表现和强调，这样不仅能自然地反映出服饰面料的特点，也能展示出穿衣人体的动态结构特征。因此，在观察衣纹形态和总结衣纹皱褶规律时，最重要的是以人体为本，服饰为表，通过塑造衣纹的形态反映人体在不同运动状态下的结构变化，如图4-31所示。

图4-30　衣纹明显的区域

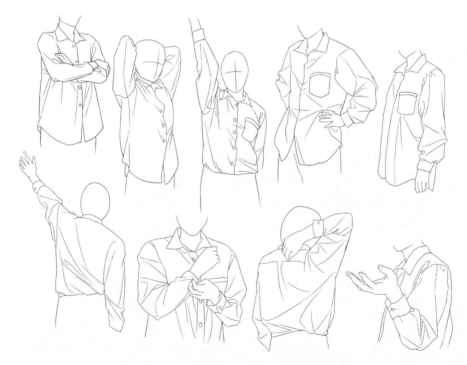

图4-31　通过塑造衣纹反映人体的结构变化

3. 衣纹的塑造

速写训练实质上是一个线条逐渐凝练的过程，而线条在塑造衣纹时是重要的造型手段。线条不仅能够通过粗细、软硬、曲折的变化来展现不同服饰面料的独特质感，还能通过细密精巧的勾勒，刻画出服饰表面的花纹图案和裁剪细节。此外，通过塑造衣纹的线条，可以轻松勾勒出人体的轮廓及人体运动形态的大开大合，如图4-32所示。

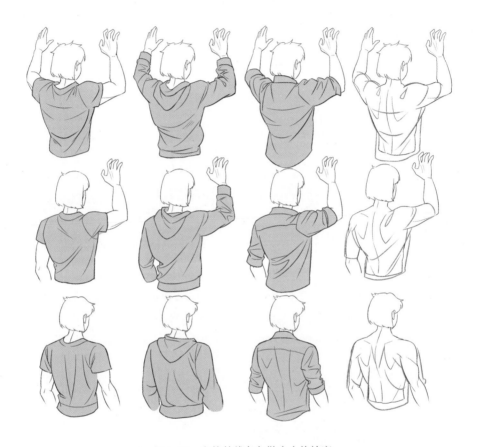

图4-32　衣纹的线条勾勒出人体轮廓

在具体塑造衣纹时，我们通常将其归类为挤压型、流线型、牵引型、捆扎型四种。

1) 挤压型

挤压型衣纹是通过人物肢体的运动挤压而产生的衣纹皱褶，其呈现的状态是相互堆叠的，同时向某一方向进行收缩和挤压，如图4-33所示。这类衣纹通常处于肢体关节的内侧位置，如坐姿时人体膝关节的后侧腘窝位置和手臂弯曲内收时的桡尺近侧关节位置等。这类位置发生弯曲时，衣纹受肢体形态变化的影响而折叠，挤压出不同程度的褶皱。在刻画时，距离关节越远的位置，褶皱的挤压越紧实，而离关节越近的部位，褶皱则相对松动饱满。在处理挤压型的衣纹时，要避免过分对称和平行的线条，这类线条会在视觉上产生错误的人体结构导向。

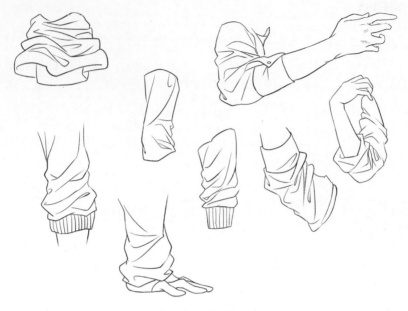

图4-33　挤压型衣纹

2) 流线型

流线型褶皱的形成通常源于相对宽松且有一定垂坠感的服装，即衣服并未紧紧包裹住人物的肢体或躯干，如宽大的长袍或肥大的衣袖，如图4-34所示。在人体运动过程中，这类服装受到引力、速度和惯性的影响，产生飘动或垂散的效果。塑造此类衣纹往往采用非常流畅、连贯的线条，绘制时要一气呵成，线条要饱满而富有张力，以增强动感。

图4-34　流线型衣纹

3) 牵引型

牵引型衣纹是通过肢体的伸展而产生的。当人体呈现出伸展的动态时，一些包裹性较强的服装，由于材质和弹性的限制，会与肢体产生摩擦，并受到肢体牵引的影响，形成与肢体伸展方向保持一致的线条，如图4-35所示。在塑造这类线条时，要注意笔触的力度和牵引的方向。

图4-35　牵引型衣纹

4) 捆扎型

捆扎型衣纹通常由服饰自身的捆扎或卷折形成，如腰带、绑腿、收紧的弹性袖口等，这些服饰元素会对服装的某些部位产生客观的阻断和挤压效果，从而在视觉上形成大量堆叠的衣纹皱褶，如图4-36所示。在塑造这类衣纹时，要注意线条的概括与取舍，避免线条过多导致画面杂乱无章，影响美观度。

图4-36　捆扎型衣纹

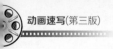

在塑造衣纹褶皱时，速写不仅是一个再现真实形态的过程，也是一个艺术加工的过程，它要求我们在绘制时进行取舍、提炼和概括。线条的运用应当服务于人物形体结构的展现，并强调画面的主次关系。绘制者应精心选择那些能够表现结构特征的线条，舍弃杂乱繁复的线条，重视人物的动态线，并控制衣纹的疏密变化。在处理线条的明暗和密度时，要注意控制画面的节奏，做到有主有次，避免画面显得呆板。

4.4 人体动态速写步骤示范

4.4.1 行走的表现范例

在绘制草图阶段，使用铅笔勾勒出人物的大致轮廓，并确定人物在画面中的比例、大小和位置，尤其要注意刻画其行走姿态及动势。图4-37中描绘的是一名少数民族中年女性，她的步伐稳健，步幅频率较大。在绘制草图时，要着重留意对角色重心的把控，此时角色的重心线应垂直于地面，并与身体中心保持一致。同时，由于角色的步幅较大，我们要确保角色的手臂挥动与迈腿的幅度相协调。

进入具体刻画阶段，我们要对人物身体各部分的比例进行精确调整，如图4-38所示。对比前一张草图，我们注意到人物的手偏小，位置靠前的足部也略小，手肘的曲度转折也不明确，于是调整草图中不准确的比例和细节。例如，我们修改并增大手部和足部的体积，同时确定人物服饰的位置、头部的具体比例，以及伴随行走动态下服饰大致的衣纹走向等。

在深入刻画阶段，我们不仅要通过明暗关系展现角色的体积感，还要通过刻画细节展示不同部位的材质，如蓬松头发的光泽感、粗布厚衣的质地和重量感，以及裸露在服装外皮肤的质感。我们要运用合理的线条技巧刻画这些质地不同的部分，如面部五官和皮肤处理要采用细线，精准描绘神态的同时将皮肤的弹性刻画出来；角色腰部的捆扎型衣纹褶皱、胸前松垂堆叠的衣纹、裙摆的流线型衣纹，都要通过不同软硬、粗细、深浅的线条，配合明暗素描关系进行刻画。需要注意的是，由于腿部形态被层叠的衣裙遮挡，因此要确定其结构准确无误。我们可以采用简单硬挺的线条展现腿部的内在结构，并突出膝关节位置的线条。这种线条处理方法同样适用于角色的肘部和肩部。此外，动态速写中手和足的处理是考验绘制者细节刻画能力的重要标准，它们往往可以起到画龙点睛的效果，一定要认真处理这类部位。在技法上，建议使用较细的线刻画重点结构，利用明暗关系塑造体积感，用深浅变化的组合排线来刻画细节。通过这些细致的刻画，最终我们能够完成一幅较为完整的行走动态速写作品，如图4-39所示。

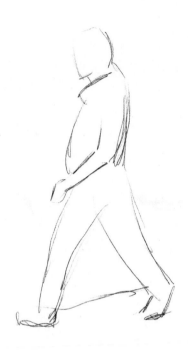

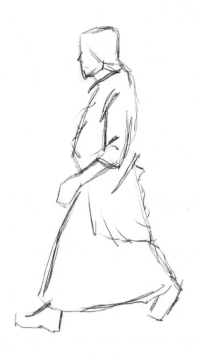

图4-37　女性走路动态速写草图(周彦斌绘)　　　　图4-38　女性走路动态速写刻画(周彦彬绘)

图4-39　女性走路动态速写完成稿(周彦彬绘)

4.4.2 跑步的表现范例

在捕捉跑步动态时，我们需细致关注角色的步幅大小、身体重心的变化，以及对力量的充分展现。图4-40中的角色是一名马拉松跑者，他动作迅速，一只脚还未落地，另一只脚就已经抬起，步伐轻快有力。对于这样的动态，我们首先要在草图阶段确定人物的整体前倾动势，并通过线条精准地勾勒出人物的头、肩、髋、腿的位置，以及它们的倾斜和弯曲角度。

在进入细致刻画环节时，我们除了要加强对结构线和肌肉外形的处理，还需要对覆盖在角色肢体外的服装进行准确刻画。马拉松跑者的服装通常轻便且紧贴皮肤，因此在刻画服装时，要注意展现服装下的肌肉轮廓。同时，由于角色的步幅较大，我们需要精确刻画角色双腿的透视关系，如图4-41所示。对于初学者而言，准确表现人物在动态中的身体比例和空间关系会有些难度，因此需要通过大量练习来积累经验。

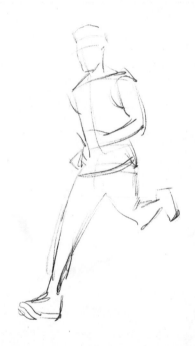

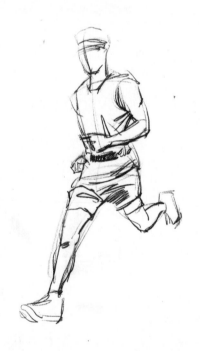

图4-40　男性跑步动态速写草图(周彦彬绘)　　　　图4-41　男性跑步动态速写刻画(周彦彬绘)

在深入刻画过程中，除了基本的处理，我们还要着重刻画角色的力量感。力量的塑造需要考虑具体的肌肉形态和肌肉的紧张状态。在图4-42中，通过采用不同软硬的线条来处理角色上肢的肌肉，清晰地展现跑步者挥动手臂时健硕的三角肌和肱三头肌。在下肢部分，深入刻画了角色的腿部肌肉，通过素描关系塑造出股四头肌和胫骨前肌的发力感，同时用较深的阴影刻画髌骨下的阴影。同时，对位于后侧的另一条腿，采用相对轻柔的排线和较浅的线条进行刻画，通过虚实处理来展示双腿的空间位置关系。

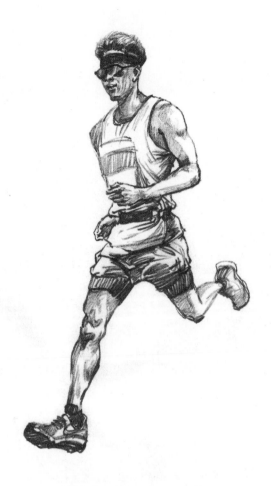

图4-42　男性跑步动态速写完成稿(周彦彬绘)

4.4.3　跳跃的表现范例

　　在表现跳跃姿态时，要注意刻画腾空瞬间的动势。以描绘一名击球选手在腾空跳起准备击球时的状态为例。在草图阶段，需明确角色的大小和身体的动态方向，如图4-43所示。在深入刻画阶段，要重点把握角色击球瞬间的状态，明确头部的倾斜角度和身体的扭转角度，尤其要注意角色伸展手臂时的蓄力状态。蓄力的程度决定了击球瞬间的爆发力，此时，角色的肩部会向后翻转一定角度，这也是刻画的重点，如图4-44所示。

　　在细节刻画阶段，要注意对角色处于腾空状态的塑造。在腾空的瞬间，角色的服饰会在重心变化的作用下产生失重感，即呈现悬停或向上抬起的状态，对于此类状态的刻画是至关重要的。在画面中，对角色衣纹的处理很好地塑造出这种失重的效果，如图4-45所示。此外，角色的面部表情也被细腻地刻画出来，生动地展现出其神态的方向感，使得整个画面更加传神和富有表现力。

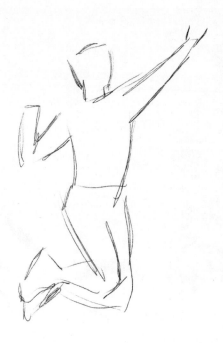 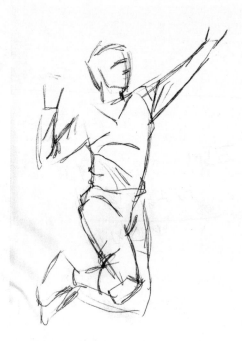

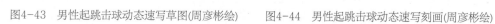

图4-43　男性起跳击球动态速写草图(周彦彬绘)　　　图4-44　男性起跳击球动态速写刻画(周彦彬绘)

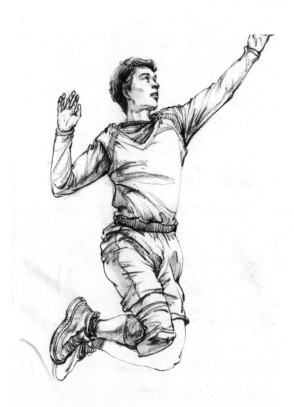

图4-45　男性起跳击球动态速写完成稿(周彦彬绘)

4.4.4　攀爬动作的表现范例

在绘制攀爬动作时，重点在于表现角色在高强度运动中的发力感。攀岩者需要用手指和手掌抓住岩石表面，以保持身体的平衡和稳定，同时需要腿部配合完成大幅度的踩、蹬动作，以保持攀爬动作的持续。对于此类动态的速写，一定要注意用线条控制角色外轮廓的整体性。

在草图阶段，用铅笔勾勒出人物的大致轮廓，重点在于塑造角色完整的攀爬动势，即准确把握角色外轮廓的延展幅度和攀登角度，如图4-46所示。在深入刻画阶段，通过流畅的线条强化攀爬状态下人物身体结构呈现的夸张弯曲效果。由于攀岩者通常在近乎垂直于地面的角度进行挑战，我们可以巧妙地运用强烈的明暗对比来塑造受光面和逆光处的光影变化，从而增强画面的立体感和视觉冲击力，如图4-47所示。

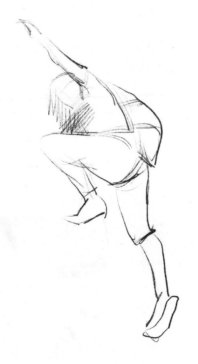

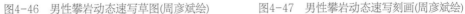

图4-46　男性攀岩动态速写草图(周彦斌绘)　　　图4-47　男性攀岩动态速写刻画(周彦斌绘)

在深入刻画攀岩动作时，我们可以通过着重刻画腿部肌肉和上肢肌肉的紧张状态与持续发力的感觉，来塑造出攀岩过程的艰难与挑战，如图4-48所示。

图4-48　男性攀岩动态速写完成稿(周彦彬绘)

4.4.5　投掷动作的表现范例

投掷动作通常表现为角色面向投掷方向站立，两脚呈前后或左右开立姿势，身体重心可能落在后脚或均匀分布在两脚之间。在动作的准备阶段，运动员会屈膝并单手将球举至头后上方。随后通过支撑脚用力蹬地、收紧核心肌群，并借助腰部的旋转和挥臂的力量，将球用力由头部后方向前上方掷出。

在绘制投掷动作的动态速写时，应准确再现投掷的状态。在投掷过程中，角色会经过肩部扭转后倾的蓄力动作。掷球时角色的腰部与骨盆会发生一定程度的扭转，这是为了通过腰腹核心发力，最大限度地将球投掷向最远的方向。这种动态的扭转状态是展现投掷动作精髓与力量的核心要素。

在草图阶段，要明确角色的整体轮廓和投掷动作的结构扭转关系，包括持球手部的高低位置和腿部屈膝的角度。在确保重心明确的前提下，保持投球角色的头部和屈膝腿方向一致，如图4-49所示。

在具体刻画阶段，通过强调衣纹褶皱的扭转，可以更加生动地展现角色的结构扭转关系。在画面表现中，角色蹬地的支撑腿采用流畅的线条描绘，而屈膝腿上的褶皱则呈现出局促密集的形态，这种对比处理方式巧妙地凸显了屈膝腿部股四头肌群的发力状态，而对于腰部中心线上的衣纹则采用更多纤细的曲线，以更好地塑造腰部以上躯干的扭转状态，如图4-50所示。

图4-49　男性掷球动态速写草图(周彦斌绘)　　　　图4-50　男性掷球动态速写刻画(周彦斌绘)

在最终完善修改阶段，应更多考虑通过线条的明暗、虚实及对比关系来强化空间透视效果。在画面中，角色左手及手臂的线条硬朗、细节清晰，明暗对比强烈，而持球手臂的对比关系相对弱化，这样的处理手法巧妙地拉开了两只手臂的空间位置关系，使得整个投掷动作的动态表现更加立体且富有张力，如图4-51所示。

图4-51　男性掷球动态速写完成稿(周彦斌绘)

4.4.6　推动作的表现范例

　　推动作是常见的动态速写主题之一，即角色双手抵住物体向外或向前用力使物体移动的过程。在草图阶段，要明确角色的整体轮廓，此时角色的肩部保持稳定，双臂弯曲以抵住物体，双腿屈膝，其中支撑腿的发力感尤为明显，如图4-52所示。

　　在刻画推动作时，双腿的表现与投掷动作类似，但支撑腿的发力会更加明显，因此在绘制时应使用较硬朗的线条展现支撑腿的力量，如图4-53所示。角色的倾斜角度越大，支撑腿的发力就越明显，这是因为角色的重心在身体倾斜的作用下会向外侧移动。在绘制时，要注意对角色的肩、肘、膝、手和足的刻画，因为这些部位的发力感最为显著。

图4-52　男性推动作动态速写草图(周彦斌绘)　　　图4-53　男性推动作动态速写刻画(周彦斌绘)

　　通过最终稿我们可以清晰地看到，支撑腿和上肢在推动作中的描绘是作品重点表现的部分。与屈膝腿相比，支撑腿在处理衣物皱褶时更强调了捆扎型的衣纹表现。在图4-54中，支撑腿的表现通过增加阴影效果，强化了腿部后侧的折叠曲度，展现出强烈的动态美。同时，使用清晰而强烈的线条，突出了肩部肌肉的发力感，使得整个动作更加生动逼真。

图4-54　男性推动作动态速写完成稿(周彦彬绘)

4.4.7 拉拽动作的表现范例

拉拽动作是角色在需要施加力量以移动或阻止移动某物体时展现的一种动作模式。在拉拽动作中，角色首先会用一只手或双手紧握目标物体，如绳子、把手或其他可抓握的部分。然后通过弯曲手臂和肩膀，以及可能涉及的躯干扭转，来产生拉拽所需的力量。同时，为了保持平衡和稳定，角色的双脚会稳稳地踩在地面上，有时甚至会采取一个稍微向后倾斜的姿势，以增加拉拽时的力量输出。

下面通过一组动态速写展现众人在传统游戏"拔河"中的紧张瞬间。拔河是一种团队比赛，其形式是对峙双方各执绳子一端进行对峙角力，是典型的拉拽动作。其核心动作包括握绳、拉绳、双脚抵住地面，以及身体重心后倾。

在绘制草图时，先确定前景主体人物的位置和姿态，因为前景人物能充分地展现画面中的拉拽动态，如图4-55所示。

在进行拔河场景的细节刻画时，必须特别注意人物脚尖的位置，它们应始终保持在膝盖之前，这一细节至关重要，因为它能确保在拔河比赛开始前，人物的全身得以充分伸展拉直。通过巧妙地调整身体重心后置，参赛者能够将全身的力量有效地传递到手中的绳索上。因此，双腿的准确锚定成为一个不可忽视的要素。同时，双手的描绘也非常重要，因为在拔河过程中，双手和腋下是人物与绳索直接接触的关键部位，腋下位置往往因观察角度的限制而难以完全展现，因此在绘制时更需细致地表现人物的双手，确保手心向上且紧紧握住绳索，如图4-56所示，这样的刻画才能真实而生动地传达出拔河比赛的紧张氛围与力量感。

在拔河场景的前景人物细节处理上，除了确保姿态的准确与结构的清晰，更要着重描绘角色的神态。拔河是双方力量对峙的角力活动，每个人物的表情刻画都十分重要，把人物神态刻画准确，才能让动作看起来更加真实。当前景人物刻画达到理想效果，可以继续刻画后景中的人物，处理时要注意近大远小、近实远虚的空间透视关系，如图4-57所示。

图4-55　拔河动态速写草图(周彦斌绘)

图4-56　拔河动态速写刻画(周彦斌绘)

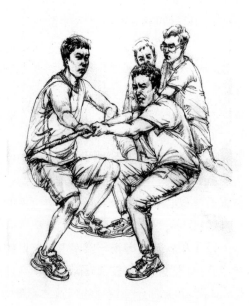

图4-57　拔河动态速写完成稿(周彦彬绘)

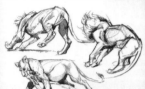

第5章
动物速写与绘制范例

- 动物的形体结构
- 人体与四足动物的生物运动特点
- 不同类型动物的速写要点与表现方法

5.1 动物的形体结构

动物形象，凭借其生机勃勃的天然属性，如灵动机敏、雄壮伟岸或憨态可掬的外貌，在影视动画作品中占据了重要的一席之地。自动画片问世以来，众多艺术家和动画设计者凭借丰富的想象力，在众多动画作品中创造了大量经典动物卡通形象。这些动物角色主要分为两类：一类以自然动物形象为基础，遵循动物的原始骨骼肌肉结构及运动方式，如《狮子王》《里约大冒险》《丛林节奏》等作品，如图5-1所示；另一类则将动物特征附加在人类身体结构之上，并赋予角色更多的人类社会属性，如《米奇老鼠》《功夫熊猫》《动物特工局》《鼠国流浪记》等，如图5-2所示。时至今日，动物造型或由动物造型衍生创作出的各类形象，已成为动画银幕中不可或缺的重要元素。

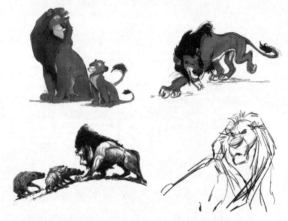

图5-1　动画电影《狮子王原画》的角色设定

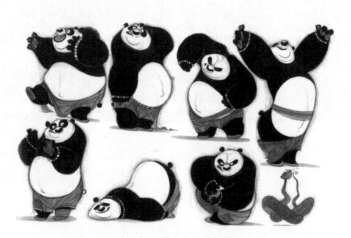

图5-2　动画电影《功夫熊猫》的角色设定

动物速写训练的难点在于，需熟悉不同类型动物的解剖结构，精准捕捉动物的造型特点，还要了解它们的发力方式和运动规律。

在动物分类学中，动物的类型划分通常基于它们的形态、身体内部构造、胚胎发育

特点、生理习性、生活的地理环境等特征进行综合研究，将特征相同或相似的动物归为一类，具体可分为原生动物门、海绵动物门、腔肠动物门、软体动物门、棘皮动物门、扁形动物门、线形动物门、环节动物门、节肢动物门和脊索动物门，共计十个主要门类，而每个门类中还有更为详细的划分方法。我们熟知的很多哺乳类动物，如猫、犬、牛、马等都属于脊索动物门中的脊椎动物亚门、哺乳纲，即用肺呼吸空气的温血脊椎动物，能通过乳腺分泌乳汁来给幼体哺乳的动物。

在动画速写训练和角色设计中，我们更注重的是对动物解剖结构的概括和归纳，强调和突出造型特征，并着力展现动物的发力方式。因此，为了更便捷地归纳和总结它们不同的身体结构和运动形态特点，本章将常见的动画动物类型划分为跖行动物、趾行动物、飞行动物和无足动物四大类。

5.2　人体与四足动物的生物运动特点

在自然界中，脊椎动物的种类繁多且结构复杂，它们的体型普遍呈现出左右对称的特点，身体结构清晰地分为头、躯干、尾三个部分。鱼类、两栖动物、爬行动物、鸟类和哺乳动物都属于脊椎动物，如图5-3所示。所有脊椎动物的共同特征是使用脊椎来支撑身体躯干，同时利用其他肢体或尾巴来保持身体的平衡。理解这一特征，对于掌握大多数脊椎动物的运动特点至关重要。

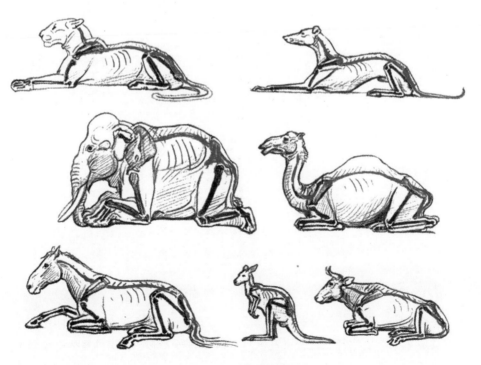

图5-3　脊椎动物图

5.2.1 脊椎形态的差异

　　人类属于脊椎动物，人体的脊髓对姿势反射具有调节作用，中枢神经系统通过这些反射来调整骨骼肌的紧张度或引发相应的动作。肌肉紧张是维持身体姿势的基础性反射活动，在抵抗牵拉的同时维持肌肉的长度和张力，是人体随意运动的基础，可帮助人们保持或改变身体的姿势，避免发生倾倒。直立是人体最常见且自然的动作形态之一，当人体处于正常的直立姿势时，由于重力的作用，头部将向前倾，胸部和腰部可能无法保持挺直，髋关节和膝关节也可能呈现屈曲状态，但由于骶棘肌、颈部及下肢伸肌群的肌肉紧张加强，我们就能抬头、挺胸、伸腰、直腿，从而保持直立的姿势。图5-4中，红色箭头分别展示了人的肩部、肋骨、髋部提供对抗重力的基本支撑，而黑色箭头示意的区域是在腰部与颈部肌肉作用下保持人体力量的整体平衡。

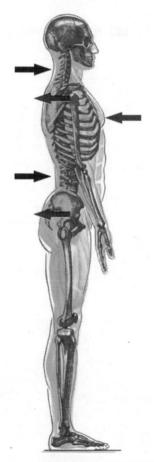

图5-4　直立人体的脊椎形态与力量分布图

　　四足脊椎动物大多以四足支撑为行动基础，如跖行、趾行或蹄行类的四足动物，为了更好地适应生存环境，都进化出脊柱平行于地面的身体形态。这种身体构造导致肋骨及体内脏器长期承受地面重力的拉扯，因此四足动物的髋部和颈部、头部需要保持对抗

下拉的重力，同时将自身的重量和运动时的爆发力有效地分散到四肢上。于是我们可以观察到这类动物在视觉上呈现出背部(脊椎中部)平滑下凹的曲线形态，而肩部宽阔，颈肩衔接处粗壮，头部则保持在整个身体的水平高位，髋部稳定有力地支撑着后肢，如图5-5所示。

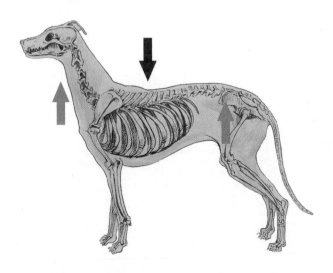

图5-5 四足脊椎动物犬科的脊椎形态与力量分布图

在动画角色设计中，虽然造型更倾向于归纳、概括及夸张，但仍然遵循着不同身体结构在制衡重力时产生的肌肉对抗效果，如图5-6所示。

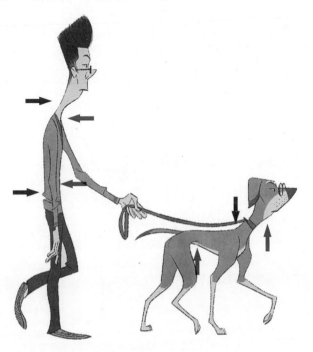

图5-6 卡通作品中人与犬科的行进姿态

5.2.2 肩部形态的差异

当我们比较人类与其他四足脊椎动物的肩颈结构时，可以发现明显的区别。例如，灵长类动物与四足哺乳动物之间一个显著的结构差异在于肩胛骨的方向、形状和位置。

在四足哺乳动物中，肩胛骨通常呈长、窄、倾斜的形状，位于胸腔的侧边，其上端朝向脊椎并向内弯曲，如图5-7中红色部分即为狗的肩胛骨。

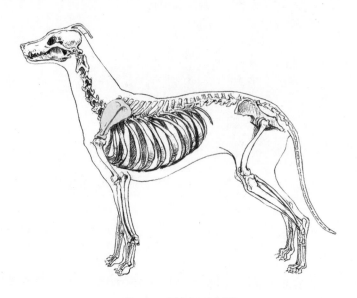

图5-7　狗的肩胛骨形态

灵长类动物的肩胛骨通常具有较大的面积，呈现一种倒置的三角形扁骨形态，位于胸部的背面，如图5-8所示。人类的肩胛骨位于第二肋和第七肋骨之间，其下角在视觉上平行于脊椎，与地面垂直，如图5-9所示。

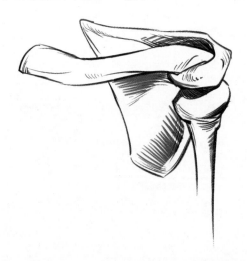

图5-8　灵长类动物的肩胛骨

灵长类动物和人类都有锁骨，人类的锁骨是一根S状弯曲的细长骨，位于颈部与胸部的交界处，它是上肢与躯干之间唯一的骨性连接，具有维持肩关节位置、增加上肢活动范围的重要功能。而一些四足哺乳动物，如熊和猫并没有连接肩胛骨和肱骨的典型锁骨结构。它们拥有的是自由浮动的锁骨，肩胛骨不与胸腔形成骨质连接，而是仅通过肌肉与胸腔连接。因此，通过比较人类和四足动物的结构差异，我们可以了解在进化过程中，不同物种是如何通过调整或改变生理结构来产生和调节力量，以及如何对抗引力作用下的自重。

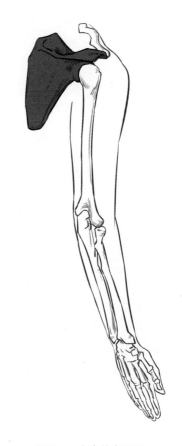

图5-9　人类的肩胛骨

5.2.3　足部形态的差异

兽类的行走依赖于四肢的运动，而由于环境和生活方式的差异，促使兽类的四肢向多种类型演化，其足部形态决定足与地面的受力面积。

陆地上的哺乳动物按照足部结构主要可以分为跖行、趾行和蹄行三种类型。跖行是指那些行走时整个脚掌都与地面接触的哺乳动物的走路姿态，如熊、松鼠、大猩猩等，以及人类的行走方式。趾行动物则包括许多奔跑迅速的食肉动物，如猫、狗、虎、狮子等。这些动物行走时，与地面接触的部分主要是趾骨，而脚跟并不与地面接触。这种行走方式的着力点位于趾骨末端，这类动物通常具有肥厚且富于弹性的掌垫或足垫。蹄行是指动物使用蹄子与地面接触的行走方式，如马、牛、羊、鹿等许多食草动物都属于蹄行类。它们与地面接触的是趾骨末端的蹄子，前脚掌、跖骨和脚跟，跟骨并不与地面平行。蹄行动物在移动时具有较高的爆发力。

图5-10展示的是基于人类的解剖结构模拟出的三种不同行走姿态，这有助于我们更直观地理解不同动物的移动方式。

人类的手

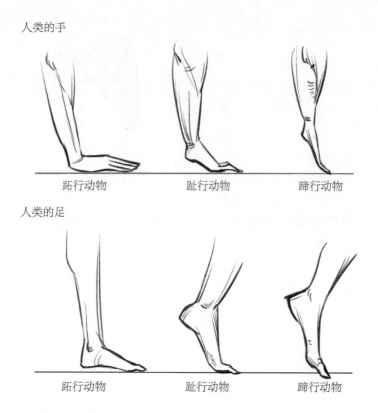

| 跖行动物 | 趾行动物 | 蹄行动物 |

人类的足

| 跖行动物 | 趾行动物 | 蹄行动物 |

图5-10　基于人类的解剖结构模拟出跖行、趾行和蹄行的行走姿态

5.3　不同类型动物的速写要点与表现方法

　　在绘画领域，绘制人类只需要理解一种解剖结构，但绘制动物时，则需要理解多种不同的解剖结构，这往往使动物绘画书籍的内容出现重复。许多动物绘画书籍专注于讲解特定动物的绘制方法，但这可能无法适应所有的读者。

　　本书的核心目的是提供一个更为全面的视角：所有哺乳动物在一定程度上都能遵循某些基本规则来进行绘制。为了达成这一目标，构建一个基于哺乳动物运动类型的框架显得尤为重要，因为这类动物的力量分配对其肢体的运动方式有着决定性的影响。哺乳动物之间的主要差异并非体现在躯干运动上，而是体现在肢体运动上。例如，跖行动物(如人类和部分熊类)的移动速度往往不及蹄行动物(如马、鹿等)。这种速度上的差异，根源在于不同类型的哺乳动物拥有不同的身体构造，使它们能以各自独特的方式应对阻力和重力。因此，在进行动物速写的过程中，绘制者应该先深入理解人体解剖结构，随后逐步对比分析它与动物解剖结构的异同。这样的学习方法将帮助读者更深刻地把握动物的运动特性，进而提升绘画的表现力和准确性。

5.3.1 跖行动物的表现范例

跖行动物是指行走时整个脚掌着地的动物，如熊、大猩猩、松鼠等。它们与人类在比例和解剖结构上具有很高的相似性，因此被视为最容易理解和绘画的哺乳动物之一。这类动物的腰部和腿部通常较为强壮，以支撑身体并保持平衡。它们的足部通常非常灵活，并具有强大的抓握能力和丰厚的足底肌肉，这些肌肉富有弹性，使它们在攀爬和跳跃时更加灵活自如。

为了维持平衡和稳定，跖行动物常常会弯曲膝盖和肘部，降低身体重心，这让它们的步伐更加轻盈和敏捷。在行走时，它们通常以小步幅缓缓前行，让脚掌轻柔地着地。当需要加速时，则会采用弹跳的方式移动。此外，跖行动物通常会保持低姿态，如猫通常会蜷缩在地上，这样的姿势不仅有助于保持平衡和稳定，还能使他们随时做出反应。

1. 熊

熊是一种跖行哺乳动物，其基本侧面轮廓如图5-11所示。从骨骼结构上看，熊的肩胛骨不与肋骨相连，而臀部骨骼与脊椎相连，这种结构赋予了熊力量感。在跖行动物中，膝盖、肘部和腕部关节的位置非常重要，它们都介于身体与地面之间，起到了关键的支撑作用。

图5-11 熊的基本侧面轮廓

将人类足部和熊前爪进行比较，可以发现它们在结构上具有较高的相似度，如图5-12所示。熊科动物体形硕大，结实有力。

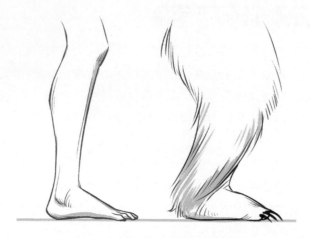

图5-12　人类足部和熊前爪的比较

在绘制熊这种跖行动物时，鉴于它的外轮廓相对简洁明了，我们应尽量采用体块塑造的方式来捕捉其形体特征和动态表现，如图5-13和图5-14所示。图中展示了如何通过简化熊的复杂形态，将其概括为几个基本的几何体块，从而更准确地描绘出熊的体态和动作。

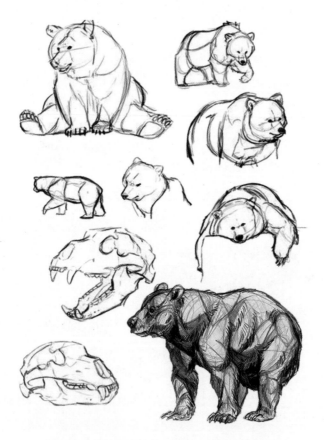

图5-13　体块塑造的方式捕捉熊的形体及动态

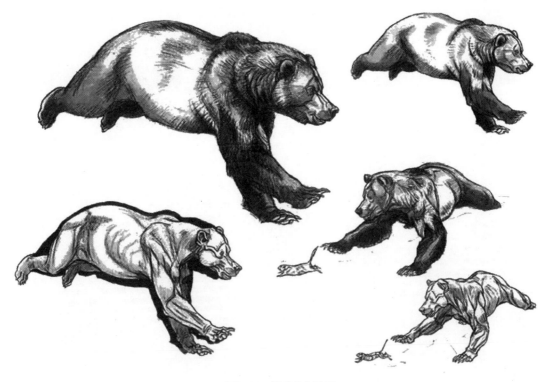

图5-14　熊的绘制效果

2. 大猩猩

作为哺乳动物，大猩猩的骨骼结构与人类非常相似，如图5-15所示。它们的颅骨相对较小，前额短窄且倾斜度较大，眉弓宽大且向外突出，鼻梁塌陷，鼻孔外翻，人中较长而下巴短小，体表覆盖着浓密的皮毛。大猩猩是一种以指关节行走的动物，它们在行走时依靠手的指关节，这使得它们拥有适合攀爬的长手指，同时也能够用手行走。此外，大猩猩的后腿非常灵活，使它们可以使用后腿直立行走。

在绘制大猩猩时，需要仔细观察它们的动作，尤其是肘部的伸展性，这使得大猩猩的动势显得非常特别，如图5-16所示。与人类脊椎形成的S形曲线不同，大猩猩的脊椎结构更适合四肢行走。如果人类像其他灵长类动物一样用四肢行走，考虑到腿的长度，人类的头部会自然朝下，这样颈椎将承受巨大的压力。相比之下，大猩猩的解剖结构变化使它们能够更有效地利用手和足行走，并在不同的环境中以多样化的方式行动，如树栖、悬挂、跳跃和在地面上行走等，从而更好地适应生存环境。因此，在绘制时，要特别注意塑造其前肢的力量感，如图5-17所示。

图5-15　大猩猩的身体结构

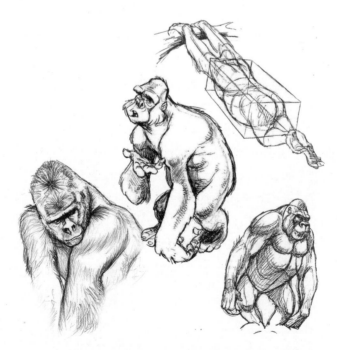

图5-16　大猩猩速写

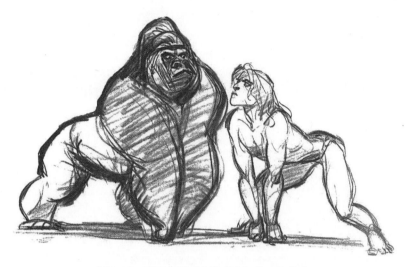

图5-17 动画电影《人猿泰山》的手绘草稿

3. 松鼠

松鼠是一种常见的跖行动物。在图5-18中，左上方展示了松鼠的身体造型，右下方绘制的松鼠则更强调透视感。松鼠的尾巴在身体平衡和姿态调整中起重要作用，如松鼠在奔跑时，尾巴通常会向后伸展，并与身体呈一条直线，这有助于提供额外的推动力和保持平衡。因此，在表现松鼠运动时，应注意尾巴的运动方向、幅度，并注意脚掌的着地方式和位置，以及其与身体的协调性。

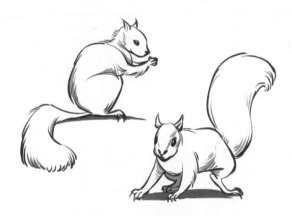

图5-18 松鼠的造型特征

松鼠在运动时，其身体姿势与运动规律因奔跑、跳跃和爬行而异。奔跑时，松鼠身体微弧，尾巴后伸以保持平衡，前后腿协调踏步；爬行时，尾巴绕树干旋转以支撑身体，脚掌紧贴树干表面，前后腿协调移动；跳跃时，身体呈弧形，前后腿同时发力，尾巴上翘增加跳跃高度，展现出其灵活与协调的运动特性。动画速写应有效捕捉并表现这些运动规律，如图5-19所示。

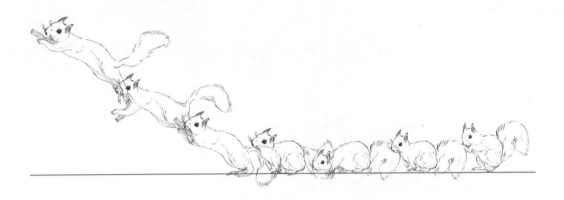

图5-19　松鼠跳跃过程及运动规律

在动画作品中，松鼠的面部结构常被刻意夸张，以塑造其可爱、乖巧的形象，如图5-20所示。

图5-20　迪士尼动画设计稿中的松鼠形态

5.3.2 趾行动物的表现范例

趾行动物是一类主要依靠趾部行走的动物，如某些爬行动物等。趾行动物的脚部结构与其他动物显著不同，通常有三到四个长趾，每个趾端都有尖锐的爪子，这种结构对它们的姿态和平衡起着重要作用。在速写中，应特别注意动物身体的倾斜角度和脚部的姿态，尤其是在表现动物行走或奔跑时，需要捕捉并表现出它们的平衡感和动态感。

1. 犬

猫和狗是我们常见的家养动物，因此它们成为最常被研究的趾行动物之一。研究它们的解剖结构相对简便，因为我们能够直接触摸它们的身体结构。相较于其他动物，观察猫和狗的行为和动作也更为容易。通过观察它们的前肢和后肢，我们可以发现它们的解剖结构与人类存在明显差异。

图5-21描绘了犬的后腿，并着重展示了它们在运动时所表现出的力量和形态。通过比较腿部在伸展和压缩状态下的形态，我们可以观察到它们的力量从大腿向下传递，经过膝关节到达脚踝，最终分布到足底和足趾。

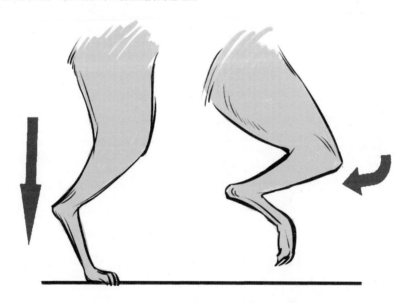

图5-21　犬类腿部伸展状态和压缩状态下的形态

在绘制趾行动物时，动画师经常会对踝关节的位置感到困惑。踝关节实际上是趾行动物后腿的最末端部分，位于较高处最靠后的顶端位置。趾行动物依靠足垫行走，这种行走方式类似于人类短跑时的状态。它们拥有弹性的、类似压缩弹簧般的后腿结构，这使它们能够迅速提升速度，如图5-22所示。

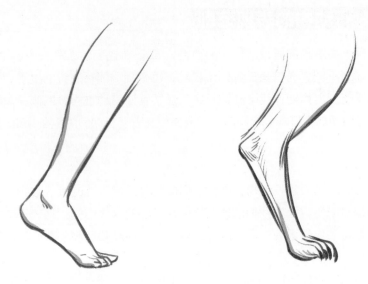

图5-22　人类与犬类足部着地形态的差异

　　与人类的手部相比，趾行动物前肢的承重部位相当于人类手掌的前掌垫部分，如图5-23所示。图中最右侧的小图展示了前掌垫与骨骼的相对位置，这是承受动物大部分体重的区域。

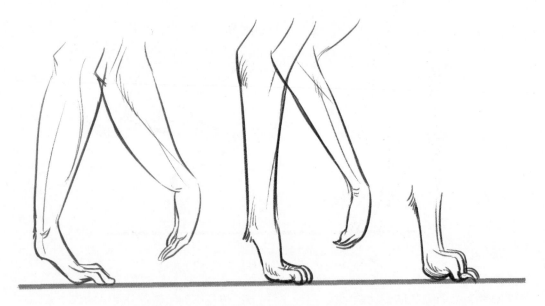

图5-23　人类与趾行动物前肢使用部位的形态差异

　　大多数哺乳动物通常用四个点与地面接触，这种四点支撑的形状有助于我们更好地理解透视关系。在图5-24中，我们可以观察到犬类掌垫和人类掌垫的区别，犬类掌垫的结构类似于人类手掌的前掌垫部分。

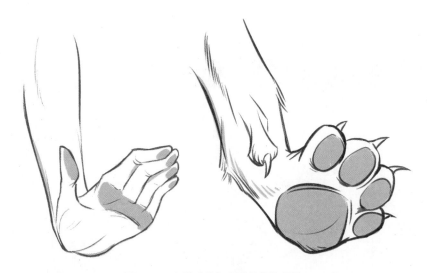

图5-24 人类手掌与犬类前掌的差异

犬类因其灵巧迅捷的运动特点，在卡通动画片中一直备受欢迎，这些鲜明的运动特征在动画作品中得到了淋漓尽致的展现，如图5-25和图5-26所示。

图5-25 动画作品《米老鼠与唐老鸭》中布鲁托的造型

图5-26 动画作品中的犬类造型

2. 象

象是一种常见的趾行动物，它具有硕大而鲜明的形体特征，背部突出的脊柱和粗壮的腿支撑起它们巨大的体重。硕大的耳朵、长长的鼻子和突出的象牙构成了它们典型的形象特征。基于上述特点，象在动画作品中也成为最具表现力的动物之一，如图5-27所示。

图5-27 象的造型和形体特征

　　在绘制速写时，要注意象的足部结构与人类存在显著的差异，如图5-28所示。象的足骨下方有一个巨大的足垫，足垫隐藏在象足的弧形保护壳内。与典型的趾行动物不同，象并不将体重直接放在脚掌上，而是通过第一节指节支撑在足垫上，因此象有时被认为是一种准趾行动物。由于象的体重巨大，当它们踩在地面上时，象足会显得格外宽大，而在从地面抬起时则会略微缩小，这种大小变化有助于象轻松地将足部从深泥中拔出。

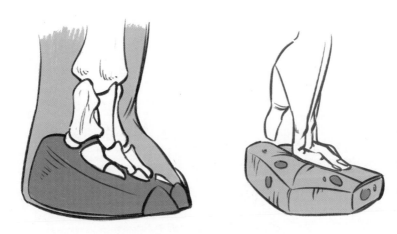

图5-28　象足与人类手部同姿态的对比

　　象的步态主要有两种：普通的步行和较快的前进，后者接近于奔跑。象在行进时，其腿部像钟摆一样摆动，导致每一步都伴随着臀部和肩部的起伏。当象抬起远侧的腿向前迈出时，其步伐的特征更为明显。图5-29中展示的这只象，其姿势明显呈现出一种向后和向上的运动趋势，特别是其身体后部的倚靠动作尤为明显。通过观察象一侧的后腿，我们可以直观地推断另一侧后腿的运动方式，因为后腿展示了清晰的伸展角度。

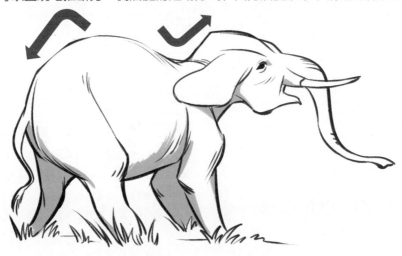

图5-29　象在运动状态下的发力方向

　　由于象的体型巨大，在选择合适的速写视角时，应特别注意透视的准确性，以及对环境参照物的考量。在绘制过程中，使用流畅的线条将象的耳朵和头部连接在一起，并沿着腹部下方、头部和耳朵绘制粗线，即使姿态发生变化，也能确保位置的准确性。在绘制象的后腿时使用细线，而前腿则用粗线条来表现。此外，在象的身体上添加一些纹理，增加其粗糙原始的皮肤质感，如图5-30所示。图5-31展示的是动画作品中的象卡通形象。

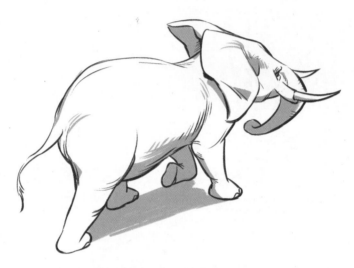

图5-30　象行进时的速写形态

图5-31　动画电影《仙履奇缘2：美梦成真》中象的设计草稿

3. 猫

　　猫非常敏捷轻盈，其后腿充满弹性，能够快速爆发力量，提升速度，从而捕捉猎物或完成嬉戏的动作。图5-32展示了一只猫的动作。

　　掌握猫的不同姿态与动势中的发力感觉，以及这些发力与解剖结构之间的内在联系，能够极大地帮助我们更自如地描绘出充满生机与活力的猫咪姿态，如图5-33~图5-35所示

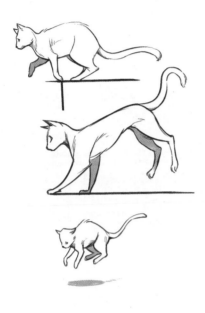

图5-32　猫动作的不同形态　　　　　　图5-33　猫的不同姿态设定1

图5-34　猫的不同姿态设定2

图5-35　动画片《穿靴子的猫》中的造型设定稿

4. 狮子

狮子是猫科豹属的一种大型食肉猛兽，其身体强壮而柔韧，胸部厚实，头骨和下颚短而坚硬，这些特征使其易于捕食猎物。与猫一样，狮子的舌头上也有许多坚硬的钩状凸起，有助于其进食和梳理皮毛。

雄狮强壮且具备强大的威慑力。成年雄狮相较于雌狮通常体重更重，头部也更为硕大，其头颈处长有浓密且长的鬃毛，如图5-36所示。

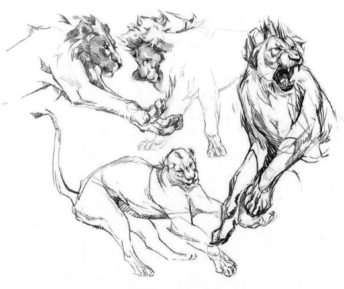

图5-36　狮子的速写图

通过研究狮子的头骨，我们可以了解它的肉食习性。雄狮脸部特征包括宽大的鼻子和突出的下颚，头顶上弯曲的表面与下颚的直线形成对比，表明下颚具有强大的咬合力，这赋予狮子一种威武的形象，如图5-37所示。

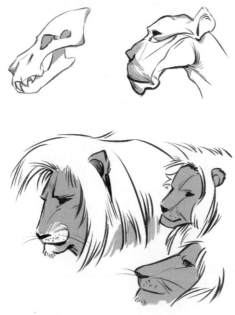

图5-37　狮子头骨与头部形态

为了塑造出雄狮的力量感和爆发力，在描绘时要特别注意狮子前腿的曲线。当狮子迈步时，其身体的重心位于对侧的两条腿上，这不仅为抬起后腿提供充足的动力，更推动了狮子稳建地前进，如图5-38所示。

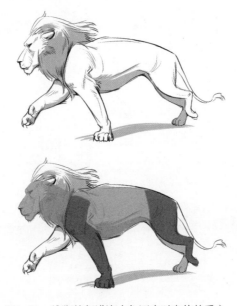

图5-38　雄狮的行进姿态与迈步时身体的重心

此外，我们还需细致观察并表现出狮子后部向前推进至前肢肩部的动作，这一连贯的发力过程将力量有效地传递到颈部乃至面部，使得狮子的威猛形象跃然纸上，如图5-39和图5-40所示。通过对这些细节的捕捉与表现，能够更加生动地展现出狮子那令人震撼的力量与气势。

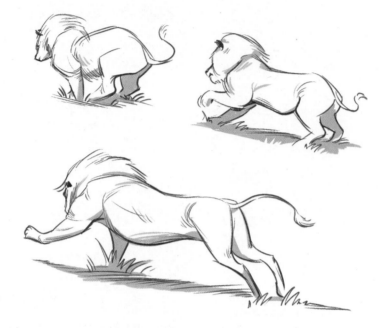

图5-39　雄狮奔跑时的姿态

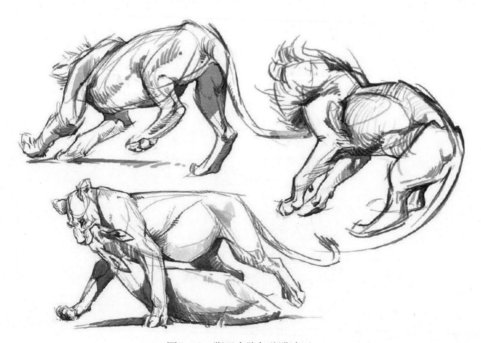

图5-40　狮子奔跑与狩猎速写

5. 猎豹

猎豹是一种猫科肉食动物，也是世界上已知跑得最快的陆生哺乳动物。它拥有独特的身体结构，如灵活的脊椎、半伸缩的爪子，小而圆的头部，较短的吻部，纤细而呈流线型的体型，修长的腿部，粗壮的肌肉，这些都赋予它出色的爆发力。其爪下有厚厚的脂肪质肉垫，眼部有白斑，内眼角沿鼻吻部两侧各有一道明显的黑纹。它的皮毛呈黄褐色或淡黄色，吻部、颌部、胸腹部和四肢内侧为白色，体表遍布黑色斑点。

猎豹拥有强大的动态力量和优美的形态，除了躯体的强劲线条和凸起的肩部区域，其长腿也根据力量造型原则设计，使其能够以惊人的速度奔跑。猎豹的动力机制有助于其保持身体的平衡和控制方向，从而将更多能量用于向前的运动。此外，猎豹的长尾在平衡和转向中起着关键作用，使其能够实现大幅度的转弯，如图5-41所示。

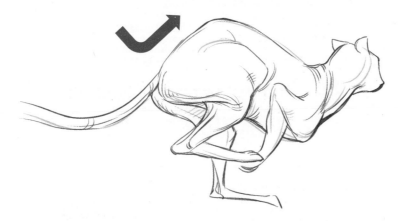

图5-41 奔跑中的猎豹形态

在速写训练中，我们可以将猎豹的力量造型视为源自臀部和背部，向下延伸到胸部，然后向上分叉至颈部和头部的三个方向。这些肢体结构的形态在猎豹的动态中相互融合，共同构成了完整的力量造型。在完成猎豹身体的绘制后，接着绘制它的四肢。为了保持力量造型的一致性，可以参考力量线条从肩部或臀部，经过肢体流向脚爪的过程来绘制腿部形状。在某种角度上，猎豹的绘制与猫极其相似，如图5-42所示。

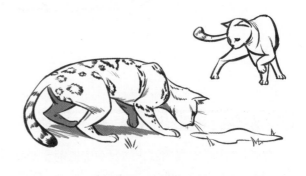

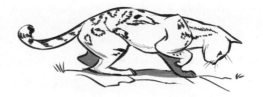

图5-42 猫科动物的运动姿态绘制

在绘制猎豹时，还要特别注意猎豹尾巴在保持平衡方面的作用。我们可以先使用简单的线条勾勒出猎豹的整体姿态，并着重描绘其尾巴如何与身体协同作用，共同营造出力量感与平衡感，最后再深入描绘其附属造型的细节与质感，如图5-43所示。

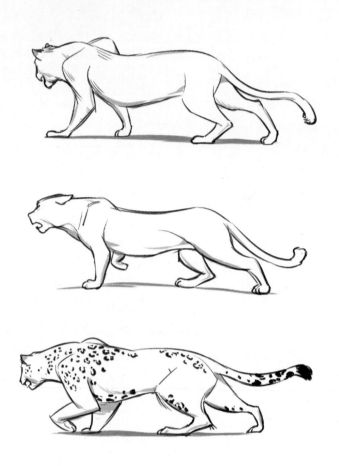

图5-43　猎豹形态绘制

5.3.3　蹄行动物的表现范例

蹄行动物是一类四肢末端具有蹄的哺乳动物，包括马、鹿、羊、牛等。在动画速写中，想要准确地表现蹄行动物的特征，需要对它们的身体结构和运动方式有深入的了解。蹄行动物的身体结构通常比较庞大，肌肉也很发达，这使它们在奔跑时可以迅速加速和保持平衡。在速写中，可以通过简单的线条勾勒出它们的体型和肌肉，突出其力量感和速度感。蹄行动物通常采用同时迈出对角线上的两只脚来奔跑，这与猫科动物的交替步态不同。这种奔跑方式要求有一个稳定的重心，以维持平衡。因此，在速写中需要注意表现它们的身体重心和平衡点。此外，蹄行动物的蹄子对于它们的奔跑和行走至关

重要。在速写中，可以通过突出蹄子的形态和运动轨迹来增强动态感和真实感。

从动画速写的视角来看，捕捉蹄行动物的运动形态颇具挑战性。由于蹄行动物的身体结构与人类存在显著差异，因此在绘画过程中需要注意许多细节，如身体结构的准确性、运动规律的理解、力量感的塑造。对这些细节的关注，有助于实现更加准确、生动的表现效果。

1. 马

马的面骨狭长而突出，颈部骨骼较长，体格匀称，四肢修长，骨骼结构坚实，胸廓深广，肩胛骨粗大，肋骨狭长，骨盆窄小，脊柱中部向下凹陷。在速写时，需要注意马的肩部和前腿的解剖结构，这些结构在某种程度上与人类相似，区别在于马的二头肌变化较为明显，通常隐藏在三头肌内侧，不易被察觉。通过仔细观察三角肌和三头肌的大小变化，我们能够更好地理解这些肌肉在马的运动中扮演的角色，如图5-44所示。

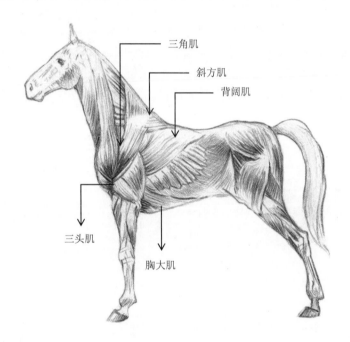

图5-44 马的肌肉结构

马的足和足趾相较于人类要长得多，这使马能够迈出比人类更大的步幅，如图4-45所示。蹄子的结构使马在奔跑和行走时能够吸收震动并增加弹性。从侧面观察，马的大腿粗壮，其中的四头肌在奔跑和跳跃动作中发挥着关键作用，助力腿部的压缩和伸展。从正面观察，可发现马的大腿和小腿在结构上很相似。而当我们把视线移至马蹄这一部分时，差异变得更加明显。通过这些对比，我们可以更深入地理解马后腿的运动机制和结构。

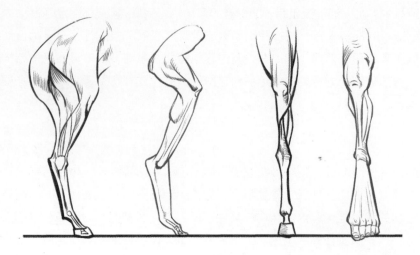

图5-45　马的足和足趾与人类下肢对比

当以比较的方式绘制马的前肢和人的手臂时，我们可以观察到有趣的视觉效果，如图5-46所示。左侧的两幅图是从侧视图对比人和马的腿部形态，而右侧的两幅图是通过正视图展示二者的区别。对于蹄行动物而言，它们的脚踝在站立时通常处于锁定状态，这有助于维持身体的稳定性。这种锁定状态让蹄行动物即使体型和体重巨大，也能够以站立的姿势休息。

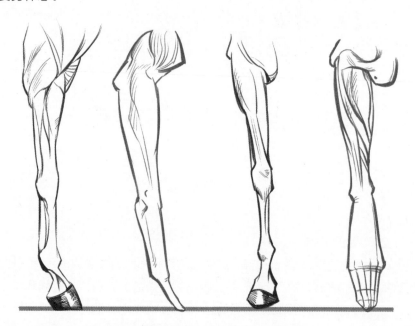

图5-46　马的足和足趾与人类上肢对比

马在行进过程中，前肢的力量从后方向下传递，而腕部向前移动并向上弯曲时，力量的传递路径随之改变，从后方传递到腕部，形成一种节奏。在图5-47中，可以观察到

人类手掌呈现的独特形态，以及前肢关节的弯曲方式。马的腕部展现出显著的弯曲。当
马的腿弯曲时，力量沿着特定的路径穿过腕部的解剖结构，形成一种节奏感。

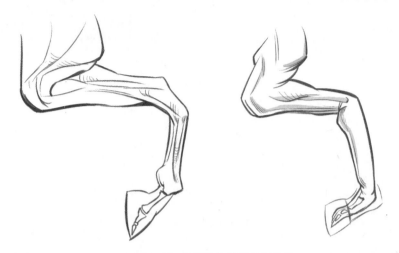

图5-47 马前肢的关节弯曲形态

图5-48中展示了三组对比图，每组都将人的手与马的腿进行比较。图中用灰色圆圈
标出了马腿部的胫骨关节和踝关节。马的脚掌着地时，这两个关节承受着巨大的压力，
其重要性不言而喻。在第一组对比图中，展示了力量如何从倾斜的角度传递到马的胫骨
关节，进而导致踝关节向外展开，让马能够向后和向上摆动脚掌，展现出优美的步态。

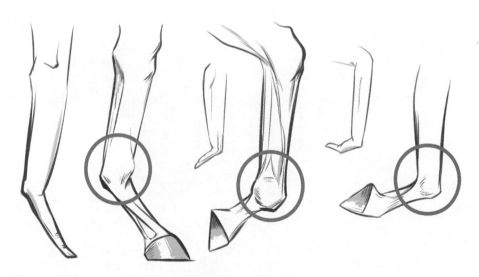

图5-48 人手和马前肢的对比

还有一个细节值得注意，即马的前腿展现出的不同的运动节奏。远侧的腿直立作为
支撑，因此力量从腿的后方向下传导。而近侧的腿在腕关节处微微弯曲，因此较早地形
成了一种节奏感，如图5-49所示。

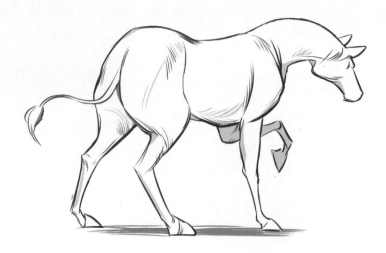

图5-49　马行进时前肢的节奏感

　　在绘制马的轮廓线时，不同部位的线条密度不同：马躯干的圆形轮廓线最为粗略，颈部的轮廓线略微细致，腿部的轮廓线最为精细。在勾勒颈部时，主要关注的是其形态而非力量。在勾勒腿部时，轮廓线既表现了腿部的形态，也表现了肌肉的力量，沿着肌肉的力量方向勾勒出腿部的形态。马的大幅胸部运动有助于将氧气泵入血液，让它能够长时间、高速地奔跑。这些力量和作用力相互结合，形成马在奔跑时不断变化的节奏，如图5-50所示。

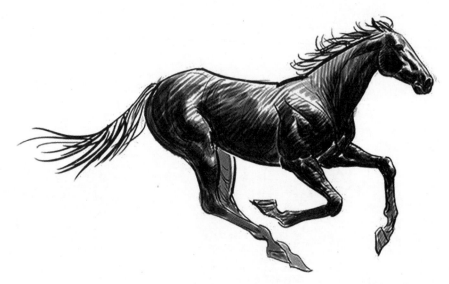

图5-50　奔跑中的马

　　在速写中，我们要特别关注马的背部和肩胛骨的结构特点。马的颈部通过柔和且富有节奏感的线条与肩胛骨相连，支撑着头部优雅地旋转。颈部的形状结合了清晰的直线和曲线，以表现出它的力量感。

图5-51是马头部的绘制过程。在速写马的头部时,先勾勒基本轮廓,确定眼睛、耳朵、鼻子和嘴巴的位置,然后细致刻画眼睛的神采、耳朵的灵活、鼻子的呼吸功能及嘴巴的宽阔,并且运用柔和与硬朗的线条表现曲线与骨骼。

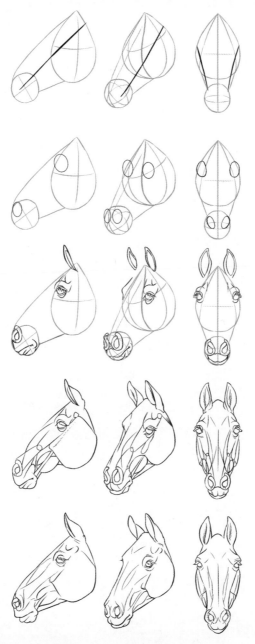

图5-51 马头部的绘制过程

为了准确捕捉马的多动态与多角度特征,我们应从空间关系上进行深入分析,并通过细致的观察与大量的写生训练,将马的形态刻画得栩栩如生,如图5-52和图5-53所示。

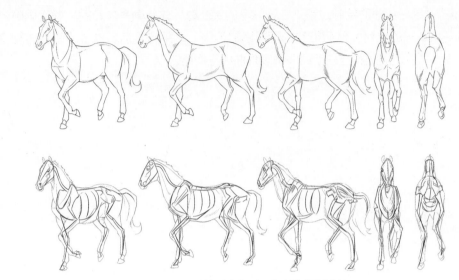

图5-52　马结构形态与不同角度的绘制过程

图5-53　马奔跑动作的运动规律

在动画作品中，马可以被塑造为各种角色，如忠诚的伙伴、英勇的战士、智慧的导师等。这些角色通过马的形象，传递出不同的性格特质和情感色彩，如图5-54所示。

图5-54　动画片《长发公主》中马的造型设计

2. 鹿

　　鹿属于蹄形动物，其解剖结构与马具有一定程度的相似性，但鹿的身体特征展现出独特的匀称与纤细之美。鹿的四肢相比马而言更为修长，颈部细长，赋予其一种优雅而轻盈的姿态。头部方面，鹿的头相较马而言更短，增添了几分精致感。此外，鹿的尾巴相对较短，且足趾通常只有两个，这与马也有所不同。图5-55展示了鹿骨骼的解剖结构，它清晰地揭示了鹿体内骨骼的排列与构成。

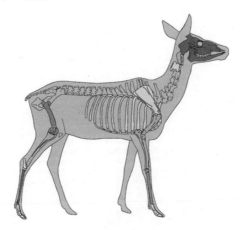

图5-55　鹿的骨骼解剖结构示意图

　　在鹿蹄的骨骼结构中，鹿蹄分叉处的结构也称为偶蹄，由两个主要的足趾组成。这些关节与人的手指和脚趾关节类似，如图5-56所示。

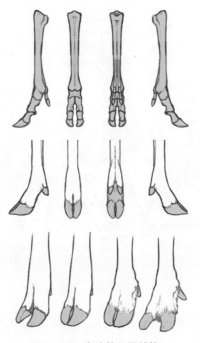

图5-56　鹿蹄的骨骼结构

在图5-57的速写中，我们着重绘制雄鹿身体修长、弯曲的颈部和背部，以及坚实的背阔肌和三角肌，以更好地展示其构造。当鹿回头时，其修长的颈部展现出优美的曲线，这是以鹿为主题的绘画作品中最常见的姿态之一。在塑造雌鹿形象时，应将重点放在表现它们的灵动姿态上。雌鹿的头骨和额头坡度较雄鹿更为平缓，肌肉力量感也较弱，这些特征使雄鹿的四肢看起来更为纤细，增加了雌鹿行动时的轻盈感，如图5-58所示。

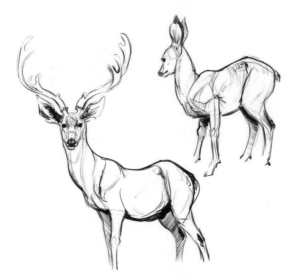

图5-57　鹿的速写形态

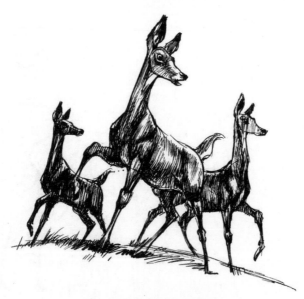

图5-58　雌鹿的轻盈感塑造

在速写训练中，通过将鹿的颈部、肩部、背部、臀部以体块化的方式进行概括处理，我们可以轻松地把握鹿在律动状态下的身体结构，如图5-59所示。

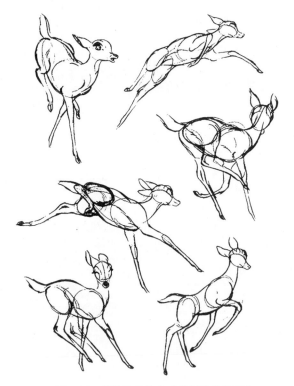

图5-59　以体块化的方式绘制鹿的各部位

　　在动画作品中，鹿的形象设计往往注重其优雅与灵动。以《小鹿斑比》为例，斑比的形象融合了可爱与纯真，它拥有大大的眼睛，透露出它好奇的天性与善良的品质；细长的四肢和轻盈的体态，展现出鹿的敏捷与优雅。其毛色细腻，斑点分布均匀，既符合自然美感，又增添了角色的辨识度，深受观众喜爱，如图5-60和图5-61所示。

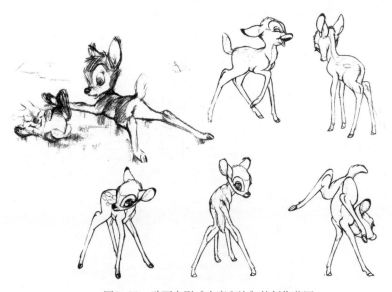

图5-60　动画电影《小鹿斑比》的创作草图

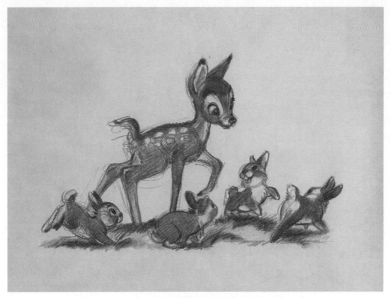

图5-61　动画电影《小鹿斑比》中的造型设计

3. 牛

牛的骨骼结构较为明显，且整体身形结构具有明确的轮廓。牛的品种多样，这导致其在外形特征上的多样化。但整体而言，牛的解剖结构大体上与马和鹿相似，仅前肢和后肢的长度比例有所不同。了解牛的解剖结构后，我们可以发现其侧面形态比较接近于长方形，肩部和颈部肌肉发达，体积较大，前肢粗壮有力且耐力较强，如图5-62和图5-63所示。牛的蹄前端有两个主要的足趾，其蹄骨结构与鹿和马相似。牛在奔跑时，三角肌和三头肌之间的杠杆作用有助于牛抬起腿部。

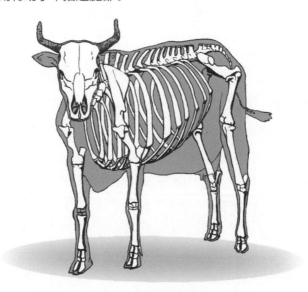

图5-62　牛的骨骼结构

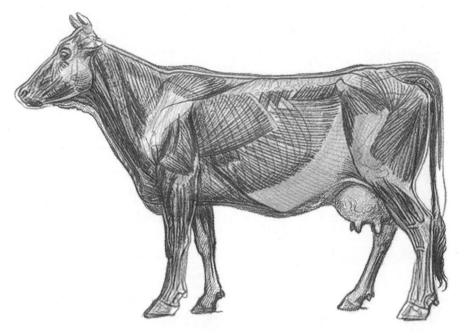

图5-63　牛的肌肉结构

　　在斗牛表演中，我们经常可以看到牛展现出进攻姿态，它们通常会拱起背部、颈部和头部向地面倾斜，锋利的牛角作为武器，锁定目标。此时，牛正在积聚力量，身体前倾，后腿蹬地，准备随时用爆发力推动身体加速前进。图5-64的手绘草稿中清晰地呈现出上述力量感的造型，刻画出这只强壮的动物后腿蓄力准备冲刺的状态。

图5-64　斗牛的手绘草稿

　　牛的脊椎如同绷紧的弓弦，展现出充满力量感的形态，带来强烈的视觉张力。因此，在速写训练时，应充分利用牛的背部线条来捕捉其整体动势和动态。从动画片《费迪南德》的角色设定图中可以明显看出，大胆而夸张的线条不仅展示出牛脊背坚硬的骨骼结构，还通过线条的起伏节奏感增强了动态的力量张力，也赋予动画角色更多的戏剧效果，如图5-65和图5-66所示。

图5-65　动画片《费迪南德》的角色设定1

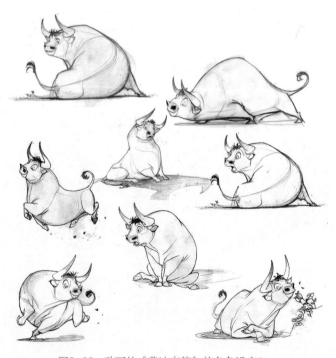

图5-66　动画片《费迪南德》的角色设定2

幼牛的视觉效果表现为更加纤巧轻盈的身体、柔和的身体轮廓线条。与成年雄性牛相比，幼牛的背部和胸廓更为单薄，髋关节也更窄小，如图5-67所示。在塑造这类卡通动物角色时，应更多地关注表现它们的"童趣"，如图5-68所示。

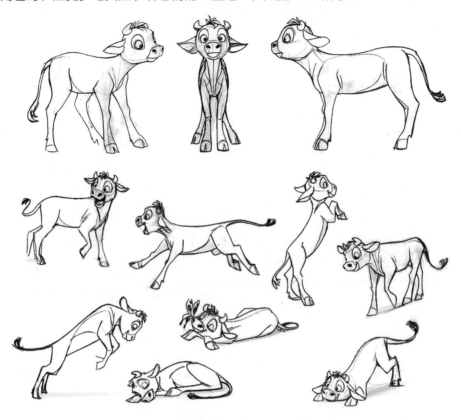

图5-67 动画片《费迪南德》的角色设定3

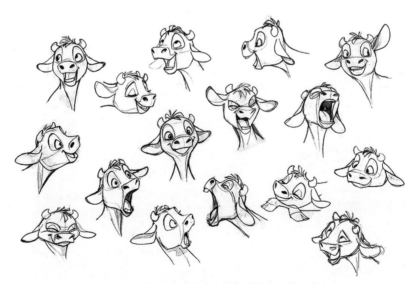

图5-68 动画片《费迪南德》的角色表情设定

4. 长颈鹿

长颈鹿有巨大的胸椎骨，从脊椎上凸起的长长的骨头隐藏在肩胛骨后，这导致它们背部的巨大隆起，形成了长颈鹿独特的侧面轮廓，如图5-69所示。雄性长颈鹿在搏斗时，会使用头部的角作为武器，这些角不仅准确性高，而且具有巨大的破坏力。长颈鹿的身体比例可以通过其头部大小来衡量：从背部脊椎突起的最高点到足部约为四个头长，而其颈部的长度则约为两个头长。

由于长颈鹿的身高极为特殊，准确把握它们的实际大小可能存在一定

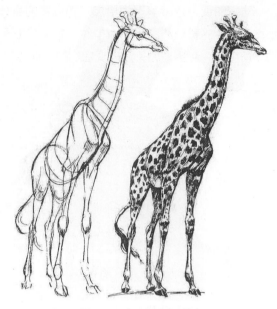

图5-69　长颈鹿侧面轮廓

的难度。因此，观察真实的长颈鹿对于我们获取更精确的比例感至关重要。绘制长颈鹿时，首先勾勒出一个长长的半椭圆形作为头部基础，随后细致添加耳朵、眼睛、嘴巴、鼻子，以及头顶的鬃毛和短角，长颈鹿的头部特征由多种直线与曲线交织而成，这些线条不仅勾勒出下巴、耳朵、角和眼睛的轮廓，还展现了其力量感；接着向下延伸，画出带有自然弧度的脖子和身体轮廓；在身体下方，准确描绘四肢和尾巴，特别注意表现出四肢末端的鹿蹄；在脖子后方添加鬃毛，并根据创意需求增加其他细节装饰；最后，使用波浪线或椭圆形在整个长颈鹿的身体上绘制出独特的花斑网纹，以此完成长颈鹿的绘制。如图5-70所示。

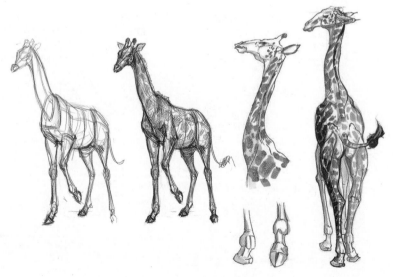

图5-70　长颈鹿绘制过程

在绘制长颈鹿的全身画像时，通过选择不同的角度和姿态，如正面、侧面、仰望和俯视等，可以展示长颈鹿的不同特点和美感，如图5-71所示。

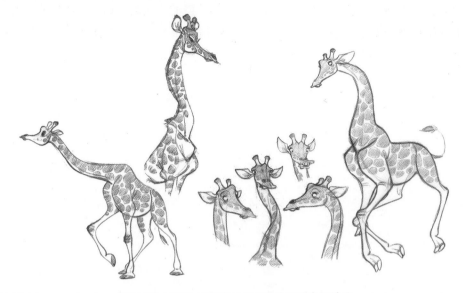

图5-71　巴里·雷诺兹的长颈鹿卡通形象设计稿

5.3.4　飞行动物的表现范例

飞行动物是动画作品中常见的素材之一。在绘制飞行动物速写时，要注意它们的翅膀形状、动作和身体姿势。这些因素共同决定了飞行动物的飞行速度、高度和方向等关键特征，对于表现飞行动物的真实感非常重要。

在飞行动物中，鸟类是最为常见的一类。鸟类翅膀的形态是表现其飞行特性的重要元素，需要注意翅膀的展开和收缩、摆动的角度和幅度等，以表现鸟类的飞行姿态和动态。通过比较人类和鸟类的上肢骨骼，可以发现它们在结构上的相似性，如图5-72所示。

图5-72　人类上肢骨与鸟类翅膀内部骨骼的对比图

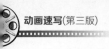

作为体表被羽毛覆盖的卵生脊椎动物，鸟类身体呈流线型，前肢进化成翅膀，胸肌特别发达。为了更好地适应飞行，鸟类的骨骼轻而坚固，骨片薄且长骨中空。鸟类的翅膀一般呈现三角形，并长有飞羽，当翅膀展开时，每根羽毛都具有一定的旋转能力，这有助于鸟类在飞行中执行各种动作。在绘制鸟类翅膀时，可以将其与人的手臂进行比较，这有助于我们更好地理解鸟类翅膀的结构、动态和节奏感，如图5-73所示。

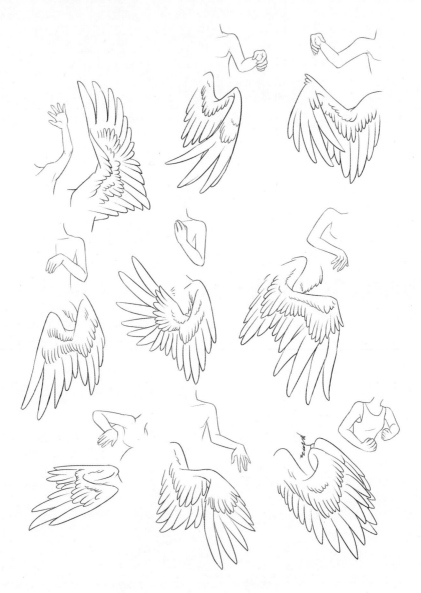

图5-73　人类手臂与鸟类翅膀的对比

我们以在空中展翅翱翔的鹰为例，介绍飞行动物的速写方法。鹰的飞行姿态优雅自如，这得益于它强健的胸部肌肉，使得双翼能够轻松挥动并保持飞行的稳定。在绘制鹰时，先勾勒出整体轮廓，再细致描绘眼睛、嘴巴、爪子和羽毛等细节，注意表现翅膀的

宽大有力与动态感，如图5-74所示。与人类伸展双臂的姿态相比，鹰伸开翅膀时的宽度远胜一筹，这得益于其特殊的骨骼和肌肉结构，使得鹰能够在空中滑翔、盘旋，进行各种复杂的飞行动作，如图5-75所示。

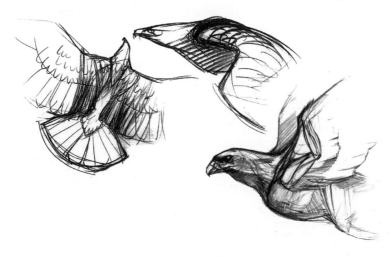

图5-74 鹰的速写草图

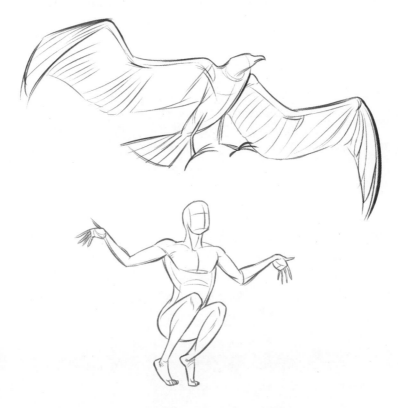

图5-75 鹰伸开翅膀与人类同姿态的对比

在图5-76的速写草图中，我们可以看到一只鹰正俯冲向前，其双翅向后展开，爪子向前伸展，准备捕捉猎物。这只鹰的身体姿态非常有力和优美，充满了动感和速度感。

图5-76　准备俯冲的鹰

在动画作品中，鹰的形象常常被赋予丰富多样的特质，既可以是威猛不凡的空中霸主，也可以是憨态可掬、惹人喜爱的角色，如图5-77所示。

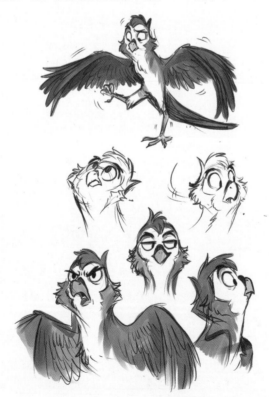

图5-77　动画作品中鹰的塑造

5.3.5　无足动物的表现范例

　　无足动物通常通过身体的伸展、蠕动等方式进行移动。例如，蛇通过蠕动身体来快速地爬行。在绘制无足动物时，应表现出它们身体的流线型特征，通常需要强调身体的弯曲、肌肉线条的纵向延伸和尾部的扭曲。此外，无足动物的头部和触角的绘制也非常关键，如蚯蚓的嘴巴和眼睛、蜈蚣的触角和牙齿、蜗牛的眼睛和触角等。总体而言，绘制无足动物时应着重表现它们身体的形态和动态，尽可能地突出其特点和个性。

1. 鱼

　　鱼的身体通常呈流线型，尾部逐渐收窄，这种形态可减少阻力、保持平衡，使鱼可以自由地在水中活动。在不同的运动状态下，鱼的身体姿势会有所变化，如在游泳时，鱼的身体通常呈现弯曲状态，尾部向一侧扭动，头部会向前伸展，形成一个优美的流线型姿态，如图5-78所示。

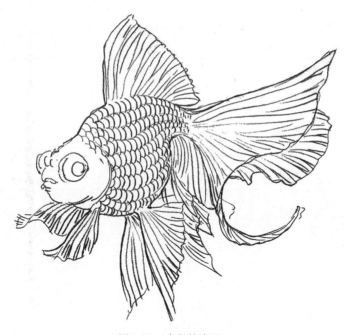

图5-78　金鱼的速写

　　鱼鳍是鱼类的重要器官，其对鱼类的游动能力具有决定性影响。鱼鳍通常分为背鳍、臀鳍、胸鳍和尾鳍，它们的运动和协调配合，能够使鱼在水中游得更加自如、迅速。在动画速写中，需要着重表现鱼鳍的灵活性和弹性，背鳍和臀鳍可以通过曲线线条来表现，而胸鳍则需要展现其扇形的动态变化，尾鳍则可以用一系列连续的线条来表现其摆动和扇动的动态。同时，鱼的鳃是其重要的呼吸器官，绘制时应表现出其摆动和开合的状态。

　　鱼的眼睛通常很大、呈球形，可以灵活转动以观察周围的环境。在动画速写中，

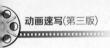

表现鱼眼睛的移动和变化是传达它对周围环境感知和反应的有效方式，如图5-79和图5-80所示。

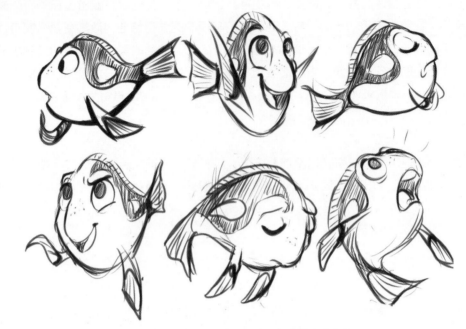

图5-79　动画电影《海底总动员》中的鱼类角色1

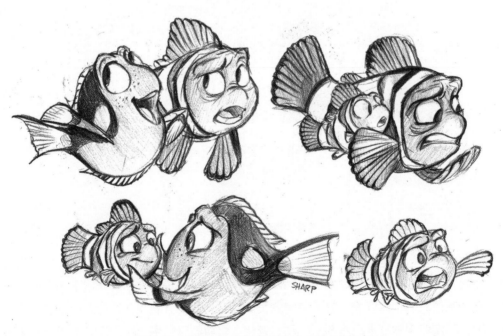

图5-80　动画电影《海底总动员》中的鱼类角色2

　　此外，鱼在水中游动时会形成水纹或波浪，绘制时应注意表现这些流动的轨迹和效果。还需要注意表现鱼游动时的速度和力度，通常可以通过描绘鱼尾的摆动幅度和频率

来表现。

　　在动画作品中，鱼类造型的设计强调流线型身体以展现灵动美；夸张鱼鳍形状与动态，如增大尾鳍以突出游泳速度感，或让胸鳍呈现可爱扇形；色彩上采用鲜明对比色或渐变色，增加视觉吸引力；表情设计上赋予鱼类拟人化特征，如大眼睛、微笑嘴型，增添亲和力；同时，简化细节，保留特征，确保角色既卡通化又易于识别，如图5-81所示。

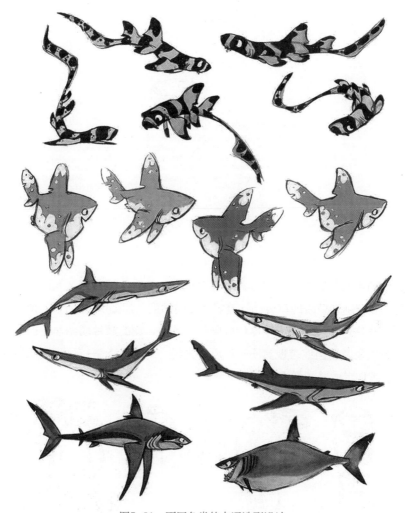

图5-81　不同鱼类的卡通造型设计

2. 蛇

　　蛇的身体通常由多个节段构成，每个节段都具有独立的运动范围和角度。因此，在绘制时，需要特别关注每个节段的位置、弯曲度，以及它们之间的顺序和整体流畅性。蛇的身体通常呈S形弯曲，且各节段间的弯曲度各不相同，如图5-82所示。

<p style="text-align:center">图5-82　蛇的绘制过程</p>

　　蛇的头部和尾部是其关键的部分，头部通常比身体其他部分大，而且能灵活地旋转和扭动，因此需要特别注意表现其运动的流畅性和自然度，如图5-83所示。尾部作为蛇身体的末端，同样要注意其运动的流畅度和舒展度。此外，蛇的鳞片通常呈菱形或椭圆形，需要根据其位置和角度适当地表现其质感和反射光线。蛇的肌肉是蛇身支撑和运动的基础，绘制时需注意表现其质感和弹性。

<p style="text-align:center">图5-83　眼镜王蛇的造型设计</p>

在动画作品中，蛇形象的塑造是一个复杂而细致的过程。以动画片《撒哈拉》中蛇的形象为例，其通过夸张头部特征，如大眼睛，赋予角色生动的表情；细致刻画鳞片质感，增强视觉逼真度；运用鲜明色彩与光影效果，突出蛇在沙漠环境中的独特魅力；同时，通过动作设计展现蛇的敏捷与力量，塑造出既神秘又充满魅力的蛇形象，如图5-84和图5-85所示。

图5-84　动画片《撒哈拉》中的蛇类造型设定

图5-85　动画片《撒哈拉》中的蛇类表情设定

第6章
场景速写与绘制表现

- 场景速写的作用、分类及构图方法
- 空间表现和透视
- 室外风景速写
- 室内场景速写

6.1 场景速写的作用、分类及构图方法

动画速写主要为影视动画创作服务。根据表现的内容，动画速写可以分为角色速写和场景速写两大类。其中，场景速写服务于动画场景设计，通过捕捉和描绘环境、背景、道具等元素，营造出动画故事所需的氛围和情境，为观众呈现一个完整而生动的动画世界。

6.1.1 场景速写的作用

众所周知，在动画片创作过程中，无论动画以何种方式呈现，动画场景设计都是前期创作中不可或缺的重要环节，其主要功能包括设定时间背景、展示事件环境、塑造空间感、刻画人物心理、烘托气氛、推动叙事等。从叙事的角度来看，人们在讲述故事时，通常会按照"时间、地点、人物、事件"的顺序进行，这种叙述方式遵循人们的逻辑思维顺序，是简明扼要地阐述事件而不造成混淆的最佳方法，也符合观众获取信息的观影习惯。因此，我们经常会看到以景物而非人物作为主体内容的动画开场镜头。这类场景空镜头深刻地展现了动画场景在表达美术风格与叙事功能方面的隐含意义。同时，当动画角色出场时，场景空间也随之展现，支撑起角色的表演，还巧妙地烘托出影片的情感氛围，以间接叙述的方式有力地推动着故事情节向前发展。

在早期的电影制作中，场景设计图通常以素描或速写手稿的形式出现，为电影创作提供初步的灵感和依据。随后，根据对细节的需求不断完善草稿，最终形成详细的场景设计图。这些设计图明确了地点、建筑、服装、道具、气氛、光线等细节的构思和设计，初步构建出影片的风格和视觉方向。场景建筑图和效果图都具有高度的技术描述性，提供了精确的规格和标准。

在当今三维技术盛行的时代，它们为动画场景的塑造、影视动画布景和模型搭建提供了重要的依据。按照形式和效果划分，场景设计图大致可分为场景概念图、场景建筑图、场景效果图(又称场景气氛图)。其中，场景建筑图细分为平面图、立面图、剖面图、透视图；场景效果图细分为场景最终效果图、场景细节展示图。以图6-1和图6-2展示的电影《星球大战》的场景设计图为例，左上方是建筑平面图，右下方则是根据平面图绘制的建筑透视图。这些设计图最终用于构建场景模型和道具。在图6-3的另一幅场景建筑图中，我们可以清楚地看到塔楼的正立面图、侧立面图和手绘透视效果图。

动画场景设计对设计师提出了高要求，包括高水平的绘景技能、精妙的设计构思、高度的精确性等。场景速写作为动画场景设计必要的基础训练，通过大量的场景速写经验积累，不仅可以显著提升设计师绘制场景设计图、构图、空间构成和空间透视方面的能力，还能培养创作者对整体场景设计的宏观把控能力。当我们深入探究动画作品的前期创作流程时，可以清晰地看到设计师在动画场景创作上的严谨步骤，即从动画场景进行的初步设计草稿，到细致的场景速写图，再到富有氛围的场景概念气氛图，这一过程逐步形成了生动的场景概念，效果如图6-4～图6-6所示。

图6-1 电影《星球大战》中的建筑设计草图1

图6-2 电影《星球大战》中的建筑设计草图2

图6-3　电影《星球大战》塔楼建筑的正立面图、侧立面图和最终效果图

图6-4　动画场景的初步设计草稿

图6-5　场景速写图

图6-6　场景概念气氛图

6.1.2 场景速写的类型

1. 按绘制空间划分

　　场景速写依据绘制的空间环境，可分为室外风景速写与室内场景速写两大类。从广义上讲，这种分类是基于绘制空间的状态和体积来界定的。室外风景速写不仅涵盖了对山川、河流等纯粹自然景观的描绘，还包含了受到人文元素熏陶的城市与乡村景观的速写，比如繁华都市中错落有致的建筑速写，以及宁静祥和的乡村田园风光写生等。而室内场景速写，则专注于对室内环境的刻画，包括但不限于温馨舒适的居家环境、庄重典雅的会议场所、充满艺术气息的美术馆，或是繁忙有序的办公室景象等，通过对这些室内空间的细致描绘，展现出不同的氛围与情感。

　　室外风景速写与室内场景速写在构图、线条运用等方面都存在差异，需要根据不同的场景特点和要求进行绘制。在构图角度上，室外场景速写通常涉及更广阔的空间范围，因此在构图时需要更多地考虑景深和远近关系，同时要兼顾天气和光线等环境因素对场景的影响。相对而言，室内场景速写通常更为紧凑，需要更多地考虑场景内的家具、物品摆放和人物位置等因素。

　　室外场景速写与室内场景速写在线条与肌理的处理方法上展现出不同的特点。在室外场景速写中，为了捕捉距离感和细节，绘制者往往采用流畅明快的线条，结合大胆的写意技巧来勾勒物体和景观的轮廓，如图6-7所示。室内场景速写则更注重物体的立体感、材质和光影变化的微妙效果，因此通常采用更为细致的线条来精细刻画物体的细节和材质，如图6-8所示。

图6-7　伦勃朗的室外场景速写

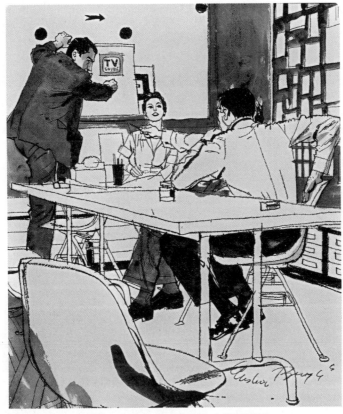

图6-8　斯汀·布里格斯室内场景速写

2. 按绘制的具体内容划分

根据绘制的场景内容不同，场景速写可以分为自然风景速写、建筑速写、静物速写和道具速写。其中，自然风景速写专注于描绘自然景观；建筑速写则聚焦于人类居住和活动的建筑环境；而静物速写和道具速写，则通过专注于对静物和道具的描绘，帮助我们提升对细节和局部处理的精准控制能力。

3. 按绘制的景别划分

根据绘制的景别变化，动画速写可以分为全景速写和局部速写两大类。鉴于动画作品对镜头运用和构图设计有着极高的标准要求，动画创作者在完成场景概念图与场景建筑图的基础上，还需依据剧情发展、情感表达及视听语言的具体需求，进一步绘制完整的场景效果图。因此，动画速写的训练体系也随之细化为针对不同景别的练习。具体而言，全景速写侧重于营造画面整体的节奏感和空间布局，强调宏观视角的把控；而局部速写则更加聚焦于特定局部景别的精细刻画，致力于展现细节之美，如图6-9所示。这样的划分有助于动画师在创作过程中更好地把握不同景别的表现要点，提升作品的视觉表现力。

图6-9　全景速写和局部速写的对比

4. 按绘制时间和技法划分

根据绘制时间和技法的不同，动画速写可分为快写、慢写和默写。这种分类方法与传统速写相似。例如，在进行风景速写时，很多作品是在很短的时间内完成的，特别是表现风吹云动、波浪翻滚等快速变化的瞬间，通常采用快写的方式，如图6-10所示；慢写是以描绘自然风景的细节为主，如斑驳的树影、葱郁的草地、茂盛的灌木等，如图6-11所示；默写则是绘制者根据对风景的形象特征、结构、概况、细节等的记忆和印

象进行默记形式的速写，以还原某一风景的特征和形貌。

图6-10　列维坦的风景写生快写

图6-11　列维坦的风景写生慢写

6.1.3 场景速写的构图方法

在场景速写训练中，精准把握画面主题与重点表现是至关重要的。绘制者应掌握处理虚实、对比、均衡、概括并取舍等构图与画面处理方法，合理确定画面中的明暗对比关系，力求通过画面的构图和景物传达整体的视觉效果。

1. 充分利用取景框

对于初学者而言，在速写训练中最大的困惑往往不是如何应用构图法则，而是在面对真实的自然或人文景观时，如何确定取景范围。为了帮助初学者快速界定取景范围，最简单的方法是用左手拇指和右手食指相对，同时将右手拇指与左手食指相抵，形成一个取景框，保持取景框与目光在一条水平线上，并透过取景框对景物进行观察，以此方法找到画面的中心，如图6-12所示。

图6-12 透过取景框对景物进行观察

借助这一方法，我们可以较容易地确定景物在画面中的具体位置、场景范围及景物间的关系，包括大小比例、视点、角度、高度和景别等。

2. 对重点景物的表现与取舍

在确定所选景物和构图之后，我们就可以考虑在画面布局和景物表现上的取舍问题。例如，如何使画面构图更突出、如何使画面景物的重点更明确，以及如何使画面的层次关系更合理等。首先，应抓住景物中最吸引和打动人的元素，并有选择地进行画面

布局，要避免"面面俱到"的心态，不要过分陷入细节，而要大胆进行取舍。其次，应充分利用点、线、面来处理明暗、虚实、疏密、轻重、聚散等对比关系，并运用构图法则，如垂直构图、水平构图、三角形构图、圆形构图等，结合空间透视规律，在构图中突出主体和重点刻画的对象，逐步完善速写。这种方法可以有效避免看到哪里画到哪里这类"推着画"的问题，从而避免画面出现构图杂乱、缺乏重点的现象。在完成整幅作品后，应对作品进行重新审视，调整变化与统一、整体与局部的结构关系，以统筹把握作品的形式美感。

6.2　空间表现和透视

　　场景速写的精确绘制，依赖于绘画人员对空间结构和透视法则的精确理解与应用。一幅构图合理、明暗得当、张弛有度的速写作品，如果在空间透视上存在错误，将会极大地削弱其艺术水平和审美价值。空间构成是利用透视学中的视点、灭点、视平线等原理，在平面上创造出的空间范围和造型，也是影响设计方案合理生成的决定性因素。例如，点的疏密形成的立体空间、线的变化形成的立体空间，还有点线重叠而形成的空间。

6.2.1　透视的原理

　　透视原理是通过透视法投影，在平面上模拟人眼观察三维空间的效果。它遵循近大远小、近实远虚的规律，即距离观察者近的物体显得大且清晰，远的则显得小且模糊，从而营造出具有深度和真实感的立体空间效果。

　　假设在人与建筑物之间设立一个透明的铅垂面P作为投影面，当人的视线(投射线)穿过此投影面与之相交时，所得的图形即为透视图或透视投影，简称透视。这种透视是以人眼为中心的中心投影，符合人们的视觉习惯。在透视图上，由于投影线并非相互平行且集中于视点，因此所显示的大小并非真实尺寸，而是呈现出近大远小、近高远低、近长远短、近疏远密的视觉效果。透视图的三要素分别是视点、画面和物体，它们的排列顺序为视点→画面→物体。按照此顺序获得的透视图就是缩小透视，也是日常生活中最为常用的一种透视形式。

　　在透视图中，人眼或摄影机被视为投射中心，被称为视点S。为了进行透视投影，我们通常在人和物体之间设置一个透明的铅垂面P作为投影面，可以将其想象成一块玻璃窗。从视点S出发，与物体上各点相连的直线被称为视线(或投射线)，这些视线SA、Sa、SB、Sb与投影面P的交点A°、a°、B°、b°分别代表了物体上各点A、a、B、b在透视图中的位置。依次连接这些透视点，我们就能得到物体的透视图，如图6-13所示。

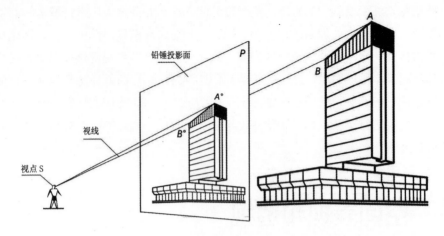

图6-13 透视原理

一个点的透视仍然是一个点；直线的透视一般仍为直线，如果直线通过视点，其透视为一点。画面上的直线的透视为自身，即画面上的直线在透视图中保持直线形态。画面上的平面的透视为自身，即画面上的平面图形在透视图中反映其实际形状。铅垂线的透视仍为铅垂线(即垂直于视平线)，侧垂线的透视仍为侧垂线(即平行于视平线)，垂直于画面的直线的透视通过心点。

6.2.2 透视的分类及画法

1. 平行透视

平行透视，也称为一点透视，是线性透视中的一种基本概念。在这种透视类型中，矩形体的某一个面应与画平面平行，即面向观众。物体的两个相邻面界定的线条与画面同样保持平行关系，且这些线条之间即平行又垂直。只有一个轴向的透视线具有灭点，即一点透视。

在平行透视图中，H为视平线，F为灭点，矩形体的正面与画面平行，而在纵深轴向上，线条向灭点F消失，如图6-14所示。

图6-14 一点透视

1) 平行透视的绘制步骤

首先，确定视平线的位置，然后确定心点。视平线的高低位置是可以变化的，但一般情况下，我们选择画面对角线交叉点左右水平延长线作为视平线，并将视平线上的交叉点作为心点。

然后，在画面上以心点S'为基准，使用细线绘制立面图，并将各角点与心点S'相连，形成一组线束，即一组画面垂直线的全长透视。通过透视平面图中的各点引投影连线，与透视图中的相应线束相交，可以得到透视图，如图6-15所示。

在影视及动画作品中，一点透视是常见的画面透视形式，可以将观众的注意力向纵深空间延展，如图6-16所示。在动画速写中，一点透视可以有效提升空间感并充分增强画面的构图效果，如图6-17所示和图6-18所示。

图6-15　一点透视的空间

图6-16　动画及影视作品中的一点透视

图6-17　一点透视有效提升空间感

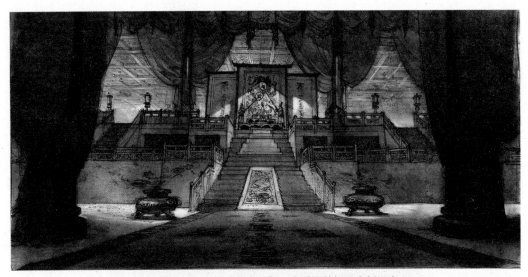

图6-18　动画电影《花木兰》一点透视的场景空间设定

2) 平行透视中倾斜物体的画法

在建筑中，具有倾斜面或倾斜线条的物体很常见，如倾斜的房顶、陡坡等，以及一些既不平行也不垂直的斜面结构，如整体呈现向下倾斜感的台阶和楼梯等。

在绘制倾斜透视时，倾斜面上的线条会向天点或地点逐渐消失。天点和地点位于画面的中轴线上。如图6-19所示，左侧的单面倾斜物体，其平面部分的线条会向心点汇聚并消失，而其倾斜面的线条则向天点延伸并消失。右侧展示的是具有下坡面的物体，如房屋的坡型屋顶等，这些下坡倾斜面的线条则会向地点延伸并逐渐消失。

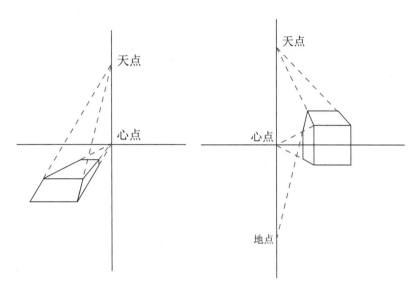

图6-19 平行透视中倾斜物体的画法

3) 圆面透视的绘制步骤

为了绘制圆面的透视图，我们首先需要绘制出正方形的透视图，遵循透视原理使线条逐渐汇聚。接着，确定圆与正方形边缘在透视图中相接触的四个切点位置。随后，绘制出圆的对角线透视图，并找出圆与对角线在四个角点的透视位置。如有需要，可根据几何关系进一步求出更多点以细化图形。最终，光滑地连接这些点，形成一个与正方形透视边缘相切的闭合曲线，即完成了圆面的透视图绘制，效果如图6-20所示。

图6-20 圆面的透视绘制

在绘制生活景物时，如在绘制带有合页的门窗时，由于此类门和窗都是以门轴为中心旋转的，所以上述圆面透视画法还可以应用到透视图中绘制门窗的开合。虽然窗的开关方向可能有所区别，但绘制方法和手段是相同的。首先在画面中确定以门宽为1/2边长的正方形，绘制正方形的对角线，然后绘制一个圆(图中地面的半圆为正圆1/2面积)，这个圆代表门的开关轨迹。门的灭点由门的开关角度决定，也应该位于视平线上。在确定地平面上门的角度后，绘制延长线，并与视平线交于门的灭点，如图6-21所示。

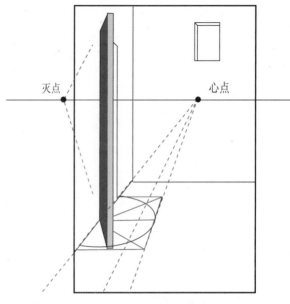

图6-21　圆面透视画法的应用

图6-22展示了一幅运用圆面透视原理绘制的风景速写作品。

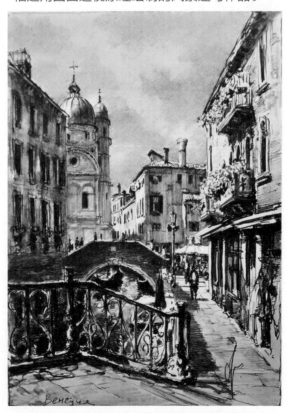

图6-22　根纳季·奥夫恰连科的风景速写作品

2. 成角透视

成角透视是指当镜头视中线与被摄对象所成角度不为90°时的透视效果。在成角透视情况下，一个矩形物体通常有两个灭点，这两个灭点Fx和Fy分别在视平线的左右两边，并最终在视平线上消失，如图6-23所示。

图6-23　成角透视

1) 成角透视的画法

在绘制成角透视时，先要确定灭点，即由视点分别绘制两条平行于物体两边的直线，这两条线在视平线上的投影交点，就是左右灭点。灭点距离心点的远近，取决于镜头与被摄物体的成角大小。当所成角度越小时，灭点距离心点越远，看到的面越大。相反，当所成角度越大时，灭点距离心点越近，看到的面越小，纵深感越强，如图6-24所示。

左灭点　　　　　　　　　　　　　　　　　　　　　　　右灭点

图6-24　成角透视的画法

2) 成角透视中的倾斜物体

在成角透视中，倾斜物体如上下坡、台阶、斜坡的房顶等，主要呈现两种情况：一种是近高远低的下坡，其中倾斜面上的平行线向地点消失；另一种是近低远高的土坡，倾斜面上的平行线向天点消失。天点和地点的位置均根据倾斜角度而定，分别位于左右灭点的垂直线上。倾斜角越大，天点和地点距视平线越远。

我们仍然以门为例，讲解成角透视在速写中的应用。在图6-25中，门的透视左右灭点根据门的开合角度大小而定。以门连接墙面处为轴心，门的宽度为半径，绘制出相应的圆形。同时，绘制圆形在成角透视中的灭点，并使其分别与两侧灭点相交。

图6-25　成角透视中门的绘制

　　成角透视的画面效果较为自由、活泼，不仅真实地反映空间，还能展现建筑物的正侧两面。这种透视适宜塑造建筑物的体积感，并丰富了画面的层次变化，是建筑速写中常见的表现手法，如图6-26所示。

图6-26　建筑设计师丹·霍格曼的速写作品

3. 三点透视

当画面与基面形成倾斜角度时，形体上的x、y、z三条坐标轴均与画面倾斜相交。在透视视图中，与这三条坐标轴平行的线段均有灭点，这种现象称为三点透视。在三点透视的直观图中，我们可以将P投影面理解为人的视角或画平面。图6-27中矩形因其所处的位置和倾斜的角度构成了三点透视的典型状态。在这种透视状态下，矩形在透视图中不仅呈现出左右两侧的灭点(Fx、Fy)，而且在俯视视角的影响下，物体的下端还会出现一个垂直向下的灭点Fz，如图6-28所示。

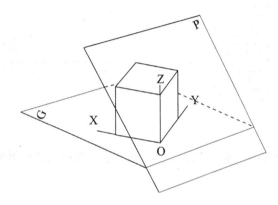

图6-27 矩形的三点透视直观图

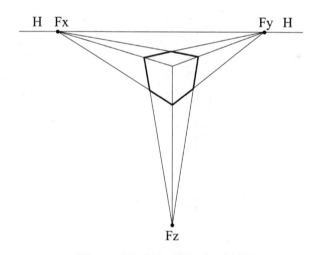

图6-28 同一视角下的矩形三点透视图

1) 三点透视的类型

当画面倾斜角θ小于90°时，称为仰望三点透视，其特点是铅垂棱线向上消失于灭点Fz，如图6-29所示。

图6-29　仰望三点透视

当画面倾斜角θ大于90°时，称为鸟瞰三点透视，其特点是铅垂棱线向下消失于灭点 Fz，如图6-30所示。

图6-30　俯视三点透视

2) 三点透视鸟瞰图的基本画法

鸟瞰图是根据透视原理，运用高视点透视法从高处某一点向下俯视地面起伏而绘制的立体图。它仿佛是鸟类在高空中俯瞰制图区域所见的景象，相较于首平面图，鸟瞰图更具真实感。在绘制鸟瞰图时，图中的各要素一般都遵循透视投影的规则进行描绘。绘制过程通常首先确定结构线的灭点，然后依据这些灭点和透视规则绘制出具有透视效果的鸟瞰图，如图6-31～图6-33所示。

图6-31　三点透视在动画速写中的应用1

图6-32　三点透视在动画速写中的应用2

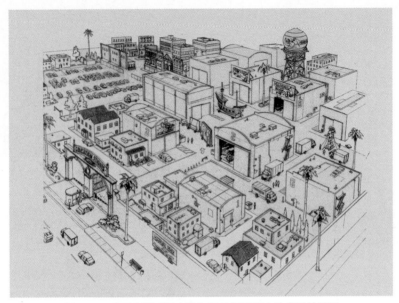

图6-33 动画电影《闪电狗》场景设计稿中的鸟瞰效果图

4. 仰视角度的透视画法

- 平行透视下的仰视画法：镜头中的垂直线均向天点消失，而纵身线则向心点消失，如图6-34所示。

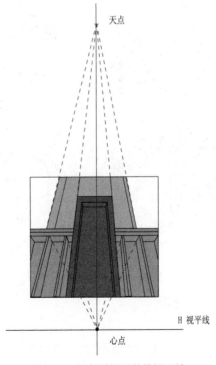

图6-34 平行透视下的仰视画法

- 成角透视下的仰视画法：确定天点后，镜头中的垂直线均向天点消失，向左右灭点消失的线段仍分别向左右灭点消失，如图6-35所示。

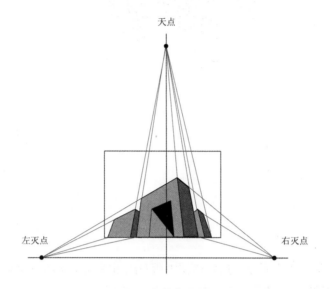

图6-35 成角透视下的仰视画法

- 垂直仰视画法：在仰角为90°的仰视透视中，天点位于画面对角线的交点上，如图6-36所示。

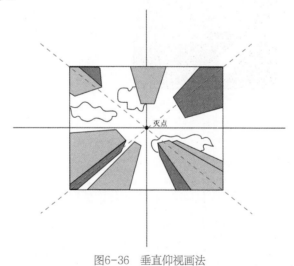

图6-36 垂直仰视画法

5. 俯视角度的透视画法

- 平行透视下的俯视画法：在平行透视中，所有垂直线均向地点消失，向心点消失的线段仍向心点消失，如图6-37所示。

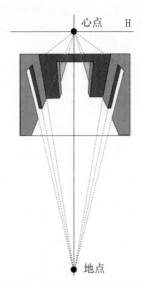

图6-37　平行透视下的俯视画法

- 成角透视下的俯视画法：成角透视中所有的垂直线均向地点消失，原来向左右灭点消失的线段仍向左右灭点消失，如图6-38所示。

图6-38　成角透视下的俯视画法

6. 速写视点的选取与透视应用

在速写训练中，绘制者不仅要熟练应用透视技巧，还应掌握选择视点的方法。视点决定了画面主体景物的位置及呈现的角度，对画面的构图和整体效果产生深远的影响。同时，选择合适的透视类型和确定配景的大小尺度也非常关键，这样我们才能有效地将透视原理应用于景物描绘之中，创造出既准确又富有吸引力的视觉作品。

1) 选择合理视距

我们应该明确不同视距产生的透视差别。以图6-39为例，图a中的S_1、S_2可看作摄影机对灰色矩形的取景视角。图b的视距较近，透视效果较为夸张，导致矩形主体物显得偏小，并出现失真现象。图c的视距正常，矩形主体物的图形大小适中，更接近人的正常视觉观看效果。

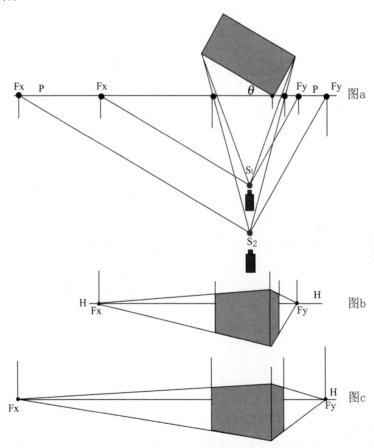

图6-39　同一物体在不同视距下的观看效果

2) 选定视点的左右位置

站点又称为停点，是观者驻足观察的位置。在选择站点时，应确保画面主体的透视效果呈现出适当的立体感。当形体与画面的相对位置已经固定，且视距也已确定的情况下，就要考虑站点在水平面上的左右布局。例如，在两点成角透视中，为了能够看到物

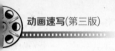

体的两个不同方向的面，我们需要精心挑选一个最为适宜的水平站点位置。

以图6-40为例，该矩形体的左侧灭点为Fx，右侧灭点为Fy，当基于不同站点S_1、S_2、S_3、S_4分别进行观察，所得的透视图像均呈现出不同的效果。从站点S_1观察矩形体时，虽然其右侧灭点为Fy，但这个灭点被矩形体本身所遮挡，因此透视图中仅能看到矩形体的一个面，从而削弱了其立体感。相较于站点S_1，站点S_2虽然能让右侧灭点Fy不再被遮挡，但这个灭点却相对靠近矩形体的右侧，导致矩形体的右侧面显得过于狭窄，无法充分展现出立体感。而从站点S_4观察到的透视效果中，矩形体的长面看起来较短，短面则显得略长，这使得矩形体看上去更接近正方体，观者依然无法准确感知其真实形态。相比之下，从站点S_3的位置观察物体时，能够获得相对最佳的视觉体积感，且不易产生视错觉，是观察该矩形体较为理想的位置。

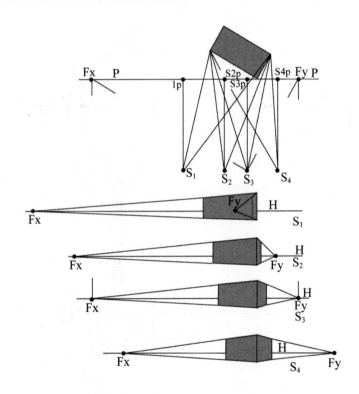

图6-40　同一物体在不同站点位置下的观看效果

3) 选定视高

视高，即人视平线的高度。在速写中，视觉观察高度的变化能够产生不同的视觉俯仰效果。具体来说，视平线位置的高低变化，将导致物体在透视空间中的关系呈现出不同的表现形式，显著地影响画面的空间效果。通常视平线的高度分为高、中、低三种，其界定方法是基于视平线与画面主体物水平中线的相对位置。高视平线是指视平线位于物体水平中线之上，中视平线是指视平线基本位于物体水平中线处，而低视平线是指视平线位于物体水平中线以下。

我们选取了从a到f六种不同的视高，并以此为例，展示同一物体在视觉观察高度发生变化时所产生的直观效果，如图6-41所示。

图6-41 同一物体在视觉观察高度变化时产生的效果

- 图a的视平线位置偏下，离物体底部较近，压缩了地面在画面中占据的比例，较适合表现相对宽广的场景。
- 图b的视平线位于物体高度正中，视平线上下方空间比例相当，视觉差别较小，相对较为稳定，是常见的透视表现效果。
- 图c的视平线位置偏上，离物体顶部较近，其透视效果使物体看上去并不高大，这种角度适合呈现具有一定距离或相对低矮的房屋。
- 图d的视平线高于物体，呈现为俯视效果的透视图，适合表现地表的景物层次、数量、地理位置等，能给人辽阔且深远的感受，适宜表现盛大、开阔的场面。
- 图e的视平线与地平线重合，形成了轻微仰视效果的透视图，适合表现雄伟的建筑物。
- 图f的视平线远低于物体，形成更具仰视效果的透视图。此类透视图多适用于表现处于较高位置的物体或建筑。

同一物体在视觉感知中，随着观察高度与角度的变动，会呈现出不同的视觉效果，如图6-42所示。

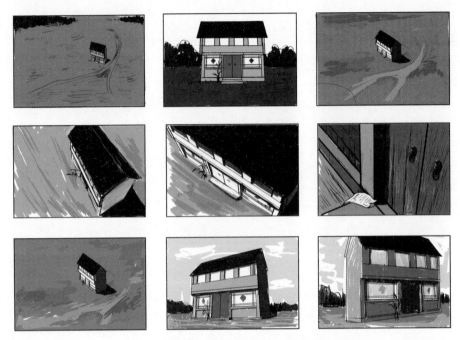

图6-42　同一物体在视觉观察高度和角度变化时的效果

6.3　室外风景速写

风景速写在动画速写中占据着举足轻重的地位，它不仅能够锻炼设计师的观察力和感受力，还能够促使设计师探索自然美的多样化艺术表现形式。风景速写的选材范围广泛，包括大自然的各种景观，如山水、森林、田园、桥梁、季节和气候变化等。这些丰富多彩的自然风光和生活场景，为设计师提供了源源不断的创作素材，是场景设计的灵感来源。

在进行室外风景的速写训练中，我们需要注意构图的合理性和景物的组织，同时要处理好对比、疏密等层次关系，以更好地捕捉风景的多变性。

6.3.1　风景速写的构思方法

在进行风景速写时，首要步骤是构思一个简洁而明确的画面，并据此挑选出合适的景点和构图形式。在选择景点时，需要对周围环境进行全面的观察和感受，找到最能表现意图的角度和场景，并对画面中的元素进行适当的取舍和调整，突出主次关系，强调疏密对比。与摄影相比，速写绘画赋予了画家极大的创作自由，允许根据个人的主观

感受对景物进行处理和创作，从而使画面更加生动、有趣。例如，要表现广阔的平原景象，可采用横向构图；而要表现高耸的山峰景象，则可采用纵向构图。

在绘制风景速写时，要注意将画面中的景物按照它们在空间深度上的远近分为远景、中景和近景，以建立画面的空间层次感。在表现这些景物时，灵活运用疏密、黑白、虚实等对比手法，营造不同层次之间的空间距离，以便更好地突出画面中的重点内容。

6.3.2　风景速写中景物的绘制方法

在风景速写中，植物作为常见的描绘对象，种类繁多且形态复杂，但我们依然可以掌握其有效的表现方法。树木，作为风景速写中的重要构成元素，其结构和形状各异，叶子与树干相互交错、重叠，展现出无比丰富的视觉变化。相较于建筑物和山体等具有明确、单一结构的对象，树木的形态更加多变，因此在学习绘制树木时，我们需要投入更多的时间和精力。

在描绘树木的过程中，我们应当密切关注树干、树叶的疏密程度，以及它们的伸展方向等关键特征。为了实现最佳的描绘效果，我们需要从不同角度仔细观察和分析树木的形态特征，精心挑选最能展现其独特魅力的角度进行刻画。这样的细致观察和精心选择，将有助于我们在风景速写中更加生动地捕捉和表现树木的韵味。

1. 树木的表现

树木的形态多样，树木的基本结构由主干、树枝和树叶组成。对于初学者来说，绘制和表现树木外形可能颇具挑战性，特别是当树枝下垂和叶片稀疏时，树冠形状的变化更加难以把握。在绘制时，应关注树干和枝条的整体形态，以及树冠的外形特点。树冠的外观形状由树叶构成，树叶的大小、疏密和生长结构会影响树冠的整体外形。绘制时需要注意主干和树枝的穿插组织需要有所取舍，树叶的排列要规律化，达到疏密适宜的效果。同时，要注意表现主要景物的比例，可以通过绘制不同大小的物体来衬托主体景物，增强画面的立体感和空间效果。与枝叶茂密的树冠相比，形状清晰、整体性强的树冠更容易表现，如图6-43所示。

图6-43　树木速写

1) 树木的形态

树木的形态特征非常重要，它是指树的外形轮廓所呈现的大致形态。树木向四周展开，因此树的形态呈现出立体感，由树干的姿态和树冠的形状共同构成。树干的姿态可能是弯曲或笔直的，树冠的形状可能呈球形、半球形或由多个球形和半球形组成，也可能是锥形或由锥形重叠构成，如图6-44所示。

图6-44　不同形态的树木速写

2) 树干的画法

树干作为树木的支撑骨架，对树木的整体姿态起着决定性的作用。通过观察落叶树和干枯树木，我们可以更好地理解枝干的构造规律，从而在描绘树干时更加精准。在绘制树干的过程中，应首先区分主干和分支。通常情况下，主干比较粗壮且笔直，而从主干分出的枝干则向四周伸展，靠近主干的枝干比较粗，越远离主干则越细。

在描绘树枝时，应注意主次分明，先着重描绘主要枝干，再逐渐补充和细化较小的树枝。同时，要准确把握枝干的穿插关系和生长走势，使整个树木的形态更加自然。在绘制灌木时，主枝和分枝的关系可能不明显，因此需要把握其基本形态，选择具有代表性的枝干进行描绘。

对于大树、老树，还需要注意描绘其树皮、节和根。不同种类的树皮具有不同的纹理特征，如松树的树皮像鳞片，柏树的树皮环绕树干，桐树的树皮横向延伸，柳树的树皮则呈斜向纹理，如图6-45所示。

图6-45　树皮的画法

3) 树叶的画法

树叶的形状不仅塑造了树木的边缘轮廓，还深刻影响着树木的绘画计法。在自然界中，树木种类繁多，树叶的形状也千差万别，但大体上可分为针叶和阔叶两类。在绘画中，树叶的处理是形成画面整体疏密布局的重要因素。要准确把握树叶的形状和排列规

律，并分组处理，确保各组之间的疏密度适当，这样才能形成有层次感的树形。

在速写实践中，常见的树叶绘制方法包括点画法、线画法和明暗画法，如图6-46所示。

图6-46　树叶画法

点画法是将不同形状的叶片概括为各种符号化的点状图案，通过这些符号的重复排列和疏密有致的分布可以构建出树的形状。点画法在中国传统画法中占有重要地位，当用于速写时，能够创造出独特的装饰效果。正确处理点的疏密关系和层次分布，能够营造出丰富的空间感，使画面更加生动立体，如图6-47所示。

图6-47　树叶的点画法

线画法是速写中常用的技巧，就是用线条描绘叶片的形状或轮廓。这种技法通常能够产生灵动明确的效果，如图6-48所示。线画法特别适合描绘前景中的树叶，而树叶的色调和暗部可以通过不同方向和密度的线条来表现。

图6-48　树叶的线画法

明暗画法通过综合运用点、线、面来表现黑白灰的色调关系，从而展现树木的层次变化和空间感。它利用不同深浅程度的色块来构建色调层次，能够客观且真实地再现树木的形态特征和空间关系，是一种立体画法。在绘制过程中，应注意保持树木外形的相对完整性，并确保其与画面其他部分在空间关系上的协调统一。树丛由多种树木密集排列而成，绘制时需要注意画面的疏密与整体性，选择相对完整的树木作为画面表现的主体，突出其主要枝干的穿插关系，并与其他树木在层次上拉开距离。同时，将后面的树木作为中景进行概括处理，在色调上与近处的树木有所区分，以营造出林木幽深的空间效果，如图6-49所示。

图6-49　树叶的明暗画法

2. 建筑物的表现

建筑速写是以建筑作物为主要表现对象，如建筑物的外观、结构形态和风格特征等元素，都属于建筑速写表现的重要范畴。在进行建筑速写训练时，应准确把握透视关系，同时考虑空间层次和构成关系，以强调空间感并突出视觉冲击力。绘制时，应采用符合画面气氛的视角，并加强其视觉表现力。

1) 建筑物的结构

建筑物的结构不仅满足了人类对空间利用和美观性的需求，而且是社会生活中不可或缺的物质条件，构成了人为的物质生活环境。同时，建筑物不仅映射出人类的物质追求，更是历史、文化、艺术的载体，深刻体现了人类的精神需求。各类建筑物的功能和形式均通过其结构来实现，建筑结构由板、梁、柱、墙、基础等建筑构件组成，这些构件共同赋予了建筑特定的空间功能，并能安全地承受建筑物所承受的各种正常荷载。在

描绘建筑物时，首先应从几何形体的角度出发，将建筑物内部的承重结构、排架结构、框架结构等形态，以及外部的门、窗、檐、顶等元素，视为有序排列的几何形体。此外，还需运用透视原理，深入理解建筑物线条在空间结构中的组合排列方法，并妥善处理明暗对比等光影效果，如图6-50～图6-52所示。

图6-50 夏克梁的场景建筑速写作品

图6-51　余工的巴黎建筑速写作品

图6-52 赖特的建筑速写作品

2) 建筑物的细节

在速写过程中，如果要表现建筑物的细节，就要注意对其材质进行刻画，并兼顾整体与细节之间的画面节奏平衡。要善于运用线条的粗细、曲直、长短、疏密等视觉元素，刻画建筑物的细节，如斑驳的墙面、砖块与瓦砾、富于韵律变化的屋檐等，如图6-53和图6-54所示。

图6-53 伦勃朗的建筑速写作品

图6-54 亚历山大•布罗德斯基的建筑速写作品

在速写中，应对不同材质的建筑元素如金属、木质、石头等，进行精心的刻画和打磨。在塑造这些元素时，可以通过巧妙的排线方式、细腻的色调变化，以及丰富的点线组合等方法，来精确地呈现出它们各自独特的质感，让作品在视觉上更加经得起推敲，展现出丰富多样的艺术效果，如图6-55所示。

图6-55 不同材质的速写表现

3. 山水的表现

1) 山

山呈现出不同的形态，如峰、峦、岭、崖、岩、坡、谷、壑等。一般而言，南方的山脉起伏平缓，林木茂密，线条圆润；而北方的山脉则高大挺拔，断层和绝壁明显，山石林立，线条刚硬。在绘制山脉时，首先需从远处进行整体观察，并关注近处的环境细节。然后从山体的结构关系着手，从宏大的结构轮廓逐步深入到细节变化，同时将山上的树木和房屋作为点缀，以丰富整体结构层次。个人的印象和感受在此过程中至关重要，它们通常是确定构图形式的重要前提。例如，要表现巍峨山峰的层峦叠嶂，适合采用竖构图；要表现山脉的绵延秀丽，适合横幅构图；要表现山体稳定而结实的结构，可采用方构图。在此基础上，应从山石的大轮廓和层次入手，确定需要集中表现的部分。在刻画山石裸露的山景时，要控制好大的主体结构和整体态势，避免过分关注琐碎的局部细节；而在描绘林木繁茂的山景时，则要准确把握山的外形轮廓、走势起伏，以及林木的繁茂状态，如图6-56~图6-58所示。

图6-56　宫崎骏的分镜速写手稿

图6-57　伦勃朗的风景速写作品

图6-58　黄艾的风景速写作品

2) 水面

在自然界中，水的形态多种多样，如江、河、湖、海、瀑布、溪流、池塘等。水具有不同的形态特征，有的缓慢流淌，有的湍急奔腾，有的深不透明，有的清澈透明。为了准确表现这些形态，需要采用不同的绘画技巧和表现手法。例如，借助倒影的手法，

可以表现较为平静的水面，水面越平静，倒影越清晰。在表现涟漪和波浪时，则需要根据水流走势、水面起伏的规律，从主观感受出发，用自由有序、松而不散的线条概括和提炼水面的节奏变化。在表现海天一色的景象时，可以运用黑、白、灰的色调关系表现海中朦胧的月色，以及通过海水由近及远的色度变化来表现海水的深度，从而营造出画面的深远意境。总之，通过灵活运用不同的绘画技法和手法，画家可以准确地表现出自然界中不同种类水的特点和风貌，如图6-59～图6-61所示。

图6-59　伊里亚·叶菲莫维奇·列宾的速写作品1

图6-60　伊里亚·叶菲莫维奇·列宾的速写作品2

图6-61 富兰克林·布斯的速写作品

4. 天空与陆地

1) 天空的塑造

许多关于自然风景的绘画作品中，都包含天空的元素，为了表现天空的广袤和宽广，常常使用留白的方式，让天空占据画面的大部分空间。在天空中，云是常见的元素，它能够为天空增添活力的氛围。云朵的形态千变万化，通过表现其形状和大小变化可丰富画面内容。在绘制云朵时，应注意把握云的整体形态，并考虑其与地面景物的关系。由于云具有厚度，因此在处理云的起伏变化时，需要表现其层次，如图6-62～图6-64所示。对于没有云的天空，可以通过点、线的排列和由远及近的色调变化来表现天空的高阔和深远。

图6-62　宫崎骏的分镜速写手稿

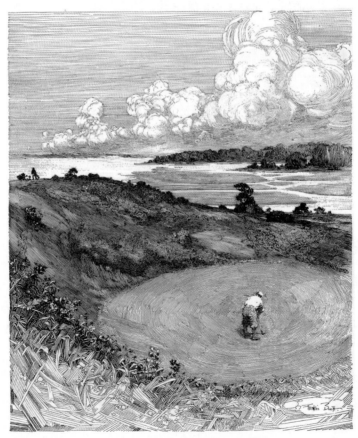

图6-63　富兰克林·布斯的速写作品

图6-64 伊凡·伊凡诺维奇·希施金的速写作品

2) 陆地的表现

在表现陆地景观时，可以通过线条的方向来巧妙地展现田野和道路的延伸感，并利用线条的粗细、宽窄、曲直、流畅与生涩等变化，来细腻地表现地表的深浅与质感。树木、建筑等景物的融入，可以丰富画面的节奏感和变化性，有助于营造出更具有层次感和生动性的画面。例如，利用线条的变化来表现地形的高低起伏和沟壑的深浅，而对于树木、房屋等景物的精心描绘，则能够协调画面的布局，使画面显得更加生动自然，如图6-65和图6-66所示。

图6-65 特汉姆·奥比亚佩科的风景速写作品

图6-66　让·弗朗索瓦·米勒的速写作品

5. 全景和局部速写的表现要点

在风景速写中，全景速写和局部景物速写的重点有所不同。全景速写侧重于展现整体场景的特点、布局和结构，强调画面构图、布局和氛围的表现。通过观察和整理自然界中丰富多彩的景象，绘制者可培养自身对整体审美效果的掌握能力。局部景物速写则侧重研究和表现单个景物的结构和特征，它关注景物间的细节差异，旨在发现各种景物形态美的规律。通过绘制个体和局部景物，绘制者能够逐渐认识和把握各种景物的结构特点，进而熟悉和掌握景物的绘制方法及表现技巧。

虽然速写受到时间的限制，需要概括和简化，但我们在快速绘制的同时，也要对个体或局部景物进行适当的细致描写，注重展现景物的特点、结构和个体差异，以此来培养一种既注重观察整体性又强调表现特殊性的审美方式。

6.4　室内场景速写

　　室内场景速写是动画设计的基础，通过捕捉日常生活中的室内环境，构建出富有情感色彩的虚拟空间。它要求细致观察空间布局、光线变化、物品摆放等细节，运用线条与阴影表现质感与层次。速写不仅积累创作素材，更深入挖掘真实生活中的情感体验，提炼场景设计的基本规律。通过训练，动画师能更生动地展现室内氛围，为作品增添视觉与情感深度，使观众感受到居住者的个性与生活气息。

6.4.1　室内场景速写的构思方法

　　室内场景速写与动画中的人物活动和故事情节发展密不可分，它一般围绕人物活动和生活情景展开，不仅局限于描绘景物本身，更强调表现人物的活动和情感。在动画设计中，场景与主角的形象紧密相连，只有将角色与场景相融合，才能让动画更加真实。在速写的基础上，通过添加情节和情绪因素，可以增强画面的情感色彩和生动性。

　　室内场景速写需要处理的内容较多，包括人物、动物、场景和家具等，因此需要掌握各种对象的描绘技巧。此外，还需要考虑各种关系因素，如主体与客体的关系、空间透视关系、人物的组合关系，以及人物与环境的关系等，以确保这些因素在作品中有序且协调。室内场景速写不仅要求绘制者具备造型能力，还需要具备整体控制和组织协调能力。在表现特定场景时，要做到主题突出，抓住重点，使画面更有吸引力和感染力，如图6-67～图6-70所示。

图6-67　保罗·赫斯顿的速写作品1

图6-68　保罗·赫斯顿的速写作品2

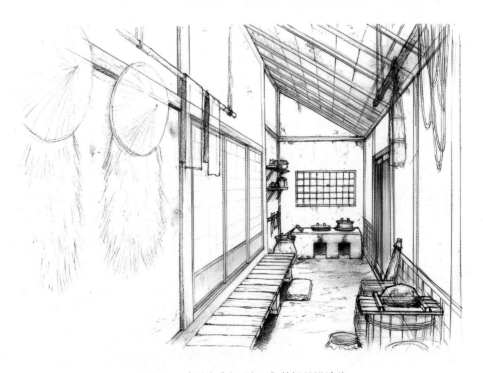

图6-69　动画片《鬼灭之刃》的场景设计稿

图6-70 动画片《紫罗兰永恒花园》的场景设计稿

在绘制室内场景速写之前，首先需要通过对室内环境的细致观察与个人感悟，形成初步的画面构思和表现形式。这一构思过程是基于主观感受的，它要求我们从室内场景中发掘出最具表现力和艺术价值的内容，并快速确定主题。然后，我们需要对室内的自然形态进行取舍和归纳，精心安排室内的人物活动与情节布局，从而形成清晰的空间层次与形式结构，如图6-71所示。

在进行场景速写时，通常情况下要通过勾勒草图等方式来确定构思，以此来协调和组织画面中的人物和物品，营造不同元素间的对比和呼应。对于初学者而言，建议从简单的场景和情节描绘入手，并逐步提高难度进行练习。通过持续的练习和积累，可以不断汇聚创作感受与绘图经验，为动画创作奠定坚实的基础。

图6-71 室内场景创作过程

6.4.2　室内场景速写的表现要点

在进行室内场景速写时,创作者需从整体风格出发,精心调控场景与角色的关系,使其相互映衬,营造独特的氛围与情感色彩。在精准描绘室内景物结构与形象的基础上,采用清晰连贯的单根线条细致刻画每一处细节,不仅增强画面视觉效果,也符合动画片对精准度和流畅性的高要求,从而更好地展现室内空间特点,赋予画面层次感和艺术感染力。此外,将人物及其他元素和谐融入场景,同时准确把握空间透视与光影效果,是提升场景气氛表达的关键。

1.突出画面主题

在描绘特定室内场景时,首要任务是确立鲜明的画面主题。这要求我们深入洞察并把握室内环境的精髓,涵盖房间的空间尺度、布局构思、家具的选型与摆放,以及装饰细节的点睛之笔。通过细致入微的观察与详尽记录,我们能够更透彻地领悟场景的独特气质与情感基调,进而精准地凸显画面的核心主题。这一过程不仅涉及对物质元素的捕捉,更在于深刻体会空间所承载的情感与故事脉络,确保最终呈现的画面不仅栩栩如生,而且主题鲜明,如图6-72和图6-73所示。

图6-72　动画片《鬼灭之刃》的场景设计稿1

图6-73 动画片《鬼灭之刃》的场景设计稿2

2. 注意透视关系和光影效果

在室内场景速写中，透视关系的精准把握至关重要，它关乎空间深度的真实呈现。通过绘制简单的平面图辅助理解室内布局，能确保家具及其他元素的安排既合理又协调，赋予画面以稳定的结构感。同时，光影效果的巧妙运用也不可忽视，它能极大地增强画面的真实度和层次感，使室内场景显得更加生动立体。因此，在速写创作中，细致刻画透视与光影，是提升作品艺术效果与感染力的有效途径，如图6-74和图6-75所示。

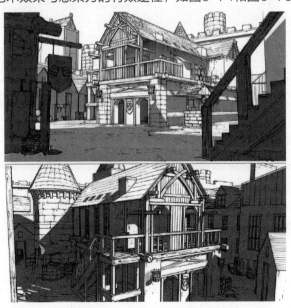

图6-74 场景速写光影1

<p style="text-align:center">图6-75　场景速写光影2</p>

3. 协调场景与人物的关系

在室内场景速写中，准确把握场景与人物间的互动关系极为重要。速写不仅要突出场景的特点，还需生动展现人物在场景中的活动状态与情感流露。为此，细致刻画人物的姿态、微妙表情及自然动作成为关键，它们共同营造出一种身临其境的逼真氛围。通

过精心捕捉这些元素，速写作品能更深刻地传达场景故事，使观者仿佛置身于画面之中，感受人物的喜怒哀乐与场景的独特魅力，如图6-76和图6-77所示。

图6-76 动画电影《花木兰》的场景设计1

图6-77 动画电影《花木兰》的场景设计2

4. 层次分明和主次有序

在室内场景速写中，要表现大空间、大环境和复杂场景，需要有组织、有秩序，善于抓住重点，并使用适当的手法对画面进行归纳和概括。这样的处理使画面简洁而有力，主次分明，空间关系明确，让观众一目了然。这样的画面也更加规律有序，可以帮助观众更好地理解故事情节，从而获得优质的视觉体验。因此，在室内场景速写中，要注重对画面规律和节奏的表现力，如图6-78所示。

图6-78　弗朗西斯科·巴斯克斯的室内场景速写作品

下面我们根据室内场景速写的表现要点，来绘制一个简单的室内场景。我们需要先观察实际场景或参考图片等素材，整理和记录房间的特点。可以先用简单的几何图形绘制房间的平面布局，如墙壁、地板、窗户等，如图6-79所示。

图6-79 房间的平面布局图

接着需要考虑房间内的家具摆设，如书架、桌子、椅子等，可以使用简单的方块、圆柱等基本几何体来表现家具的大致形状。然后逐步添加细节，如书架上的书籍、桌子上的文具等，如图6-80所示。

图6-80 房间细节丰富过程

在绘制家具时，应注意家具与墙壁、地板等的水平和垂直空间的衔接关系，确保家具与周围环境的协调，以保持自然感和真实性。同时，一定要注意灯光的设置，让整个

场景呈现出明暗对比鲜明的视觉效果，从而增强画面的立体感，如图6-81所示。此外，为了丰富画面，可以加入一些装饰物，如地毯、窗帘、装饰画等。

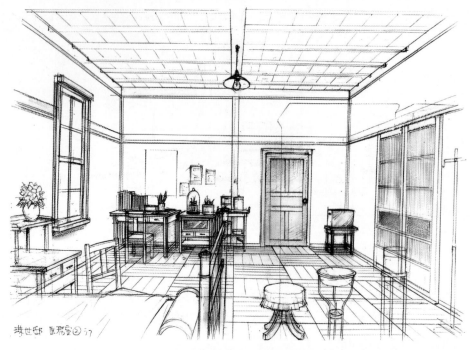

图6-81　房间细节丰富过程

　　在运用场景速写技巧时，需灵活应对复杂场景，避免机械复制现实。应对场景中的对象进行适当概括，采用简洁的绘画语言来丰富画面内容，同时为观众留下足够的想象空间，使他们能够深刻体会画面所传达的情感。这意味着要从各种关系出发，对画面中的形象进行恰当的取舍、组合和变化，以有效表现画面的内容。此外，在场景速写中，应注意延续时空想象，巧妙融合时空片段与情境氛围，从而激发观众的联想和情感共鸣。

考试题库

一、单选题

1. 动画速写训练的主要目的是什么？
 - A. 培养艺术家的绘画技能
 - B. 为动画创作提供完整且饱满的角色形象
 - C. 提升个人艺术修养
 - D. 增强对色彩的运用能力

2. 在素描与速写的比较中，以下哪项描述是正确的？
 - A. 素描和速写没有明确的界定，且训练目的完全相同
 - B. 素描强调长时间、精细的刻画，速写则更注重快速记录和概括
 - C. 素描通常用于功能性目的，而速写更侧重于艺术表现
 - D. 素描的绘制时间通常比速写更短

3. 在动画速写中，对角色力量传递的动态捕捉能力主要体现在什么方面？
 - A. 对角色表情的细腻刻画
 - B. 对角色服饰的详细描绘
 - C. 对角色动作线条和力量方向的概括
 - D. 对角色背景环境的渲染

4. 在动画速写中，以下哪种工具最适合用于修改细节？
 - A. 铅笔　　　　　　B. 炭笔　　　　　　C. 可塑橡皮　　　　　　D. 钢笔

5. 在速写的表现形式中，以光影为主导的造型表现形式主要侧重表现什么？
 - A. 对形体和动势的概括　　　　　　B. 对明暗关系和肌理效果的塑造
 - C. 对辅助线的运用　　　　　　　　D. 对色彩层次的表现

6. 动画速写训练的主要目的是什么？
 - A. 提升静态绘画作品的艺术价值　　B. 直接服务于动画创作
 - C. 培养艺术家的个人风格　　　　　D. 增强对传统绘画技法的理解

7. 在动画速写中，哪种观察方法侧重于将复杂结构概括为基本几何形体？

 A. 概括式观察方法
 B. 对比式观察方法
 C. 先整体后局部的观察方法
 D. 体块式观察方法

8. 在处理速写画面时，强化结构线的主要作用是什么？

 A. 增强画面的光影效果
 B. 突出画面的色彩对比
 C. 概括和提炼形体结构
 D. 表现物体的动态变化

9. "点"在造型艺术中具备哪些特性？(选择最全面的一项)

 A. 只有位置，没有大小

 B. 具备大小、位置、形状和方向的变化性

 C. 只是一个零维度的对象

 D. 只有形状，没有方向

10. 在画面构图形式中，哪种方法能够最有效地引导观众的目光向视觉中心聚拢？

 A. 水平分割
 B. 垂直分割
 C. 对角线分割
 D. 黄金比例分割

11. 人体的哪部分骨骼是连接头颅、胸廓和骨盆的重要结构？

 A. 锁骨
 B. 脊柱
 C. 骨盆
 D. 肋骨

12. 下列哪块肌肉位于人的胸部，并用于内收、内旋肱骨？

 A. 胸大肌
 B. 腹直肌
 C. 斜方肌
 D. 背阔肌

13. 在动画速写中，对角色手部进行塑造时，以下哪个部分通常被概括为一个不规范的矩形？

 A. 手掌
 B. 手指
 C. 手腕
 D. 拇指

14. 人体的五官中，哪个器官是声音的输出器官，伴随口轮匝肌的运动形成各种形态？

 A. 眼睛
 B. 鼻子
 C. 嘴巴
 D. 耳朵

15. 下列关于人体头部骨骼的描述，哪一项是正确的？

 A. 头骨由22块骨骼构成
 B. 面颅骨中所有的骨骼都是成对的
 C. 颅顶点决定了人头骨的最高位置
 D. 颧骨位于头颅两侧并与颞骨相连

16. 在速写训练中，成年人的身体比例一般介于多少头身之间？

 A. 1:5 至 1:6
 B. 1:6 至 1:7
 C. 1:7 至 1:8
 D. 1:8 至 1:9

17. 在进行动画角色比例设定时，以下哪个维度不是主要考虑的因素？

 A. 生理特征
 B. 心理特征
 C. 功能特征
 D. 角色服装风格

18. 在绘制人体动态时，哪一条线最能体现人体的运动趋势？

 A. 中心线
 B. 重心线
 C. 动态线
 D. 辅助线

19. 下列哪种衣纹褶皱是由于布料紧紧附着在人体体表而形成的？

 A. 挤压型衣纹
 B. 流线型衣纹
 C. 牵引型衣纹
 D. 包裹纹

20. 在绘制跑步动态时，以下哪项不是需要注意的重点？

　　A. 步幅大小　　　　B. 身体重心变化　　C. 服装颜色搭配　　D. 力量感的刻画

21. 在动物速写中，以下哪种动物因其脚趾行走的方式而被归类为趾行动物？

　　A. 熊　　　　　　　B. 马　　　　　　　C. 猫　　　　　　　D. 蛇

22. 下列哪种动物在行走时，其整个脚掌都与地面接触？

　　A. 狮子　　　　　　B. 松鼠　　　　　　C. 马　　　　　　　D. 鹰

23. 哪种动物的骨骼结构使其能够以站立的方式休息，即使体型和体重巨大？

　　A. 鹿　　　　　　　B. 马　　　　　　　C. 大象　　　　　　D. 猎豹

24. 在绘制长颈鹿时，需要注意其独特的身体比例，其中背部脊椎突起最高处至足约为几个头长？

　　A. 2个　　　　　　 B. 3个　　　　　　 C. 4个　　　　　　 D. 5个

25. 无足动物在移动时通常采用哪种方式？

　　A. 行走　　　　　　B. 奔跑　　　　　　C. 飞行　　　　　　D. 蠕动

26. 场景速写在动画创作中的主要作用是什么？

　　A. 提供角色造型设计　　　　　　　　　B. 服务于动画场景设计

　　C. 展示角色性格特点　　　　　　　　　D. 描绘故事情节发展

27. 以下哪种透视类型在动画速写中可以有效提升空间感并增强画面构图效果？

　　A. 三点透视　　　　　　　　　　　　　B. 平行透视(一点透视)

　　C. 成角透视　　　　　　　　　　　　　D. 俯视透视

28. 在风景速写中，为了表现树木的形态，需要特别注意哪些部分？

　　A. 树叶的颜色和种类

　　B. 树干、树枝和树叶的疏密程度及伸展方向

　　C. 树木的种植位置和土壤条件

　　D. 树木与周围建筑的比例关系

29. 在室内场景速写中，处理画面时需要注意哪些要素以增强真实感和层次感？

　　A. 人物的表情和动作

　　B. 家具的品牌和价格

　　C. 透视关系和光影效果

　　D. 房间的装饰风格

30. 在场景速写中，为了突出画面主题，动画师应该怎么做？

　　A. 详细描绘场景中的每一个细节

　　B. 随意安排画面中的元素位置

　　C. 充分观察和记录最有价值的部分，进行大胆取舍和组合

　　D. 只关注主要角色，忽略背景环境

二、多选题

1. 动画速写与传统绘画中的速写相比，有哪些显著特点？
 A. 更强调对角色动作和动势的捕捉　　　B. 服务于动画创作，注重夸张与形变
 C. 训练过程中侧重于艺术审美表现　　　D. 强调对形体的高度概括和便于运动
 E. 主要采用铅笔和炭笔等传统工具

2. 动画速写训练能够提升动画人的哪些能力？
 A. 捕捉造型特点和短时间记录动态的能力
 B. 对形象体块化的敏感度及概括归纳的能力
 C. 对素材进行整理、分析、提炼的能力
 D. 对角色力量传递的动态捕捉能力
 E. 传统绘画的细致描绘和明暗关系处理能力

3. 在动画速写中，常用的工具与材料包括哪些？
 A. 铅笔和炭笔　　　　　　　　　　　B. 钢笔和马克笔
 C. 彩色铅笔和色粉笔　　　　　　　　D. 水彩颜料和画笔
 E. 电子手绘板和绘图软件

4. 速写的表现形式可以分为哪几类？
 A. 以线条为主导的造型表现形式
 B. 以光影为主导的造型表现形式
 C. 以色彩为主导的造型表现形式
 D. 以结构为主导的造型表现形式
 E. 以线面结合的造型表现形式

5. 关于动画速写中线条的运用，以下哪些说法是正确的？
 A. 轮廓线用于表现物体的外部边缘
 B. 结构线用于展示物体的内部结构和关系
 C. 辅助线用于画面构图和定位，不出现在最终成稿中
 D. 动态线强调人体或动物动作中的动态走向趋势
 E. 线条在动画速写中只起到简单的勾勒作用，不涉及表现力和细节刻画

6. 动画速写的学习方法包括哪些关键步骤和要素？
 A. 观察方法的训练，如概括式观察法、对比式观察法
 B. 速写资料的搜集与整理，如分类归纳式整理
 C. 处理与提炼方法，如强化结构线、利用夸张与变形
 D. 大量临摹和借鉴优秀作品
 E. 熟练掌握传统绘画中的素描技巧

7. 动画速写中常用的观察方法有哪些?

 A. 概括式观察方法,包括剪影式观察法、结构点观察法、体块式观察法

 B. 对比式观察方法,通过形体比例、空间位置、明度层次的对比观察

 C. 先整体后局部的观察方法,从物象的整体出发,再深入细节

 D. 局部到整体的逆向学习方法,针对问题部分进行强化训练

 E. 专注于细节描绘,忽略整体构图的观察方法

8. 在速写资料的搜集与整理过程中,可以采用哪些方法?

 A. 按照艺术种类进行分类,如动画造型设计、油画等

 B. 根据描绘内容进行分类,如风景写生、人物写生

 C. 按照创作作品的时间轴进行分类,如月份、年度

 D. 根据写生训练的优劣等级进行分类,如优秀、良好、一般、较差

 E. 随意堆砌,不进行任何分类整理

9. 动画速写中处理与提炼的方法包括哪些?

 A. 强化结构线,概括形体特征

 B. 利用对比,突出形体差异

 C. 夸张与变形,使角色特点鲜明

 D. 准确把握动态,运用解剖学知识和默写训练

 E. 追求极致的细节描绘,忽略整体效果

10. 关于画面构图形式,以下哪些说法是正确的?

 A. 视觉中心法则指出观众的视觉中心通常位于画面中心附近

 B. 画面分割包括几何分割和相对自由的分割方法,如黄金比例分割、对角线分割

 C. 画面平衡包括对称和均衡两种形式,均衡是在变化和运动中建立稳定感

 D. 构图只需考虑画面视觉效果,无须考虑主题和角色情绪

 E. 强调式构图通过打破常规构图关系,强调空间透视或动态与动势

11. 人体基本结构的研究对于动画创作的重要性体现在哪些方面?

 A. 帮助绘制者准确表现人体形态 B. 理解人体运动规律

 C. 塑造角色时增加真实感和可信度 D. 提升绘画速度

 E. 为角色设计提供解剖学基础

12. 在人体解剖学中,哪些部分对于动画角色的塑造尤为关键?

 A. 头部骨骼结构 B. 脊柱的形态与功能

 C. 四肢的骨骼与肌肉分布 D. 内脏器官的位置

 E. 骨盆的性别差异

13. 在绘制人体时,对肌肉结构的理解有助于哪些方面的表现?

 A. 准确刻画角色的动态姿势 B. 展现角色的力量感

 C. 反映角色的情绪状态 D. 增强画面的光影效果

 E. 提升对服饰褶皱的处理能力

14. 关于头部的基本结构与表现，下列哪些说法是正确的？

 A. 头骨分为脑颅和面颅两部分

 B. 面部肌肉主要影响五官的形态和运动

 C. 头部骨骼结构决定头部的基本形状

 D. 头部肌肉对角色的表情变化没有直接影响

 E. 了解头部结构对于五官的塑造至关重要

15. 在五官塑造中，需要注意哪些方面以准确表现角色的性格和情绪？

 A. 眉毛的形状和运动形态 B. 眼睛的大小、形状和眼神

 C. 鼻子的长度、宽度和形态 D. 嘴巴的开合程度和嘴角形态

 E. 耳朵的位置和倾斜角度

16. 人体比例在速写中的重要性体现在哪些方面？

 A. 反映人物的生物形态和年龄特征 B. 帮助绘制者快速把握角色姿态

 C. 是夸张和变形角色造型的基础 D. 决定画面的透视关系

 E. 提升画面的艺术感和观赏性

17. 在表现人物动态的速写中，哪些要素是需要重点关注的？

 A. 捕捉人物运动中的瞬间姿态 B. 准确刻画人体的比例和结构

 C. 强调衣纹褶皱与人体动态的关系 D. 注重画面的光影效果和色彩搭配

 E. 通过线条表现人物的动态美和个性特征

18. 衣纹褶皱的种类及其形成原因包括哪些？

 A. 柔和褶皱纹：由宽大面料垂悬形成

 B. 包裹纹：布料紧紧附着在人体体表形成

 C. 硬性皱褶：衣物在肢体弯曲处形成

 D. 流线型衣纹：由快速运动产生的风阻效应形成

 E. 捆扎型衣纹：由服饰自身的捆扎卷折形成

19. 在人体动态速写训练中，关于人体比例的描述，哪些是正确的？

 A. 成年人身体比例一般在1:7.5至1:8

 B. 站立时，人体高度相当于七个头部高度之和

 C. 坐下时，人体高度相当于五个头部高度之和

 D. 老年人的身高比例通常比青壮年更长

 E. 动画中的角色比例可以根据需要进行夸张与变形

20. 在人体动态速写中，关于动态线的描述，哪些是正确的？

 A. 动态线是人体动作变化产生的形体趋势线

 B. 动态线是基于角色主要躯干中线，如脊椎的形态动势变化而产生的

 C. 动态线在现实中是真实存在的线条

 D. 借助动态线可以更容易地把握和表现人体的动态特征

 E. 动态线只适用于站立姿态的速写

21. 关于动物速写，以下哪些描述是正确的？

 A. 动物速写需要熟悉不同类型动物的解剖结构

 B. 动物速写训练的难点在于捕捉动物的运动规律

 C. 动物速写主要关注动物的静态，而不需要关注其动态

 D. 动物速写可根据跖行动物、趾行动物、飞行动物和无足动物等类型进行归纳

 E. 所有哺乳动物的运动方式都完全相同，没有差异

22. 在绘制不同类型的动物时，哪些是需要特别注意的要点？

 A. 跖行动物的腰部和腿部通常很强壮，以支撑身体并保持平衡

 B. 趾行动物的足部结构对它们的姿态和平衡有很大影响

 C. 蹄行动物奔跑时通常是通过同时迈出两只脚来保持平衡

 D. 飞行动物的翅膀形状和动作决定了它们的飞行特征

 E. 无足动物的身体通常没有弯曲和动态变化

23. 关于动物解剖结构与人类解剖结构的差异，以下哪些描述是正确的？

 A. 人类的肩胛骨面积较大，而四足哺乳动物的肩胛骨长而窄

 B. 四足动物的脊椎通常呈现平行于地面的曲线形态

 C. 所有哺乳动物的足部结构都完全相同

 D. 人类的锁骨是一根呈S状弯曲的细长骨，而一些四足哺乳动物没有锁骨

 E. 人类的脊椎和四足动物的脊椎在形态和功能上没有区别

24. 在绘制特定动物时，哪些细节是需要特别注意的？

 A. 绘制熊时，要注意其肩胛骨和臀部的连接赋予的力量感

 B. 绘制大猩猩时，要着重表现其前肢的力量感和肘部的可伸展性

 C. 绘制犬类时，要注意其后腿踝关节的位置和掌垫的形态

 D. 绘制马时，要特别关注其背部和肩胛骨部位的结构

 E. 绘制长颈鹿时，可以忽略其身体比例，只需关注其头部特征

25. 以下哪些是关于动物速写训练的建议或原则？

 A. 应先从人体的解剖结构入手，逐步分析动物与人类的解剖结构差异

 B. 在绘制动物时，不需要考虑其运动方式和力量感的塑造

 C. 通过大量的写生训练，可以提高对动物形态和运动规律的理解

 D. 不同类型的动物应根据其特有的解剖结构和运动方式进行绘制

 E. 动物速写只关注动物的外部形态，无须了解其生活习性和所处生态环境

26. 场景速写的作用包括哪些？

 A. 交代时间背景 B. 展示事件环境

 C. 塑造空间体量 D. 刻画人物心理

 E. 烘托气氛，推动叙事 F. 用于动画角色设计

27. 场景速写的类型划分有哪些依据？

 A. 绘制空间 B. 绘制内容

 C. 绘制景别大小 D. 绘制时间和技法

 E. 绘制者的水平

28. 透视的分类主要包括哪些类型？

 A. 平行透视 B. 成角透视

 C. 三点透视 D. 仰视角度透视

 E. 俯视角度透视

29. 风景速写中需要注意哪些方面的处理？

 A. 构图的合理性 B. 景物的组织

 C. 对比和疏密层次的划分 D. 色彩的运用

 E. 细节的真实再现

30. 室内场景速写需要注意哪些要点？

 A. 突出画面主题 B. 注意透视关系和光影效果

 C. 协调场景与人物关系 D. 层次分明，主次有序

 E. 随意发挥，不必遵循规则

三、填空题

1. 速写是一种快速的写生方法，一般绘制时间较短，表现方式_____。

2. 速写作品根据其绘制目的可分为_____速写和功能性速写。

3. 功能性速写可以辅助艺术家创作为目的，即为_____和记录为目的的创作草图或创作资料。

4. 素描作为美术绘画的基础造型训练，强调绘画知识与绘画技法的充分结合和_____。

5. 动画速写训练可以培养捕捉造型特点和短时间记录_____的能力。

6. 填空题：概括式观察方法是从整体出发，将对象的形体进行概括，是一种_____的观察方法。

7. 在对比式观察方法中，通过比较形体及空间之间的关系进行观察，可以更好地激发大脑对于整体与局部之间_____、比例关系、影调关系的正确评估。

8. 在速写训练中，强化结构线的方法是有效概括结构和提炼形体的手段，利于学生在短时间内提升对于_____的认识和掌握。

9. 在动画速写中，夸张与形变是最有效的使角色饱含特点的方式，这依赖于对_____的应用。

10. 在速写中，点的大小决定了点的感觉，从视觉感受上看，点的面积越大其越趋向于_____的感觉。

11. 在速写中，以线条为主导的造型表现形式侧重于对形体和动势的概括，而以光影为主导的造型表现形式则是展现形体结构、质感强弱、空间层次、_____等。

12. 人体的比例是构成人物形态的基础，在速写训练中，常可听到"站七、坐五、盘三半"的说法，即人物垂直站立时，整体身高相当于该角色七倍的_____高度之和。

13. 在绘制人物动态速写时，要理解人的运动规律，体会人体的动作特点，掌握表现方法，尤其要注意人体_____的变化对人体运动结构的影响。

14. 在速写中，衣纹的变化源于人体运动的方向和运动的强度，通常集中在肢体活动范围最大，运动幅度最高的区域，如人体的腋窝、肘部、腰部、胯部、_____等。

15. 动物速写中，需要将重点放在概括和归纳解剖结构、强调并突出造型特征、展现动物的_____方式上。

16. 人类属于脊椎动物，自然界中脊椎动物的数量最多、结构最复杂，一般体形左右对称，全身分为头、躯干、_____三个部分。

17. 在绘制蹄行动物时，需要注意表现它们的身体重心和_____点。

18. 场景速写服务于动画场景设计，其主要功能是交代时间背景、展示事件环境、塑造空间体量、刻画人物心理、烘托气氛、_____等。

19. 按照绘制空间的不同，场景速写可分为室外风景速写和_____场景速写。

20．在场景速写的构图方法中，最长使用的构图方式是"黄金分割法"和"_____"。

21．透视的原理是基于人的_____透过投影面与投影面相交所得的图形，称为透视图或透视投影。

22．在成角透视中，形体上X、Y、Z三条坐标轴与画面均倾斜相交，在所作形体的透视图中，凡对应的与该三条坐标轴平行的线段的透视均有灭点，称为_____透视。

23．速写视点的选取对画面构图和整体效果有重要影响，其中视高即人体视平线的高度，在速写中视觉观察高度的变化能够产生不同的_____效果。

24．在风景速写中，面对纷繁复杂的自然景物，整体构图的把握能力会减弱，因此需要注意构图的合理性和景物的组织，同时要注意对比、疏密等层次的划分，以更好地应对风景的_____特点。

25．动画速写服务的对象是影视动画创作，根据其所表现的内容，可以将动画速写分为角色速写和_____速写两个方向。

26．动物速写训练的难点在于熟悉不同类型动物的_____、捕捉动物的造型特点、熟悉不同类型动物的发力方式，以及掌握不同类型动物的运动规律。

27．在动画作品中，飞行动物的翅膀形状、翅膀的动作和身体的姿势决定了它的_____、飞行高度和飞行方向等特征。

28. 在风景速写中，为了表现树木的形态，需要关注树干、树枝的整体形态特点，以及＿＿＿＿＿＿＿＿＿的外形特点。

29. 透视图中，视平线的高低位置是可以变化的，但一般情况下我们选择画面对角线交叉点左右水平延长线做＿＿＿＿＿＿＿＿＿。

30. 一点透视也称为＿＿＿＿＿＿＿＿＿，是线性透视中的一种基本概念。

四、名词解释

1. 动画速写：

2. 素描：

3. 功能性速写：

4. 剪影式观察法：

5. 对比式观察方法：

6. 动态线：

7. 辅助线：

8. 轮廓线：

9. 结构线：

10. 人体比例：

11. 重心：

12. 支撑面：

13. 场景速写：

14. 视觉中心法则：

15. 黄金分割法：

16. 透视：

17. 灭点：

18. 平行透视：

19. 成角透视：

20. 三点透视：

五、简答题

1. 简述动画速写与传统速写的主要区别。

2. 在动画角色设计中，为什么需要进行大量的速写训练？

3. 解释什么是"动态线"，并说明它在动画速写中的作用。

4. 简述人体比例在动画速写中的重要性，并列举几种常见的人体比例关系。

5. 在场景速写中，如何选择合适的取景角度和构图方式？

6. 解释"透视"在场景速写中的作用，并列举几种常见的透视类型。

7. 在绘制树木时，需要注意哪些方面的特征？

8. 简述如何通过速写提升对角色力量传递的动态捕捉能力。

9. 在动画角色设计中，为什么夸张与变形是必不可少的？

10. 简述场景速写对动画场景设计的重要性，并说明它在动画创作中的应用。

六、论述题

1. 论述动画速写在动画创作中的重要性及其训练内容。

论述动画速写作为动画创作基础技能的重要性，并详细阐述动画速写训练所包含的主要内容，如捕捉造型特点和短时间记录动态的能力、对形象体块化的敏感度及概括归纳的能力、对素材进行整理分析提炼的能力、对角色力量传递的动态捕捉能力、应用想象对客观形态进行抽象变形的能力，以及绘制技法符合动画造型规律和审美原理的视觉表达能力等。

2. 分析人体比例在不同年龄、性别及动画风格中的表现差异。

详细分析人体比例在不同年龄阶段(如婴儿、青少年、成年人、老年人)的变化特点，以及在男性和女性之间的差异。同时，探讨在动画创作中，如何通过夸张和变形来处理人体比例，以适应不同的动画风格(如卡通化、写实化、半写实化等)，并举例说明。

3. 探讨场景速写在动画场景设计中的应用及其构图方法。

论述场景速写作为动画场景设计基础的重要性，并深入探讨场景速写的类型划分(如室外风景速写、室内场景速写、全景速写、局部速写等)。同时，详细阐述场景速写的构图方法，包括如何运用"黄金分割法"和"三分法"等构图法则，以及如何通过取景框、重点景物的表现与取舍等手段来提升画面效果。

4. 分析不同类型动物(如跖行动物、趾行动物、蹄行动物等)的速写要点与表现方法。

针对不同类型动物的生理结构和运动特点，分析在速写过程中需要注意的要点和表现方法。例如，跖行动物的行走姿态、趾行动物的脚部结构对平衡的影响、蹄行动物的奔跑方式等。同时，通过具体实例说明如何捕捉和表现这些动物的特点。

5. 论述动画速写中光影与色彩的运用及其对画面氛围的营造。

探讨在动画速写中，光影与色彩如何作为重要的视觉元素来增强画面的表现力和氛围。分析光影变化对物体形态、体积、质感的塑造作用，以及色彩搭配对画面情绪、氛围的影响。通过具体实例说明如何在速写过程中巧妙地运用光影与色彩来营造特定的画面氛围。

七、速写训练与创意实践

1. 人体比例速写：绘制站立、坐立和盘腿三种不同姿态下的人物，要求准确展现人体各部分的比例关系。

2. 动态线练习：选择行走、跑步、跳跃三种动态，分别绘制其动态线，并尝试根据动态线构建完整的人物动态速写。

3. 人物面部表情速写：绘制不同情绪(如喜、怒、哀、乐)下的人物面部表情，注重眼神和五官的刻画。

4. 手部结构速写：细致描绘不同角度下的手部结构，包括手指关节、肌肉和肌腱的表现。

5. 衣纹褶皱表现：选取宽松长袍和紧身衣裤两种服饰，绘制人物在不同动态下的衣纹褶皱变化。

6. 场景透视练习：绘制一幅包含远近景的室外风景速写，要求准确表现平行透视或成角透视效果。

7. 建筑物速写：选取一座具有特色的建筑物，进行多角度的速写练习，注重透视关系和细节表现。

8. 树木速写：绘制不同种类和形态的树木，包括树干、树枝和树叶的细致刻画。

9. 动物骨骼结构速写：选择熊、猫、马等动物，绘制其骨骼结构，注意关节和骨骼形态的准确表达。

10. 动物动态速写：绘制犬类奔跑、鸟类飞翔、鱼类游动等动物动态，注重表现动物的运动规律和力量感。

11. 角色概念设计速写：设计一个原创动画角色，绘制其三视图和动态速写，展现角色的性格特点和动作特征。

12. 场景概念气氛图：根据给定的故事背景，绘制一幅场景概念气氛图，注重氛围的营造和细节的表现。

13. 光影效果练习：选取一幅室内场景，通过速写的方式表现不同时间段(如清晨、中午、傍晚)的光影变化。

14. 构图练习：运用黄金分割法或三分法，绘制一幅包含多个元素的场景速写，注重构图的平衡和层次感。

15. 速写工具对比练习：分别使用铅笔、炭笔、钢笔等不同工具进行速写练习，比较不同工具在表现效果上的差异。

16. 默写练习：根据记忆中的形象，默写一幅人物动态速写或场景速写，注重形象的准确性和动态的表现力。

17. 快速写生：在限定时间内(如10分钟)，对给定的景物或人物进行快速写生练习，注意捕捉瞬间的感觉和动态。

18. 风格化速写：尝试将传统速写与现代动漫风格相结合，绘制一幅具有独特风格的速写作品。

19. 连续动作速写：选取一个连续动作(如打拳、跳舞等)，绘制其关键帧和中间帧，展现动作的连贯性和节奏感。

20. 创意速写：结合个人想象和创意，绘制一幅包含奇幻元素或超现实场景的速写作品，注重创意的表现和画面的吸引力。